HOW TO UNDERSTAND ART

說出你
喜歡一幅畫的理由

美學欣賞第一課：

遇見達文西、林布蘭、畢卡索、普普藝術時，

如何「說」才能以知性表達感性

紐約佩斯大學藝術歷史系名譽教授

榮獲兩次傅爾布萊特高級學者獎（Fulbright Program）

珍妮塔‧瑞博德‧班頓 Janetta Rebold Benton —————著

聞翊均 —————譯

Contents

第一章

如果你問谷歌：
「藝術是什麼？」 … 017

第二章

鑑賞視覺藝術的
基礎元素 … 059

推薦序一
用藝術，
美好的自力救濟

詩人導演／盧建彰

　　我有位好友是藝術經紀人，她的工作是讓有意收藏的藏家了解當代藝術市場，並且提供建議。作為她的朋友，我們有機會得知最近有哪些展值得一看，甚至有哪些拍賣會值得去。不是去買，但可以去感受作品，實際的接近藝術。

　　她有時也會當策展人，為我們導覽說明展覽主題 —— 從創作背景、藝術家的想法，到作品使用的媒材。我們也愛跟著她去臺灣的各個美術館，無論是北師美術館、北美館或各個私人藝廊，都很享受有她的作伴。

專業的朋友

　　聽她分享並不會像專業人士掉書袋，儘管她有義大利藝術大學的學術背景、儘管她曾經手上億元的作品……不過她的分享方式，嗯，就像是她和我們的關係 —— 是朋友。

　　以一個朋友的角度，聊這幅畫為什麼值得看，除了迷人

的畫面以外，還有作品背後的故事。

例如，臺灣油畫家陳澄波的照片，其實是在當時風聲鶴唳的狀態下，遺孀偷偷請攝影師來家裡，而因為光線不足，於是只好拜託遺孀蹲下身來扛起那門板，好讓那門板上的陳澄波遺體能夠有足夠的受光好拍攝。

這樣說來，這張照片的「價值」，就不是我們平常在說的「很有市場價值」而已了。它充滿了故事、充滿了時代背景、充滿了人性在漆黑黝暗的歷史時刻，依舊展露若一等星的亮度。

你說，是陳澄波偉大，還是攝影師偉大？又或者是那位遺孀偉大？

我說，**把這些帶給我們的人，偉大。**

這本書的語法，跟我的朋友很像，輕鬆不高調，柔軟又入世，還常對照時代背景。難怪我那麼喜愛。

藝術無用？

覺得藝術無用的人，可能只是還不熟悉藝術。

從市儈的角度看，幾億美金的市場，怎麼可能是當代功利主義眼中的無用呢？你說無用，只是說你在這市場中無用吧！哈哈。

或者，容我再進一步市儈的說，在 AI 時代，一個無聊的「工程師」和一位有藝術欣賞習慣的「工程師」，誰比較

有生存機會？（抱歉，工程師是舉例，引號內請自行更換成你現在的職業。）

自我補償

而我作為一個稍稍與商業藝術有關的工作者，更清楚知道，藝術的有用不只是錢而已。

它真的可以改善我們的生活品質。

我讀著這書，和我女兒一起。

我很享受。

我們一起討論什麼是互補色，一起聊法老王的書記官，對，那是古埃及時代的一個雕像，我們還各自畫下來，只因為覺得很有趣。

經過這本書，我們和數千年前產生了聯繫，也讓我們的家庭關係，美好了起來。

我們一起做的這件事，對我們而言，可以說是幾千年的價值呀。甚至，可以說是超過幾千萬元的價值！

你如果知道當代有多少家庭不再彼此說話溝通，你就能了解：錢賺得到，但關係可能只會被消耗。

藝術作品原本就是在創造關係。作品和觀者的關係，觀者和觀者因作品而創造的關係。它讓我們不再感到孤單，並且知道如果今天就是那最後一天，你知道你愛的人愛你，你們曾經一起看著同個方向，那個作品的方向。

喔對了，我還時常覺得，四十多歲的自己需要補課。

過去被升學主義犧牲的音樂、美術課，急需被補回來。

然後，我也才知道，當初並不是藝術被犧牲了，是我的人生被犧牲了。

讀這本書，關於美好，你可以更深刻理解，更能談出觀點，更重要的是，清楚知道自己在其中。

我現在是在自力救濟。你也可以。

推薦序二
從欣賞到鑑賞，
建立專屬自己的美學

藝術開開門‧高素寬的藝術生活／高素寬

「所以，這幅作品到底是什麼意思？」這是許多同學、朋友們在欣賞藝術時經常出現的疑問，也是我在做頻道分享藝術時常常會遇到的問題。

學習藝術思考是件很重要的事，人類最珍貴的地方就是思考以及創造力。但這並不是與生俱來的技能，都需要後天反覆激盪與啟發。

作者珍妮塔‧瑞博德‧班頓（Janetta Rebold Benton）是紐約佩斯大學（Pace University）藝術歷史系名譽教授，曾兩度榮獲傅爾布萊特高級學者獎（Fulbright Program）。

她精選了 100 幅作品，幫助讀者培養美感，從定義「藝術」開始，到理解所有藝術的審美原則和風格、使用的媒材與技巧，最重要的是，本書會告訴你：「所以，這幅作品到底是什麼意思？」

喜歡某一件作品是一個非常主觀的體驗，因為每個人的喜好和觀感都不同。

　　不過，相信讀完本書後能獲得一些新的啟發及心得。推薦讀者們能從以下幾點開始探索，為什麼你喜歡某一幅作品的理由，以及該如何表達你從藝術中獲得的感受。

　　1. 慢慢看：花些時間仔細觀察一幅畫作，**不要急著做出評價或下定論**。留意畫作的**細節、色彩、線條和形狀等元素**，並思考這些元素在畫面中的排列和關係。

　　2. 了解背景和歷史：了解畫作所處的歷史和文化背景，可以幫助你更好理解作品的主題和風格。了解藝術家的生平、搭配故事，一定可以幫助你**更深層欣賞他們的藝術**。

　　3. 應用書中提到的體驗、分析和欣賞（見第二章）：運用想像力，**想像自己是畫作中的一個角色，或者是畫作中場景的一部分**。這可以幫助你更容易進入藝術家、作品的世界，並與之**產生情感共鳴**。

　　4. 探索書中提到 6 位偉大藝術家及相關作品（見第五章）：說到藝術就不得不提及這 6 位大師，非常推薦大家仔細研究他們的作品，從這些大師開始你的藝術探索之旅準沒錯！然而，如果你知道自己喜歡某一幅畫作，也可以**試著找找相關的藝術品**；例如同一位藝術家的其他作品、同一風格的其他作品，或者是相關歷史時期的作品等。

　　總之，喜歡、認識一幅畫作需要一點時間和耐心。透過觀察、了解背景和歷史、運用想像力、關注個人感受和探索相關的藝術品等方法，你也可以開始從欣賞到鑑賞，培養美感、建立專屬自己的美學！

引言
美學鑑賞第一課

　　巴布羅・畢卡索（Pablo Picasso）或許是二十世紀最具影響力的一位藝術家，他認為藝術能幫助我們擺脫日常生活中沾染上的塵埃。視覺藝術能從許多不同的面向促使我們思考、豐富我們的生活，為我們帶來創新的概念、美的饗宴和各式各樣的情緒 —— 但藝術有時也會使我們感到困惑。

　　本書能幫助讀者對視覺藝術的共同基本因素，有一個清楚簡單的大致了解，用謹慎且好奇的態度看待藝術、養成批判性思考的能力。我們可以磨練圖像識讀的技巧，學著理解非文字圖像傳達的概念。

　　書中提供了非常豐富的資訊與建議，教導你如何接觸藝術，**我們希望能擴大你的經驗，提供堅實美學的基礎**；如此一來，你不但能從藝術中獲得樂趣，也能做進一步的研究。

　　若你想超越「雖然我不太懂藝術，但我知道我喜歡哪些作品」的狀態，**你得先了解自己為什麼喜歡這些作品**。接下來這 5 個章節的目標就是協助你了解原因。

　　在介紹第一章時，本書會先提出一系列的問題供讀者思考，並介紹一些藝術史上經常討論的問題。像是許多人都試

圖勇敢定義這個不太精確，卻又時常拿來使用的詞語：「藝術」（art）。

接下來，我們要精進的是「體驗、分析與鑑賞藝術」的技巧，你得理解**所有視覺藝術共同使用的基本元素**，包括審美原則和風格。此外，你還要了解藝術家使用的「媒材和技巧」，你可以藉此得知特定媒材能做到（與不能做到）哪些事情。

不過，就算有了這些知識，你可能仍會想知道：「**但是，這幅作品到底是什麼意思？**」我們將會在第四章檢視一些實例，釐清藝術想傳達的神祕訊息 —— 想要了解任何特殊符號代表的意義，我們必須先弄清楚脈絡。

我們將會在最後一章探索 6 位特殊的藝術大師：達文西（Leonardo da Vinci）、林布蘭（Rembrandt van Rijn）、梵谷（Vincent van Gogh）、芙烈達·卡蘿（Frida Kahlo）、畢卡索和安迪·沃荷（Andy Warhol）。他們來自不同的國家與年代，每個人都在藝術史上占據了很重要的地位。

第一章

如果你問谷歌：
「藝術是什麼？」

美就是真理，真理就是美——
這就是所有你們知道的世事，也是所有你們須知的事。

—— 英國浪漫主義詩人　約翰·濟慈（John Keats）

本書把重點放在現代人該如何看待視覺藝術，針對畫作與雕塑提出各種概念，希望能幫助你對藝術提出回應、感到好奇。我的目標是提供「**工具和感知**」這兩個關鍵要素，增進你理解與鑑賞藝術的能力。讀完本書，你將會獲得更敏銳的觀察力與更高階的圖像識讀能力。

「藝術是什麼？」、「怎樣才能算是優秀的藝術作品？」在遇到這兩個問題時，每個人的回答會因為個人偏好而有所不同。

你是怎麼想的？你喜歡藝術嗎？若你放開心胸接受各種藝術型態，並在評價時盡可能維持公正又不偏頗的態度，藝術將能帶給你更多收穫。

誠然，我們生活在二十一世紀，所以很難不使用現代的概念、審美品味和觀點去看待創作年代比較久遠的藝術作品，當這些作品來自截然不同的文化時尤其如此。但請盡量保持心態開放，避免採取「我不喜歡當代藝術」或「我對金屬雕塑沒興趣」這一類的立場。

這本書不太可能會改變你的個人偏好。在你將本書讀到了最後一頁後，你的興趣、傾向和嗜好，大概也不會和你剛拿起這本書時相差太多。不過，你將會**獲得一套參照標準，能夠理解自己為什麼喜歡或不喜歡某一件作品**，也會有能力做出理智的分析，滔滔不絕的解釋為什麼你對當代金屬雕塑的喜愛，勝過其他類別的藝術。

請不要被美術館給嚇到了。也請不要覺得你非得稱讚那

些「傑出大師」不可。就算你一點也不喜歡法國巴黎的羅浮宮（Louvre），或俄國聖彼得堡的國家隱士廬博物館（The State Hermitage Museum）裡的某一件作品，也絕對不需要心懷罪惡感。試著比較下頁圖 1-1、圖 1-2，這兩幅畫對你來說有什麼不同？

我曾在波士頓美術館（Boston Museum of Fine Arts）湊巧聽到一名小男孩問他的父親，他們現在是不是在教堂裡？從這段對話可以聽出，我們常在博物館遇到的「高人一等」[1]氛圍。

藝術家，就是專門生產人們不需要的東西的人

如果你問谷歌：「藝術是什麼？」將會得到數百萬條搜尋結果。許多字典對藝術的定義十分廣泛，通常會把它定義成：「用想像力和技巧創造出來，並蘊含了美或情緒的作品。」芬克與瓦格納出版社（Funk & Wagnalls）著名的未刪減版《標準英語詞典》（Standard Dictionary of the English Language）先是寫了一番長篇大論，最後終於承認「**藝術沒有同義字**」。

確實，藝術沒有絕對。沒有任何公式或規則能回答「藝術是什麼？」藝術甚至連準科學（quasi-scientific）評等系統

1 譯按：holier-than-thou，字面意思是「我比你更神聖」，衍生意思是「我在道德上高你一等」。

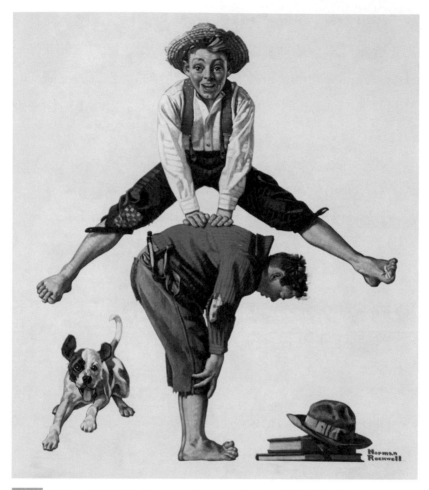

圖 1-1：諾曼・洛克威爾（Norman Rockwell），〈玩蛙跳的男孩〉（*Boys Playing Leapfrog*），1919 年 6 月 29 日刊登於《週六晚間郵報》（*Saturday Evening Post*）。

油彩／畫布，原始尺寸不明。諾曼・洛克威爾博物館館藏。

洛克威爾他在職涯中創作了四千多件原創作品，多數刊登在雜誌上。

如果製作這些作品是為了刊登在雜誌上廣泛發行的話，那他還能稱作藝術家嗎？

還是應該稱作插畫家？

他的作品和廣受盛讚的十六世紀荷蘭藝術家 —— 老彼得・布魯格爾（Pieter Bruegel the Elder）的作品（見圖 1-2）有何不同？

認可的定義都沒有（準科學評等系統：只要有 51% 的人認為某個對於「藝術」的定義是對的，這個定義就是真的）。

你可能會發現，自己身邊一直以來都有某種形式的藝

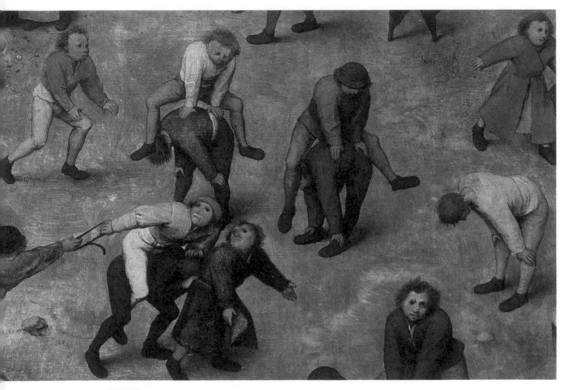

圖 1-2：老彼得・布魯格爾，〈孩子們的遊戲〉（*Children's Games*，局部），
1560 年。

油彩／畫版，116.4×160.3 公分。維也納藝術史博物館。

老彼得在十六世紀荷蘭藝術圈，引進了風俗（genre）[2] 主題的作品。
如果插畫和純藝術之間的根本差異不是主題，也不是作品的創作地點和年代的
話，這兩者之間的差異到底在哪裡？

2 編按：指以社會風情、民間習俗等日常生活為主題的繪畫，手法強調紀
　實性。

術存在，這取決於你個人對藝術的定義有多廣、多包容或多自由。

怎麼樣的作品才有資格被稱作「純藝術」（fine art）、「藝術」（art）？被稱作「工藝」（craft）的東西就不美了嗎？做出這種區別是有意義的嗎？

有許多人會自稱為藝術家，還有許多人則是想要自稱為藝術家。這些人其實大可以直接這麼做，因為藝術家不像工程師、醫師或律師一樣，這個頭銜不需要教育資格、考試檢定或法律認可。

美國普普藝術家安迪・沃荷曾說：「藝術家就是專門生產人們不需要的東西的人。」他把藝術定義為：「能讓你逃離一切的事物。」

如果社會評論認為十八世紀英國藝術家威廉・賀加斯（William Hogarth）[3] 的畫作與印刷品是藝術，也認為十九世紀法國藝術家奧雷諾・杜米埃（Honoré Daumier）的政治漫畫是藝術的話，那麼現代的漫畫算是藝術嗎？

如果人們嘲笑現代的卡通根本沒有達到純藝術的層級，但早期的漫畫卻算得上純藝術的話，那麼我們是否認為：一件作品的年代越是久遠，它就越容易被稱作藝術？我們是否應該為某些藝術標上「現成物」（readymade）[4] 的標籤？

3 編按：諷刺畫家和歐洲連環漫畫的先驅。

4 編按：又稱為現成藝術（found art），是由日常物品創造的藝術品，這些物品通常不被認為是藝術創作的材料，並且一般具有非藝術功能。

畢卡索的〈公牛頭〉（*Bull's Head*，見圖 1-3）是將腳踏車把手和坐墊焊接而成的作品。他在常見的腳踏車零件上，看見了別人沒看到的事物；用新穎又巧妙的方式，把這兩個老舊的零件組合起來，所以這件作品中包含了**想像力與洞察**

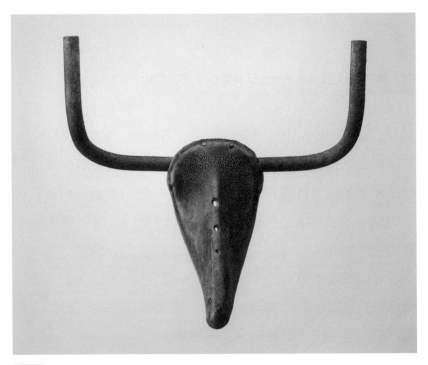

圖 1-3：畢卡索，〈公牛頭〉，1942 年。
皮製腳踏車坐墊與金屬把手，33.5 x 43.5 x 19 公分。巴黎畢卡索博物館。

畢卡索出生於西班牙，但後來在法國比較活躍，他是二十世紀最著名也最有創意的藝術家之一。
他巧妙的重複利用了腳踏車零件，我們可以由此得知，就算是最日常的事物中也有藝術存在。
但是，他的〈公牛頭〉之所以會放在博物館裡，是因為這是一種藝術？還是因為這個做法很聰明？又或者是因為這是畢卡索的作品呢……？

力——這兩個特色通常**被認為是藝術的關鍵要素**。

有鑑於現代人相當重視保護環境資源，我決定要把這種藝術封為「回收腳踏車藝術」。畢卡索在其他作品上也應用了這種「重複利用日常物品」的概念，例如他在創作〈狒狒與幼崽〉（*Baboon and Young*）時，就把他兒子克勞德（Claude）的兩輛玩具車鑄造成了母狒狒的頭。

定義取決於你提問的對象

「藝術是什麼？」這個問題或許有點像「愛是什麼？」。

愛也同樣是一個不太精確的詞彙，它的定義取決於你提問的對象。世上有許多種不同的愛——舉例來說，家長對孩子的愛、孩子對家長的愛、情人之間的愛和人民對國家的愛都是不一樣的。

愛的程度也會有所不同，從一點點喜愛，到全心投入的、願意犧牲性命的強烈熾愛。此外，愛也有長短的差別，有稍縱即逝的迷戀，也有終生不渝的摯愛。

那麼，我們討論的是能為你帶來短暫愉悅的藝術品，還是能刺激你去思考，使你深深感動的藝術品呢？你會在一小時後就把它拋諸腦後，還是會希望自己每天早上起床都能看見它？

「藝術是什麼？」這個問題的答案**會隨著時間演進而變得更加廣泛、更加包羅萬象**。這是因為越來越多新的技術與

素材出現了。現在有許多人認為攝影和繪畫一樣，都是一種藝術。更新穎的電腦繪圖則還沒確立其美學地位。

人們越來越願意接納各式各樣的視覺表現方式，其中也包括了以前曾被邊緣化的「原始藝術」（primitive art，崇尚非西方文化）或「非主流藝術」（outsider art），甚至也包括了「塗鴉藝術」——過去人們曾認為「塗鴉」和「藝術」是兩個互相矛盾的詞彙。

攝影師黛爾芬‧迪亞洛（Delphine Diallo）拍攝的照片中充滿了創意。她說她的人像攝影著重在「神聖的陰性氣質」，指的是女性的內在美與內在力量。在〈混種八號〉（*Hybrid 8*，見下頁圖1-4）中，模特兒在戴著面具的同時也揭露了自我，她藏在頭髮之後，展現自己的種族文化。

迪亞洛和喬安‧佩帝—佛萊（Joanne Petit-Frère）合作，以頭髮作為藝術媒材，創造出了這個軟雕塑，她們應用傳統編髮技術，製作出人們通常使用傳統雕塑材料製作的面具。佩帝—佛萊說她的靈感主要來自大自然，她建構的形狀傳達的是一種有機的特質。

就像音樂，重點是傳遞情緒

不同種類的藝術之間往往有許多連結，藝術家遵循的創作原則往往不只一條。本書提出的許多美學觀念，不僅能用在繪畫與雕塑的批判分析上，也能應用在其他類型的藝術上

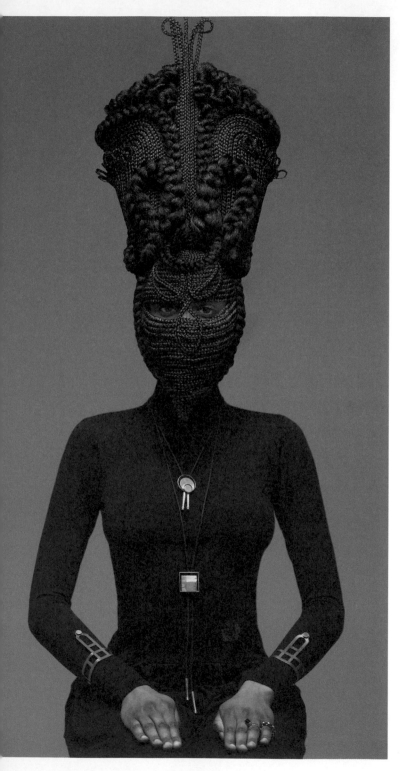

圖1-4：迪亞洛，〈混種八號〉，
2011 年。
彩色顯色印刷，114.3 x 76.2
公分。頭飾為佩帝－佛萊私人
收藏。

攝影師迪亞洛來自西非塞內加
爾（Senegal），和美國髮型藝
術家佩帝－佛萊共同探索特殊
媒材的藝術潛力。
這是用精心編製的人類頭髮所
製作成的「雕塑」，我們可以
把這種雕塑視為一種可穿戴的
再生藝術。

——尤其是音樂、舞蹈與劇場。

這幾個領域時常使用類似的描述性詞彙。舉例來說，我們可以用響亮、柔軟、粗糙與溫和來描述顏色與聲音。當藝術家在畫布上用快速的筆觸作畫時，這幅作品就會類似每一個音符都不連貫的斷奏音樂。**藝術和音樂可以傳遞出許多相同的情緒。**

在歷史上所有時代、地球上所有區域和所有社會中，都有人在創作藝術：創作的欲望是一種普世情緒。但是，人們創作藝術的理由則會有所不同。

我們在觀看一件作品時，可以去**思考它的功能和藝術家的意圖**。作品或許能使藝術家描繪的人變得永垂不朽，或者能提升資助者的聲望。**它可能是在訴說故事，或者是在記錄重要的歷史事件。**

它也許是一件傑作，展示了藝術家精通的各種技巧。也或許這幅畫作留存了自然風景、花藝設計的自然之美。藝術家創作藝術作品的動機有可能是上述的其中一種，也可能同時兼具好幾種 —— 也可能是基於截然不同的理由。下列幾個例子能展現出藝術的作用有多麼廣泛。

古埃及的〈書記官坐像〉（*Seated Scribe*，見下頁圖 1-5）出自埃及薩卡拉（Saqqara）的一座陵墓，由此可知，**這件作品並不是為了給活人欣賞而創作**。埃及有數個類似的書記官雕像，他們創造這些雕像是為了讓書記官在冥世（after-life）活過來服侍法老。這件藝術以人道的方式製作出了一座沒有

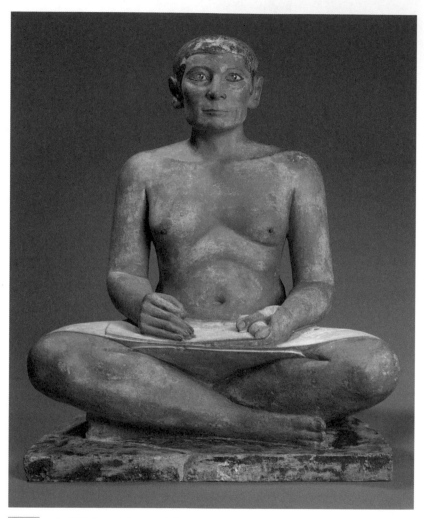

圖 1-5：作者不詳，〈書記官坐像〉，約西元前 2600 年—前 2350 年，第四王朝或第五王朝。

彩繪石灰石，銅製眼眶與水晶鑲嵌的眼睛，53.7 x 44 x 35 公分。法國羅浮宮。
法老希望僕人能陪他們一同前往冥世，永遠服侍他們。
埃及人會用雕像、浮雕或畫作代表這些僕人。他們是理想員工，從來不會遲到，隨時保持警覺，準備好要服侍法老。

生命的彩繪石像，取代了有血有肉的活人。

近代藝術作品背後的目的，可能會比這些書記官還要難解讀得多。2002 年，英國著名神祕藝術家班克斯（Banksy）在倫敦滑鐵盧橋（Waterloo Bridge），用模版噴漆製作了一個塗鴉，內容是一個小女孩放掉了一顆心型氣球的線，讓氣球隨風飄走，旁邊配上了一句「希望永存」（There is Always Hope）。

我們可以合理推測，這顆氣球代表的是純真童年的愛與希望，而如今這些愛與希望正逐漸飄到遙不可及的遠方。2018 年，蘇富比（Sotheby's）在倫敦拍賣了這件印在畫布上的塗鴉作品（見下頁圖 1-6），以 1,042,000 英鎊成交。

在拍賣商敲下木槌、結束這場出價宛如機關槍的競標時，班克斯啟動了原本就藏在〈氣球女孩〉（*Girl with Balloon*）畫框中的碎紙機關，開始自動銷毀 —— 所有人都看得目瞪口呆！碎紙機把這幅作品銷毀了一半。

班克斯把這幅作品重新取名為〈愛在垃圾桶裡〉（*Love Is in the Bin*）。他這麼做的意圖是什麼？他是想要告訴蘇富比的藝術收藏家，藝術的價值就像純真一樣轉瞬即逝嗎？班克斯是否其實創造了某種「表演藝術」？又或者這也只是一種噱頭？

他向來以公眾干預（public intervention）的行為聞名，這次的畫作自毀也引起了全世界注意，導致這幅作品的售價攀升 —— 他的其他作品或許也會因此獲得更高的賣價。

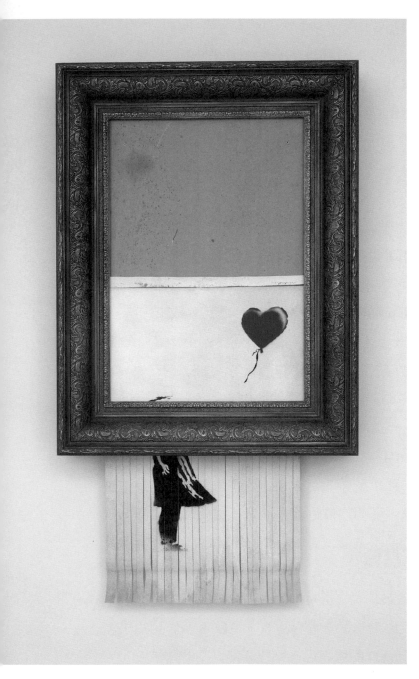

圖 1-6：班克斯，〈氣球女孩〉，
2006 年。

此作品在 2018 年於蘇富比拍賣
賣出後，被重新命名為〈愛在
垃圾桶裡〉。

噴漆／壓克力顏料／畫布／木
頭／碎紙機，101 x 78 x 18 公
分，德國斯圖加特美術館。

班克斯是一位匿名的英國街頭
塗鴉藝術家，他的身分仍是未
知。他用模版創作出各種巧妙
圖像，常會藉此諷刺當代社會
與政治議題。

就算我們長久以來都認為，自己「知道」某件藝術作品的目的，有時也必須重新評估這種認知。早期荷蘭藝術家揚·范艾克（Jan van Eyck）在 1434 年繪製〈阿諾菲尼的婚禮〉（*Arnolfini Portrait*，見圖 1-7），人們一直以來都認為他創作這幅作品是為了記錄義大利商人喬凡尼·阿諾菲尼

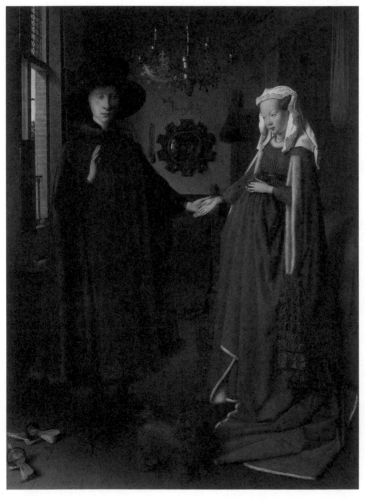

圖 1-7：范艾克，〈阿諾菲尼的婚禮〉，1434 年。

油彩／橡木畫版，82.2 x 60 公分。倫敦國家美術館。

過去人們一直認為，范艾克在這幅肖像畫作中描繪的是阿諾菲尼和奇納米。但是近期的研究顯示，他們其實在這位藝術家死後才結婚，這項發現使得人們開始懷疑這兩位模特兒的姓名與這幅畫作的目的。

（Giovanni Arnolfini）和珍妮‧奇納米（Jeanne Cenami）說出結婚誓言的場景，但事實真是如此嗎？

畫作中，牆壁的鏡子上寫的是「揚‧范艾克曾到此處」，這位藝術家藉此表示了自己是見證人。此外，他在鏡子裡除了畫出了這對新人的倒影外，也畫出了自己的影像，進一步向觀看者證明了他當時也在場。

不過，近年來的發現顯示，奇納米是阿諾菲尼的第二任妻子，他們兩人是在 1447 年結婚的，而范艾克則是在 1441 年逝世，這使得人們開始質疑畫作中這兩人的身分。

藝術歷史學家開始爭論這幅畫作的目的是記錄婚禮、訂婚，還是懷念阿諾菲尼死於分娩的第一任妻子？又或者是歷史學家未來才會在十五世紀的文獻中，找到的其他目的。

記錄歷史，一張圖勝過千言萬語

當我們把藝術作品當成一種視覺記錄方法時，這些作品能從信仰、繁榮程度、政治、宗教、習俗、服裝等方面，**幫助我們了解創造出這些藝術作品的文化**。因此，范艾克描繪的不只是十五世紀荷蘭上層階級住家的內部裝潢，更是一種生活方式。

以現代視角來看，畫中女性的腹部帶有一種暗示：如果這幅畫描繪的確實是在訂婚或婚禮上交換誓言的場景，那麼這場儀式顯然差點就要來不及了。不過，她鼓起的腹部其實

是當時的流行，是無法自然獲得這種曲線的人，仔細製作出來的造型。

那個年代的人會利用服裝的剪裁、放在服裝中的小型填充墊，以及當時所謂的「懷孕站姿」，製造出他們希望擁有的體態。她的角狀髮型在當時也同樣蔚為風潮，她得用金屬做出圓錐，固定在額頭上，再用頭髮包覆住它們。

藝術也會用來記錄重要的宗教或政治事件：圖 1-8 是藏傳佛教的薩迦派（Sakya School）領導人八思巴（Phakpa 或

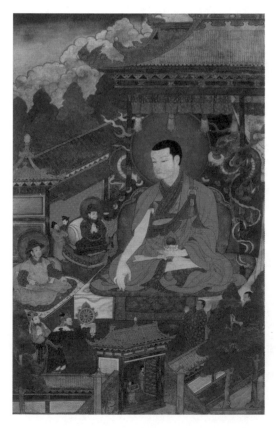

圖 1-8：作者不詳，〈忽必列的啟蒙，將西藏獻給八思巴〉（*Initiation of Kublai Khan and offering Tibet to Phakpa [Phagpa]*），西藏，約十六世紀至十七世紀。布料／ 64.5 x 41.6 公分。紐約魯賓藝術博物館。

世界各地都有人用藝術來記錄歷史。西藏的藝術家用這件作品記錄了權力與威望的轉移，這無疑證明了「一張圖勝過千言萬語」這個俗諺，在所有語言中都存在。

Phagpa，1235 年— 1280 年），在 1264 年將權力授予蒙古領袖忽必烈（1215 年— 1294 年）。

　　作為回報，忽必烈授權八思巴統治西藏的部分地區。為了在這幅西藏畫作中**表現出八思巴的重要性**，畫家把八思巴**畫得比忽必烈還要巨大得多**，忽必烈則雙手合十，表達尊敬之意。而後忽必烈在 1271 年建立了中國元朝。

　　能夠提供歷史資訊的不只是畫作本身，還有繪製畫作時的實際狀況。如果藝術家是為了完成委託案件而創造出作品的話，我們可以思考藝術家、資助者和最終作品之間的關係。

　　在你看到的成品中，有多少內容是藝術家的創意 ——而不是金主的要求？**委託藝術家製作藝術作品的個人或組織，很可能會對作品的最終樣貌產生重要影響。**

十九世紀前，藝術家只為錢創作

　　在十九世紀之前，鮮少有藝術家會先繪製或雕塑出他們自己喜歡的作品，接著再透過經紀人、藝廊或展覽把作品賣給客戶 ——我們或許可以把這種創作方式稱作「現在先畫，以後再賣」。

　　那時，西方藝術家幾乎只有接了委託案才會創作。**金主可能會規定主題、限制藝術家用哪些圖像來傳達特定意義，**也可能會要求作品的尺寸和特定素材的用量；在使用昂貴顏料或金屬時尤其如此。

　　資助者和藝術家之間的協定有可能非常詳細，例如指明藝術家在創作這件作品時可以做哪些事，像是可以雇用助手和同時接受其他工作委託等。

　　義大利西恩納主教座堂（Siena Cathedral）的管理者，委託中世紀藝術家杜奇歐（Duccio di Buoninsegna）繪製〈聖母像〉（*Maestà*，見圖 1-9）的合約十分罕見的留存至今日。

圖 1-9：杜奇歐，〈聖母像〉的正面主畫，1311 年。
蛋彩／黃金／木板，2.13 x 3.96 公尺。義大利西恩納主教座堂博物館。

杜奇歐在十四世紀的義大利是首屈一指的藝術家，我們可以藉由他的生平來了解他的作品。
西恩納檔案庫不但保存了杜奇歐在繪製〈聖母像〉時的合約與其他委託案的相關文件，也保存了許多紅酒帳單和不當行為的罰款紀錄。

這份合約如今保存在西恩納國家檔案館（State Archives of Siena），合約中明確要求杜奇歐在繪製〈聖母像〉的期間不能雇用助手，必須靠自己完成所有工作，而且在完成之前不得接下其他繪畫委託。杜奇歐確實遵守合約，在 1311 年完成了這幅作品。

「有用」的作品就不能稱「藝術」？

相較於沒有實用性、只有美學價值的藝術作品，**具有實際功能的藝術作品是不是比較不「藝術」呢？**在論及藝術與工藝的問題時，我們得先釐清這兩者間極其細微的差異。

舉例來說，就藝術程度而言，是把一件華美的刺繡紡織品掛在牆上比較藝術，還是把同樣華美的紡織品穿在身上比較藝術？如果有一名藝術家把相同的圖案畫在畫布上與碗上，接著把碗拿去大量生產供家庭使用的話，在藝術的社會階層中，碗的地位是不是低於畫布呢？

義大利矯飾主義者（Mannerism）本韋努托·切利尼（Benvenuto Cellini）使用黃金和琺瑯，為法國國王法蘭索瓦一世（François I）製作了名為〈忒勒斯與涅普頓〉（*Tellus and Neptune*，見圖 1-10）的雕塑品，用來裝鹽和胡椒的容器。那麼，這種用途是否會使得此作品的地位下降？

隨時間演進，人們對於這個問題的態度也有所改變。切利尼生活在十六世紀，遠比歐洲人為「純藝術」定義的十八

世紀還要早了幾百年。

　　歐洲人把純藝術和應用藝術區分開來，認為純藝術具有較高的美學價值，**應用藝術指的則是所有具有功能性的創作**

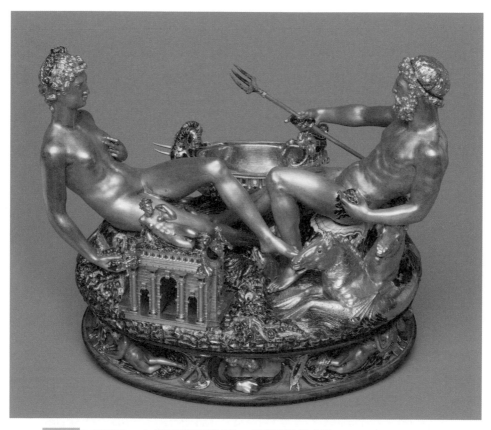

圖 1-10：切利尼，〈忒勒斯與涅普頓〉，鹽與胡椒的容器，1540 年－ 1543 年。黃金／琺瑯／黑檀木／象牙，26.3 x 28.5 x 21.5 公分。維也納藝術史博物館。

切利尼經常為法國與義大利最重要的宮廷成員創作雕塑品，他也在自傳中稱讚自己是個技巧高明的藝術家（與愛人）。

這個精美的調味料容器，具有複雜的象徵意義（鹽巴來自海神涅普頓的海洋，胡椒來自大地女神忒勒斯的大地），將純藝術融入了精緻美食中。

品與裝飾品，無論這些作品有多精美都一樣。有人宣稱這種的區別有助於維持高美學標準，有些人則指出這是具有排他性的菁英主義。

美術館館長能回答以上的問題嗎？現在美術館內展示的作品越來越多樣，也越來越有包容性——紐約大都會博物館的展示品甚至出現了盔甲與武器，其中有些是由著名藝術家設計的，傳統的純藝術作品就放在旁邊。我們是否應該因此把盔甲視為純藝術呢？

巴黎的奧賽美術館展示了家庭使用的家具，旁邊擺放了法國印象藝術家的畫作和雕塑……還有更極端的例子：紐約現代藝術博物館掛在天花板上的 Bell-47D1 直昇機，這是亞瑟・揚（Arthur Young，美國發明家）在 1945 年製作的。

紐約的所羅門・古根漢博物館在 1998 年舉辦了名為「機車藝術」（The Art of the Motorcycle）的展覽，而後此展覽又轉至芝加哥、西班牙畢爾包市（Bilbao）和拉斯維加斯，在看到這個展覽時，你該如何反應？

工程師在設計這些大量生產用的機車時，有沒有想過他們的作品會被放進這些著名的國際美術館中展覽呢？**如果創造作品的人不認為它是藝術的話**，往後的博物館館長或評論家，**還能合理的把這件作品稱作藝術嗎？**

歷史能提供觀點，幫助我們理解現在與預測未來。例如有些古希臘的陶器會同時出現繪者與製陶師的名字，由此可知古希臘人對這兩者的認可是相等的。

　　古希臘人尤夫羅尼奧斯（Euphronios）和尤西特奧斯
（Euxitheos）在西元前 515 年製作了紅彩萼狀雙耳陶瓶〈薩
爾珀冬之死〉（*Death of Sarpedon*，見圖 1-11），兩人都在

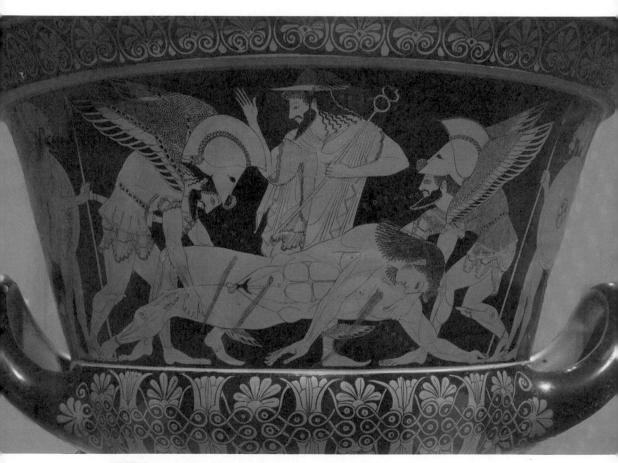

圖 1-11：尤夫羅尼奧斯、尤西特奧斯，〈薩爾珀冬之死〉，西元前 515 年。
圖片來源：維基共享資源公有領域。

此為尤夫羅尼奧斯陶瓶（Euphronios Krater，用於承裝酒水）的其中一面，被認
為是現存最完整的古希臘陶器之一。

上面簽署了名字。有些花瓶上的簽名則能明顯看出繪者和製陶者是同一人，這代表當時的人認為這兩份工作不分貴賤。

中世紀的西歐，**在木板上繪製圖畫的人和製作木板的人，都需要進入行會系統（guild system）中接受訓練**，而這套系統的匿名性，使得我們至今都無法得知大部分藝術家的名字。

如今人們會把藝術家和工匠區分開來，**但在中世紀的西歐，這兩者之間幾乎沒有區別**，這是因為當時的創作者不但會繪圖和雕塑，也會製作家具、餐具、書封、盔甲、衣服和掛毯 —— 他們幾乎什麼都做。

這樣的態度在文藝復興時期出現了轉變。在這個時代，社會大眾認為藝術靈感的根源是神聖的，藝術家是神的寵兒，並非凡人。儘管如此，德國的文藝復興藝術家小漢斯・霍爾班（Hans Holbein the Younger），除了擔任英國國王亨利八世（Henry VIII）的肖像畫家之外，也要為國王設計書本裝訂、皇家蠟封、儀式用的武器、珠寶和銀製餐具，就像切利尼為法蘭索瓦一世所做的事一樣。

如今我們仍在持續討論工匠與藝術家之間的差別、工藝和純藝術之間的差別。如果工匠製作出來的高品質獨特作品兼具美麗與功能性，而藝術家製作出來的作品則只具有純粹的美感，那麼我們是否應該因為後者沒有功能性，而給予這些作品更高的地位？這樣的做法很符合沃荷對藝術家的定義：「藝術家就是專門生產人們不需要的東西的人。」

學院派取代了學徒制

如果有一幅畫作或一件雕塑作品，是仔細且精準的製作而成，所有細節都簡潔有力又確實，那麼這件作品的藝術價值，是否高於製作方式比較粗糙的作品呢？換句話說，我們評估藝術價值時，應該完全取決於概念，還是也要考量執行概念時使用的技術？

在不去區分藝術家與工匠的文化中，畫家和雕塑家很可能會接受家庭成員的教育，並透過行會的學徒制度接受長時間訓練，就像當時精於工藝和貿易的人一樣。中世紀的歐洲就是如此。學徒必須精通他正在學習的技術，**當時的制度不會訓練他們發展出屬於個人的藝術風格。**

學生受訓後要展現出高超的專業技術，製作出一件「大師傑作」，之後才能成為大師、取得收學徒的資格。因此，藝術家能否用純熟的技術製作作品，以及他們是否精通了必要的專業技巧，都非常重要。

然而，**藝術學院的興起慢慢取代了這套學徒教育系統。**1582 年，義大利繪畫世家卡拉奇家族（Carracci）的安尼巴萊（Annibale）和阿戈斯蒂諾（Agostino）兩兄弟，以及他們的表親盧多維科（Ludovico）等人，在波隆那市（Bologna）成立了一間藝術學院，取代了行會中的藝術教育功能。

法國則在 1648 年成立了皇家繪畫與雕刻學院（Académie Royale de Peinture et de Sculpture）。宮廷畫家夏爾・勒布倫

（Charles Le Brun）在 1663 年成為該學院的院長，設立了一套在理論與實做方面都很嚴格的教育系統。

由於勒布倫掌握了法國國王路易十四（Louis XIV）的所有藝術計畫[5]，所以藝術家逐漸落入了法國皇家繪畫與雕刻學院的掌控中。

勒布倫制訂了規則、將藝術標準化，並規範了當時法國藝術的主題和風格，他的所作所為扼殺了藝術的獨創性。英國在 1768 年也創造了一套類似的系統，於倫敦成立了皇家藝術學院（Royal Academy of Arts，見圖 1-12）。

法國在十九世紀出現了徹底改變。當時巴黎的年度評審展稱作沙龍（Salon），**法國皇家繪畫與雕刻學院透過沙龍，控制了社會大眾能看到的藝術作品**，藉此形塑大眾品味並決定藝術家的職涯成敗。

1863 年，沙龍展的評審團拒絕了四千多幅畫，在畫家與他們的支持者中引起了軒然大波，最後法國皇帝拿破崙三世（Emperor Napoleon III）為這些被拒絕的畫作創立了第二個藝術展覽，俗稱「落選者沙龍展」（Salon des Refusés）。這使得沙龍的評審團逐漸失去了原本對法國藝術的強大掌控力，也是學院派藝術開始衰落的起點。

畫家和雕塑家不再需要取悅沙龍的評審，能夠自由拒絕宗教、神學、歷史和政治等傳統主題，他們**開始從日常生活**

5 編按：勒布倫也因此被路易十四稱為「法國有史以來最偉大的藝術家」。

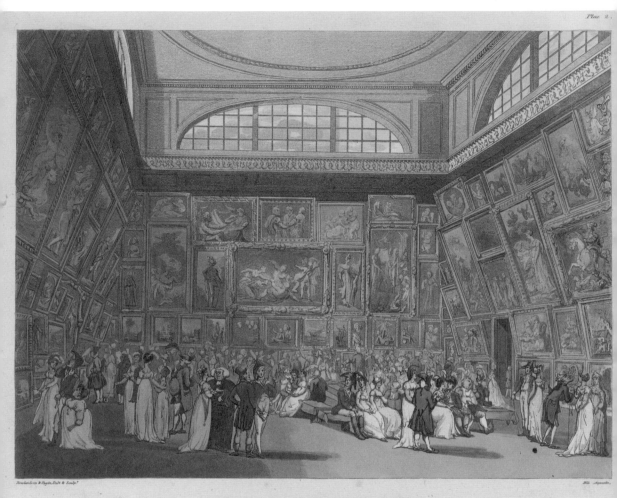

EXHIBITION ROOM, SOMERSET HOUSE.

London, Pub.d 1 Jan.y 1808, at R.Ackermann's Repository of Arts, 101 Strand.

圖 1-12：湯姆斯・羅蘭森（Thomas Rowlandson）、奧古斯都・查爾斯・普金（Augustus Charles Pug-in）〈薩默塞特宮展示間〉（*Exhibition Room, Somerset House*），1808 年。細點腐蝕／蝕刻／紙張，24.7 x 29 公分。紐約大都會藝術博物館。

約書亞・雷諾茲（Joshua Reynolds）是倫敦皇家藝術學院的第一任院長，他秉持的藝術理論和藝術規範，十分類似勒布倫。
雷諾茲在著作《皇家美術學院 15 講》（*Fifteen Discourses Delivered in the Royal Academy*）列出了許多規範，非常受同時代的人歡迎。

與大自然中汲取靈感。

這些藝術家的興趣轉移到了新的繪畫方法上，利用顏色與光學方面的研究，探討視覺與光線的原理。

學院派一直以來都比較喜歡畫作能具有光滑的表面、謹慎的製作技巧，並呈現各種細節，如今這些特點的重要性逐漸式微，人們對於繪畫技巧的態度也逐漸轉變。

現代藝術家對於技術的要求，遠比過去數個世紀以來都還要低。隨著藝術家不再那麼重視技巧，許多現象也隨之出現：近年來的部分藝術作品（包括一些如今放在大型博物館中展示的作品）已經開始出現破碎、剝落、缺口和裂紋了，有些作品則需要仔細保存和修復。

模仿、創造與創新

藝術家們真的有可能按照勒布倫和雷諾茲的想法，遵循規範和理論創作藝術嗎？人們一般認為，藝術應該包含了想像力、直覺、靈感，甚至天分。

我們欽佩獨創性和新穎性，將這兩種特質視為一種進步。但是，就算藝術家希望能創造出獨一無二的作品，一般人也普遍接受藝術家的教育應該包括研究「過去的大師」。學生能靠著研究歷史獲益，學習更好的技術來創造嶄新的作品——**先模仿，接著是創造，最後是創新。**

在過去的特定幾個年代，人們的看法幾乎完全相反。

讓我們以埃及陵墓中的兩幅壁畫為例：大約西元前 2500
年—前 2400 年的〈觀看河馬狩獵的蒂〉（*Ti Watching a
Hippopotamus Hunt*，見圖 1-13），以及大約西元前 1350 年

圖 1-13：作者不詳，〈觀看河馬狩獵的蒂〉，約西元前 2500 年—前 2400 年。
彩繪石灰石牆壁浮雕，高度約 114.3 公分。埃及薩卡拉（Saqqara）。

古埃及人在畫作中描繪的是心智的感知，而非雙眼看見的事物。
為了清楚傳達事物的意義，畫作中的每個物件都是以特徵最明顯的方式描繪出
來。因此所有的魚、河馬和船都是側面。

的〈內巴蒙在溼地狩獵〉（*Nebamun Hunting in the Marshes*，見圖 1-14）。

這兩幅壁畫相差約一千年，但使用的還是同樣的非自然主義傳統表現手法。這兩幅畫的藝術家繪製的頭都是從側面看，眼睛則是從正面看；肩膀是從正面看，雙腳則是從側面

圖 1-14：作者不詳，〈內巴蒙在溼地狩獵〉，出自埃及底比斯（Thebes），約西元前 1350 年。

彩繪灰泥牆，98 x 115 公分。倫敦大英博物館。

埃及陵墓的壁畫結合了自然和一定程度的抽象裝飾，兩者彼此交融。象形文字強調的則是扁平的圖像。

看；而且他們**用人物的相對尺寸來表示的是社會地位**，而不是在空間中的位置。

古埃及人非常崇敬傳統，唯一例外是法老阿蒙霍特普四世（Pharaoh Amenhotep IV，又名阿肯那頓〔Akhenaten〕，大約死於西元前 1336 年）統治的第十八王朝，然而這名法老引進的事物，大多都在他統治時期結束後就消失了。

古埃及人在建立了繪畫概念後，幾乎維持了將近一千年都沒有什麼改動，而**古希臘和羅馬人**則不同，他們不斷修改最佳審美的典範，結合科學和藝術，藉此發展出了各種聰明的理論，也利用數學來建構人體和建築的理想比例。

完美比例怎麼決定？用數學

〈持矛者〉（*Doryphoros*，見下頁圖 1-15）是著名的羅馬大理石雕塑，仿造希臘雕塑家波利克萊塔斯（Polyclitus，約西元前 450 年－前 440 年）的青銅雕像做成，這座雕像展示了古典時期的理想男性比例：八頭身。

到了希臘化時期，理想比例變成了更加修長的九頭身，我們可以從〈刮洗者〉（*Apoxyomenos*，見下頁圖 1-16）看出這一點，它仿製了希臘雕塑家留西波斯（Lysippos，約西元前 330 年）的青銅雕塑。

到了西元前一世紀後期，羅馬建築師暨作家維特魯威（Vitruvius）繼續使用數學來決定理想的男性比例：十頭身。

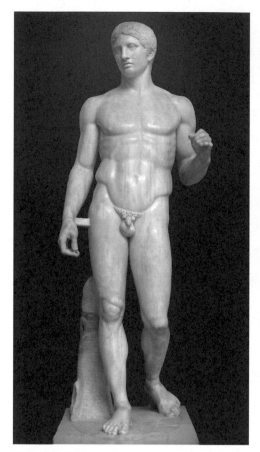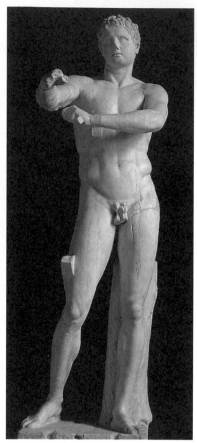

圖 1-15（左）：波利克萊塔斯〈持矛者〉，羅馬時代複製品，原作品約西元前 450 年─前 440 年。

大理石／ 198 公分。拿坡里國家考古博物館。

圖片來源：By derivative work: tetraktys (talk) - Doryphoros_MAN_Napoli_Inv6011.jpg: Marie-Lan Nguyen (2011), CC BY 2.5, https://commons.wikimedia.org/w/index.php?curid=18366140。

古典時期最著名的希臘雕塑之一，描繪了一個身材結實、肌肉發達、站立的戰士（最初還有一把長矛在左肩上），這就是波利克萊塔斯心中完美的「八頭身」人體比例。

圖 1-16（右）：留西波斯〈刮洗者〉，羅馬時代複製品，原作品約西元前 330 年。

大理石／ 205 公分。羅馬梵蒂岡博物館。

圖片來源：維基共享資源公有領域。

這座雕像代表了一名「九頭身」運動員，他正忙著用一種羅馬人稱為「strigil」的器具擦去身上的汗水和灰塵。

義大利的文藝復興藝術家達文西，則根據維特魯威的比例標準，在他著名的畫作中描繪出了〈維特魯威人〉（*L'uomo vitruviano*）。

在藝術的歷史上，**藝術家對人體形象的興趣一直有增無減**。但近來的表現方式出現了顯著變化。其中一個極端例子是瑞士雕塑家阿爾伯托・賈柯梅蒂（Alberto Giacometti）創作的那些瘦長到不自然的纖弱人像，例如〈威尼斯的女人三號〉（*Woman of Venice III*，見下頁左圖 1-17）。

與賈柯梅蒂的消瘦人像相反，哥倫比亞雕塑家費爾南多・波特羅（Fernando Botero）則創造出了矮胖的、宛如充了氣一般的人形，例如〈站立的女人〉（*Standing Woman*，見下頁右圖 1-18）。

藝術家感興趣的體型不斷變化，他們用作品描繪出各式各樣的男女體態，幾乎**每一種體型都曾在某一個時期被視為典範**。那些能夠在正確時間點出生的人，體型將會正好符合當時的理想，這些人都是幸運兒。雖然有些人沒有在正確時間出生，但我們可以清楚知道，我們在過去或未來的某個時間點都可能被視為完美的人，受所有人欣羨。

藝術的目的就是提供喜悅

藝術品應該是美的嗎？藝術品一定要有吸引力嗎？讓我們來看看法國印象派畫家貝絲・莫莉索（Berthe Morisot）的

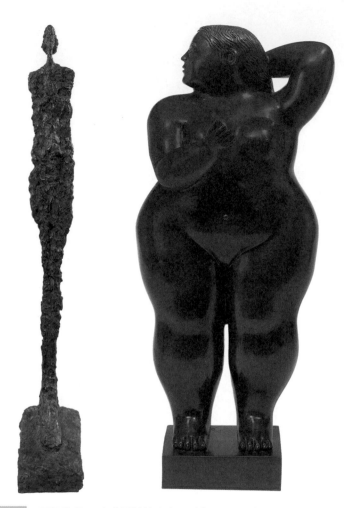

圖 1-17（左）：賈柯梅蒂，〈威尼斯的女人三號〉，1956 年。
青銅，118.5 x 17.8 x 35.1 公分。阿爾伯托與安妮塔‧賈柯梅蒂收藏基金會。

賈柯梅蒂是二十世紀的重要雕塑家，他對人類軀體有著獨特的見解。賈柯梅蒂把瘦到誇張的人體轉變成藝術美學，雕塑中的這名女性幾乎只是一道陰影。

圖 1-18（右）：波特羅，〈站立的女人〉，1993 年。
青銅／ 73 x 30.5 x 26.5 公分。私人收藏。

波特羅的雕塑品用肥胖身材與腫脹輪廓，進一步擴大了十七世紀法蘭德斯巴洛克畫派（Flemish Baroque）畫家彼得‧保羅‧魯本斯（Peter Paul Rubens，見第69 頁圖 2-5），對人體的喜好。

畫作〈姊妹〉（*The Sisters*，見圖 1-19），這是一幅雙人肖
像畫，兩名年輕可愛的淑女穿著帶有荷葉邊的時髦衣著，放
鬆的坐在舒適的絨布抱枕前。

　　這種柔和粉彩是莫莉索的典型畫風，印象派的作品大
多都是這種風格，同為印象派的法國畫家雷諾瓦（Pierrc-
Auguste Renoir）只比莫莉索晚出生一個月，他說過：「圖
畫應該是討人喜歡的事物，應該是喜悅又漂亮的。沒錯，它
們應該要漂亮。這個世界上的無聊事物已經夠多了，我們不

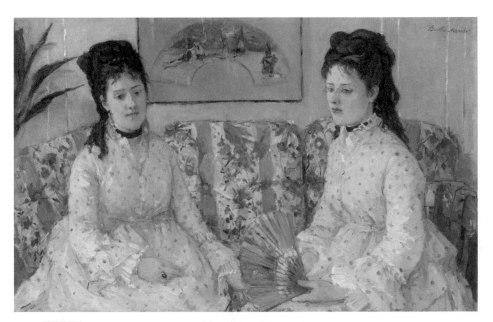

圖 1-19：貝絲‧莫莉索，〈姊妹〉，1869 年。
油彩／畫布，52.1 x 81.3 公分。華盛頓特區國家藝廊。

莫莉索擅長畫出迷人的風景，她尤其常繪製家庭成員的人像 —— 最喜歡畫的對
象是她的獨生女茱莉（Julie）。莫莉索出生在頗負名望的家族中，然而她希望自
己能以畫家這個職業獲得成功，所以沒有接受家族期望的生活方式。

需要創造更多出來。」

加拿大詩人布利斯·卡曼（Bliss Carman）在《創造性格》（*The Making of Personality*）一書中表達了類似的論點：「藝術產業的目的就是提供喜悅……把這種美好的天賦浪費在醜惡又憂鬱的主題上就太可惜了。」

法國野獸派畫家亨利·馬諦斯（Henri Matisse）在《畫家筆記》（*Notes d'un peintre*）中則寫道：「我夢想的是一種平衡的藝術，一種純粹與寧靜的藝術，沒有任何令人煩惱或沮喪的主題，這種藝術要能……使心靈感到舒緩與鎮定，就像是一把優秀的扶手椅能使疲憊的肢體放鬆一樣。」

或是讓觀看者一起受苦

如果你同意雷諾瓦的觀點，覺得藝術作品應該「喜悅又漂亮」，那你在看到德國文藝復興畫家馬蒂亞斯·格林勒華特（Matthias Grünewald）的〈伊森海姆祭壇畫〉（*Isenheim Altarpiece*，見圖 1-20）時，該做何反應呢？

我們不會用「喜悅」或「漂亮」等字眼，來形容耶穌被釘在十字架上的扭曲肢體；他的皮膚已經變成灰色、開始腐敗，甚至還有蟲在吞食他。**這幅無比怪異又刻意做出恐怖感的畫作，是在鼓勵觀看者和基督一起受苦。**

幾乎沒有人能在看著〈伊森海姆祭壇畫〉時無動於衷，就算是不熟悉畫中宗教故事的人也一樣。這種強烈情緒反應

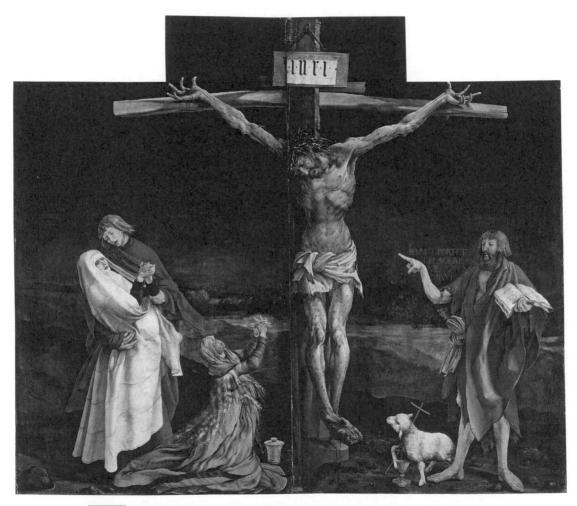

圖 1-20：格林勒華特，〈伊森海姆祭壇畫〉，1512 年— 1516 年。
油彩／木頭，2.69 x 3.07 公尺。法國恩特林登博物館。

格林勒華特希望作品能使觀看者產生強烈的情緒反應。就算是現今製作出來的恐
怖電影，也鮮少會拍攝出遭受刑求、被釘在十字架上又幾乎全裸的男人，這麼令
人反感的景象。

會使這幅作品更加「藝術」嗎？又或者是更加「不藝術」呢？

如果要傳遞訊息，那抽象畫……

格林勒華特的畫作帶出了另一個疑問：**藝術作品應該要把情緒傳遞給觀看者，還是應該引發觀看者內心的情緒反應呢？**能做到這一點的畫作是比較優秀或比較成功的嗎？

我們可以把〈伊森海姆祭壇畫〉拿來和荷蘭風格派藝術家皮特‧蒙德里安（Piet Mondria）的〈黃、藍、紅的構成〉（*Composition with Yellow, Blue and Red*，見圖 1-21）做比較，後者使用三原色、黑色、白色和直線創造出了完美的平衡。你有感覺到什麼嗎？這種理智的安排顯然只涉及非常少的情緒，相較於內心，這幅畫反而比較接近我們的大腦。

藝術作品除了能傳達情緒之外，還能傳達訊息。我們希望藝術作品告訴觀看者訊息嗎？如果答案是肯定的，那麼藝術家是否應該要直接完成所有工作，傳達清楚明瞭、毫不含糊的視覺資訊？又或者**觀看者可以參與創作過程，獲得更多感受？**

有些藝術家刻意創作出沒有完成的作品，就是想要鼓勵、甚至強迫觀看者和藝術家合作，在他們自己的腦海中完成作品。法國雕塑家奧古斯特‧羅丹（Auguste Rodin）的〈沉思〉（*Thought*，見下頁圖 1-22）就利用了此概念，他在製作愛人兼助手卡蜜兒‧克勞戴（Camille Claudel）的雕塑時，

只完成了一部分，暗示的是觀看者或許會在原石（心靈）中
找到美好的畫面。

　　抽象藝術則把這個概念應用在更大的範圍中。美國亞美
尼亞裔藝術家阿希爾·戈爾基（Arshile Gorky）的〈肝臟是

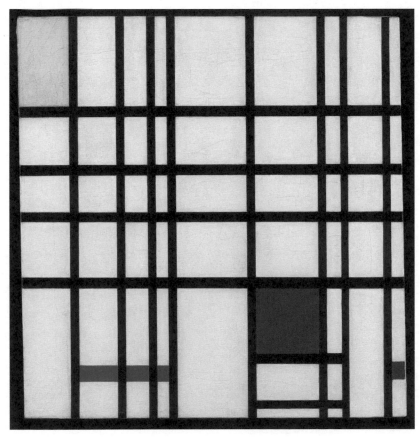

圖 1-21：蒙德里安，〈黃、藍、紅的構成〉，1937 年—1942 年。
油彩／畫布，72.7 x 69.2 公分。英國泰特美術館。

蒙德里安的繪畫風格從具象逐漸轉變成理智與嚴謹。到最後，他把自然簡化成了
純粹的風格，謹慎的把基本顏色和直線組合在一起。

圖 1-22：羅丹，〈沉思〉，約 1895 年。
大理石／ 74.2 x 43.5 x 46.1 公分。巴黎奧賽美術館。

印象派藝術家羅丹以克勞戴為模特兒製作的雕塑，是一個「未完成」的作品，這
座雕塑鼓勵好奇的觀看者思考，未經雕塑的石頭裡蘊含、隱藏了什麼？

公雞的雞冠〉（*The Liver Is the Cock's Comb*，見圖 1-23）是
一幅令人不解的畫作，它的名稱也同樣高深莫測。在觀賞這
幅畫作時，每個人都會看到不同的事物。**這件藝術作品刺激
我們每個人創造出屬於自己的個人訊息。**更多有關抽象藝術
的討論，請見第四章。

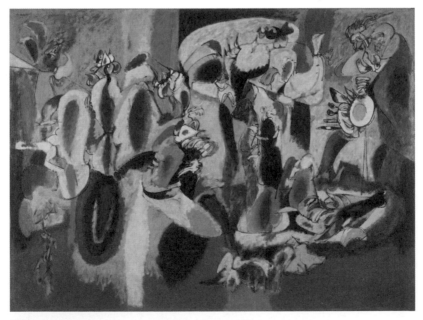

圖 1-23：阿希爾‧戈爾基，〈肝臟是公雞的雞冠〉，1944 年。
油彩／畫布，186 x 250 公分。紐約歐布萊特─諾克斯美術館。

戈爾基出生在亞美尼亞，在美國接受藝術訓練，發展出了完整的抽象風格。由於
藝術家沒有在抽象畫作中表明意義，也沒有繪製出可辨認的形體，所以抽象畫作
會為每個觀看者提供截然不同的個人體驗。

說出你喜歡一幅畫的理由

· 討論藝術的定義：一直難以捉摸，但越來越具有包容性。

· 為什麼要創作藝術？藝術有許多種目的：記錄歷史、作為
書面證據。

· 藝術與功能性：純藝術與實用的工藝。

· 把技術當作評判標準：行會、學院與沙龍。

· 傳統與創新：人像藝術的演變。

· 藝術中的美感、情緒與訊息：「未完成」的藝術作品是一
種有意識的選擇。

第二章

鑑賞視覺藝術的
基礎元素

無論是哪一種風格、內容和媒材，藝術創作都是一種視覺語言，
透過顏色、明度、線條、律動、質地和空間的錯覺來說話。

——美國原住民風景畫家　凱・沃金斯蒂克（Kay WalkingStick）

　　只要把本章的概念記在腦中，就能幫助你將經驗最大化，幫助你分析與鑑賞，甚至是自己創作藝術。**所有視覺藝術都會使用的基礎元素是：顏色、線條、質地、空間、構圖和情緒。**

　　雖然本書聚焦在繪畫和雕塑上，但有關這些元素的許多概念，也可以應用在其他視覺藝術上，包括裝飾藝術、印刷品、相片、數位藝術以及建築。藝術家在使用這些基礎元素時並不受規範限制。儘管藝術能從科學獲得一些技巧上的幫助，但它並不是一種科學。

顏色：三原、三間、互補色

　　天然顏料包括了碳、金、銀和錫等化學元素；金屬鹽等礦物質；赭石這一類的有色土壤；能提取群青色的天青石等寶石，以及植物和昆蟲的萃取物。人工顏料則是把化學元素混合在一起、將酸類加進金屬或分解鹽類和合成物質所產生的。品質優良的顏料應該能維持長時間不褪色也不變色。

　　顏料的三原色（primary colour）是黃色、藍色和紅色，這些顏色可以混合成黑色和白色之外的所有顏色。**三間色（secondary colour）則是由三原色中的其中兩種混合出來的顏色**，有綠色、紫色和橘色。**互補色（complementary colour）指的則是在色相環**（見圖 2-1）上相對的顏色：黃色和紫色是互補色，還有綠色和紅色、藍色和橘色也是互補色。

每一對互補色中都會有一個三原色，和一個由兩種三原色混合出來的三間色，因此互補色沒有相同的顏色。由於互補色是對比最強烈的顏色，所以當我們把互補色放在一起時，兩種顏色都會顯得更鮮豔、更亮眼。

法國印象派畫家善用了這種互補色視覺現象。舉例來說，在雷諾瓦的〈夏杜的划船者〉（*Oarsmen at Chatou*，見

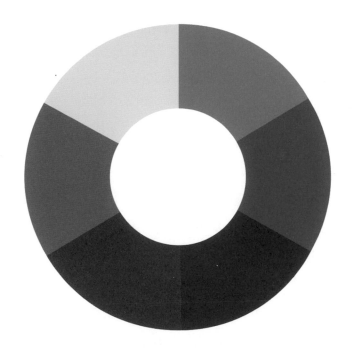

圖 2-1：色相環。
英國物理學家艾薩克·牛頓（Isaac Newton）在研究稜鏡的光反射時，創造出了史上第一個色相環。色相環在轉動時，會使所有顏色混在一起，因而在觀看者的腦海中變成白色的。
這個簡單的色相環闡明了三原色、三間色和互補色之間的關係。

圖 2-2）中：橘色的船和藍色的水彼此互補，女人的藍色裙子也凸顯出她的橘色外衣。

歐普藝術（Op Art，光學藝術〔Optical Art〕的縮寫）也擅長利用互補色，加強震動與暈眩的視錯覺。這種抽象的幾何繪畫風格在 1960 年代變得十分流行。被稱作歐普藝術之父的匈牙利裔法國藝術家維克多・瓦沙雷（Victor Vasarely，1906 年— 1994 年）所創作的作品就是絕佳範例之一。瓦沙雷用互補色創造出驚人的衝擊效果，製作搶眼的海報、包裝和廣告設計。

暖色（紅、橘）稱為前進色，
冷色（綠、藍）叫做後退色

顏色自有一套術語。色調（hue）指的是實際的顏色，例如黃色或紫色。**強度（intensity）和飽和度（saturation）指的是顏色有多鮮明**，鮮明程度最高的顏色是純色。若想降低顏色的強度，可以添加互補色。

明度（value）指的則是顏色有多淺或多深。若想提高明度，可以添加白色，藉此創造出較薄透或較淺淡的顏色；若想降低明度可以添加黑色，藉此把顏色調得更深。

我們還可以用暖色或冷色來形容顏色，暖色稱作前進色（advancing color），冷色則叫做後退色（receding color）。**紅色和橘色等暖色出現在畫中時，會顯得離觀看者比較近，**

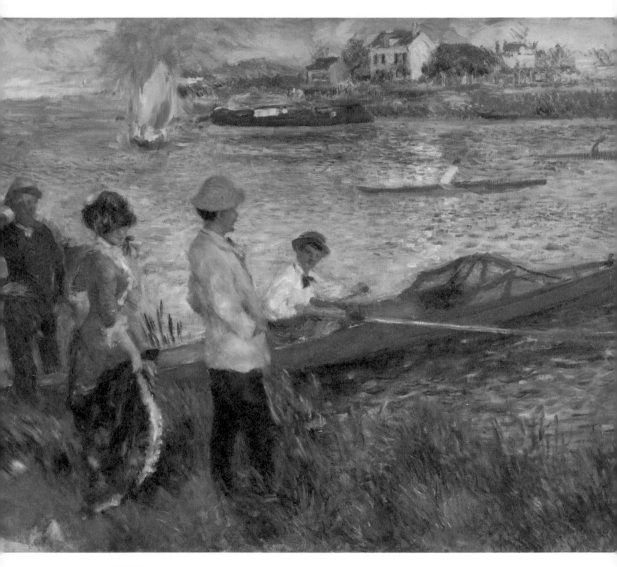

圖 2-2：雷諾瓦，〈夏杜的划船者〉，1879 年。
油彩／畫布，81.2x100.2 公分。華盛頓特區國家藝廊。

作家雷諾瓦把橘色和藍色這兩種互補色放在一起，創造出視覺上的顯著對比。印
象派畫家使用的顏色比過去的畫派更明亮、輕快，其中一個原因是他們使用的是
白色畫布，而不是過去畫家常用的棕色底色。

而綠色和藍色等冷色則會顯得離觀看者比較遠。

色盲較常見的症狀是難以區分紅色和綠色，但也有些色盲的症狀包含了把其他顏色看成棕灰色。大約有 8% 男性具有紅綠色弱的症狀，受此問題影響的女性則比較少。

英國物理學家約翰‧道耳吞（John Dalton）在 1798 年，發表了第一篇有關色盲的科學研究 —— 他自己就是色盲患者。如今我們可以用特殊眼鏡，來幫助大部分色盲患者區分紅、綠色，這種眼鏡的鏡片能選擇性過濾光的波長，使我們看見顏色。

線條：引導觀看者的視線

就算是最簡單的線條，也可以用極有效率的方式傳遞訊息，**表達動態或靜態、煩躁或冷靜、愉快或悲傷。**畫作中的線條可以引導觀看者的視線。舉例來說，用距離靠近的許多線條可以創造出形狀，把圓形轉變成立體的球形。

將線條彼此平行排列的技術稱作排線法（hatching），把線條彼此交叉則稱作交叉排線法（cross-hatching）。義大利早期文藝復興畫家桑德羅‧波提切利（Sandro Botticelli）在〈維納斯的誕生〉（*Birth of Venus*）中使用的流動線條太過美麗，使人們忘記了畫中維納斯體態的異常之處。

線條創造出的視覺敘事特別適合傳遞資訊。值得注意的其中一個例子，是住在北美大平原（Great Plains）的印地安

人基奧瓦族（Kiowa）所繪製的帳本畫作（ledger drawing，見圖 2-3），這個名字源自於印地安人會使用帳本的紙張來繪製這些圖畫（原先是畫在水牛皮上）。

這些畫作的起源十分特別：聯邦政府把許多來自不同部

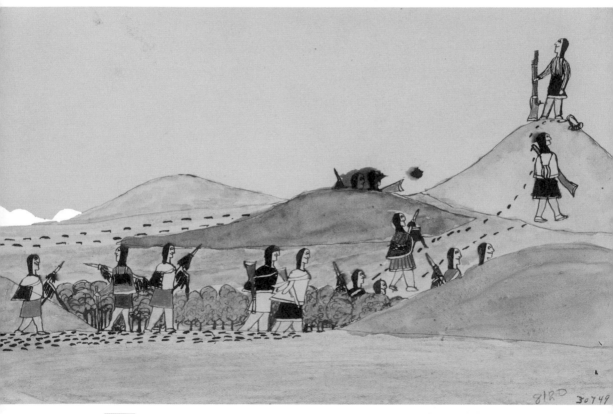

圖 2-3：〈狩獵警戒〉（*On the Lookout for Game*），出自佛羅里達州馬里昂堡（Fort Marion），1875 年—1878 年。

鉛筆／墨水／水彩／紙張，12.7 x 20.3 公分。華盛頓史密森尼美國藝術博物館。

這是基奧瓦族戰士在帳本紙上繪製的作品，能幫助我們了解印地安人在獸皮上的畫作。男人通常會畫下歷史事件，女人則繪製抽象符號。

落的美國原住民關進了佛州聖奧古斯丁（St. Augustine）的馬里恩堡監獄（Fort Marion）中。那裡共有 26 名囚犯，他們在監獄管理者的鼓勵下，於 1875 年— 1878 年間畫下了這些作品，記錄原住民族的生活。

這些畫作非常實際且具體，通常都是騎馬作戰的畫面。上頁圖 2-3 是寇巴（Koba，意為野馬）的作品，他畫的是基奧瓦族打獵的情景。畫作上的虛線代表的是他們行走的痕跡。這些畫家仔細觀察細節，用富有表現力的線條記錄各種事件再上色，使得這些作品具有更高的歷史與藝術價值。

隱含線，三角形是最常見的構圖

隱含線（implied line）能用隱晦的方式表現出形狀。法國畫家尼古拉・普桑（Nicolas Poussin）在〈臺階上的聖家〉（*Holy Family on the Steps*，見圖 2-4）中使用隱含線，把畫中的 5 個人物放在一個三角形中，三角形是許多藝術家在構圖時常會使用的一種穩定幾何形狀。耶穌身後的長方形也構成了框架，用來強調這個角色。

線條滿足頭腦、顏色能滿足眼睛 ——
普桑派與魯本斯派

每個人似乎天生就會比較偏好線條或顏色的其中之一，

如果讓人選擇要用鉛筆畫畫或用筆刷塗色，有些人會比較喜歡前者，有些則會比較喜歡後者。普桑喜歡線條勝過顏色，會在上色之前先謹慎的畫出構圖。

　　他會從學術的角度選擇顏色，讓最重要的角色——瑪利亞（Mary）和依撒伯爾（Elizabeth）——穿上紅色、藍色與黃色的三原色衣服。圍繞著這三原色的是三間色：穿著紫色

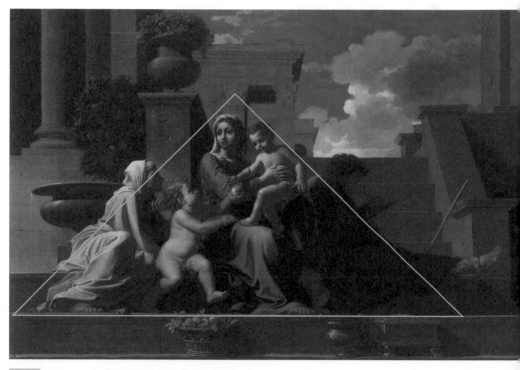

圖 2-4：普桑，〈臺階上的聖家〉，1648 年。
油彩／畫布，73.3 x 105.8 公分。克里夫蘭藝術博物館。

雖然普桑是在巴洛克時期進行創作，但他拒絕了當時盛行的情緒主義，轉而採用源自過去的分析性知識風格，往往會優先考慮線條與幾何構圖。

衣服的若瑟（Joseph）、橘色的水果和綠色的葉子，所有元素建構出一個完整的圓。

與之相對的是法蘭德斯巴洛克畫派的畫家魯本斯，他則喜歡顏色勝過線條。他也在〈聖家、依撒伯爾與洗者若翰〉（*Holy Family with Saints Elizabeth and John the Baptist*，見圖2-5）中描繪了類似普桑的主題，但他採用的方法是直接使用飽滿的顏色。

魯本斯在畫中巧妙的將對比色放在一起，增強了他最著名的奢華特性與感性特質，創造出栩栩如生的柔軟肌膚和滑順布料。

在十七世紀，這兩種截然不同的繪畫方法導致了支持者的明顯衝突 —— 喜歡線條的被稱作普桑派（Poussinistes），他們認為線條比較優秀：因為**線條能吸引受過教育的知識分子**。喜歡顏色的人則被稱作魯本斯派（Rubénistes），他們覺得顏色比較優秀是因為**顏色比較忠於自然，能吸引所有人**。

雖然乍看之下，這種爭論似乎微不足道，只涉及個人品味和個人美學偏好，但事實上這樣的爭論卻帶來了非常廣泛的影響。

如果線條能滿足頭腦，顏色能滿足眼睛，那麼繪畫的目的應該是教育並提升我們的思維，還是提供視覺上的愉悅呢？這個議題帶出了有關如何使用藝術的基礎問題 —— 以及藝術受眾應該是誰的疑問。

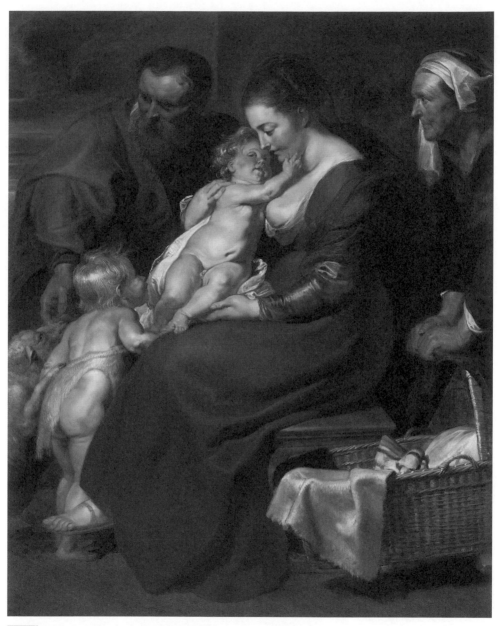

圖 2-5：魯本斯〈聖家、依撒伯爾與洗者若翰〉，約 1615 年。
油彩／畫板，114.5 x 91.5 公分。芝加哥美術館。

魯本斯是巴洛克時代最成功的藝術家之一（無論在藝術或是經濟上），他典型的豐滿人物
質感，與豐富的色彩和流暢筆觸相呼應。

質地：作品「看起來」的觸感

在描述藝術作品時，**質地指的並不是作品摸起來的觸感**（請千萬不要觸摸作品，無論你有多想摸都不可以！），而**是看起來的觸感**──一種隱含在畫中的質地。

有些藝術家會特別**強調質地上的錯覺**，例如西班牙的巴洛克畫家迪亞哥·維拉斯奎茲（Diego Velázquez）。他在作品〈煎蛋的婦人〉（*An Old Woman Cooking Eggs*，見圖 2-6）中展示了他的技巧，維妙維肖的繪製出各種不同材質：光亮的金屬、陶製的花瓶、蛋料理中的液體、男孩手上的玻璃瓶和瓜、掛在上方的竹籃、厚重的布料、薄透的布料、年輕男孩的皮膚與老女人的皮膚之間的對比。

還有一些畫家對於繪製出不同質地毫無興趣。這樣的現象與價值判斷無關，這只不過代表了畫出質地不是一種強制的規定，而是一種選擇，就像是藝術家可以選擇使用不同的繪圖工具一樣。

法國後印象派畫家喬治·秀拉（Georges Seurat）在〈大碗島的星期天下午〉（*A Sunday on La Grande Jatte*，見下頁圖 2-7）中**使用創新的繪圖方法，徹底消除了製造出質地錯覺的可能性。**

由於這種繪畫技術會把每種色調都分離成多個組成色，所以被稱作分色主義，也因為繪製出來的每種顏色都是許多個小點，所以又被稱作點描主義（Pointillism）。

如果只把視線放在這中間的一小部分，不去看整個畫作的脈絡，那麼我們只能**靠著顏色來辨別這個區塊是皮膚、布料、草坪、葉子、湖水還是天空。**

除了畫家會強調質地之外，雕塑家當然也會這麼做。我們可以參考古希臘雕塑家普拉克西特列斯（Praxiteles）在西元前四世紀中葉的作品〈克尼多斯的阿芙蘿黛蒂〉（*Aphrodite*

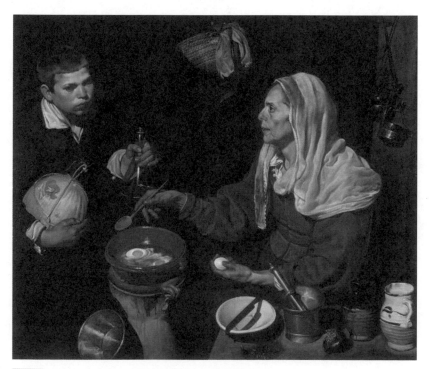

圖 2-6：維拉斯奎茲，〈煎蛋的婦人〉，1618 年。
油彩／畫布，100.5 x 119.5 公分。愛丁堡蘇格蘭國家畫廊。

維拉斯奎茲是最早開始繪製此類風俗主題的西班牙畫家之一，將各種材質的特色都栩栩如生的畫在紙上。維拉斯奎茲後來也變成了西班牙王室最受歡迎的畫家。

of Knidos，見圖 2-8，原雕塑已遺失），雕塑家用堅硬冰冷

大理石雕刻出的石像，看起來就像是柔軟溫熱的真正血肉。

　　這件雕塑作品用石頭仿擬出另一種截然不同的質地，這

是一種視覺上的詭計 —— 同時也展示了雕塑家驚人的技巧。

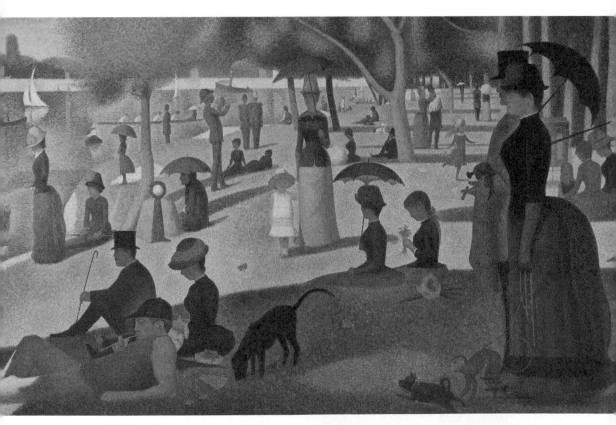

圖 2-7：秀拉，〈大碗島的星期天下午〉，1886 年。

油彩／畫布，207.5 x 308.1 公分。芝加哥美術館。

法國後印象派畫家秀拉在他的畫作中，融合了科學和顏色的知識。他使用的技術被稱作分
色主義或點描主義，指的是使用在畫作上繪製無數純色的小點，讓這些顏色在觀看者的眼
中融合。秀拉的焦點不在質地上，而是在視覺與顏色理論。

圖 2-8：普拉克西特列斯，
〈克尼多斯的阿芙蘿黛蒂〉，
羅馬人於西元二世紀仿製的
複製品，原雕塑為普拉克西
特列斯在西元前四世紀中葉
雕塑而成。
大理石／高 204 公分。羅馬
梵蒂岡博物館。

普拉克西特列斯是古希臘有
名的雕塑家（也是第一位塑
造裸體女性的藝術家）。
此作品的原始版本是一座真
人大小女性裸體雕像。雕塑
家必須擁有極高的藝術才
能，才可以用石頭創造出活
人的錯覺。

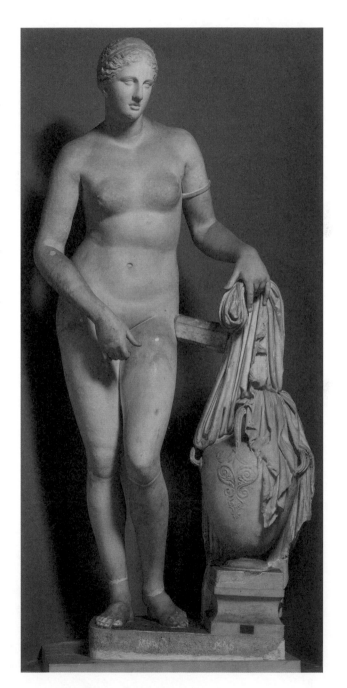

雕塑作品還有另一種應用質地的方式：**用特定材質的固有特性傳達感受**。活躍於法國的羅馬尼亞裔雕塑家康斯坦丁‧布朗庫西（Constantin Brâncuşi）的〈空中之鳥〉（*Bird*

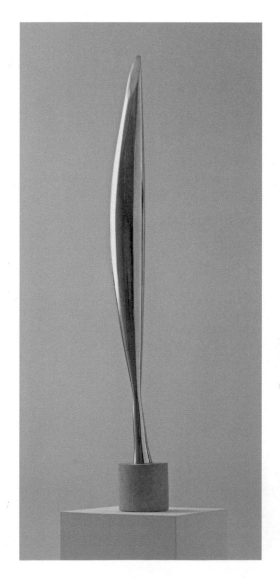

圖 2-9：布朗庫西，〈空中之鳥〉，1928 年。
銅／ 137.2 x 21.6 x 16.5 公分。紐約現代藝術博物館。

布朗庫西使用抽象方法製作雕塑，他呈現的不是主題的實際樣貌，而是本質。因此，布朗庫西在這件作品中顯露的不是鳥本身，而是利用光滑、閃耀又纖細的形狀代表鳥的飛翔。

in Space，見左頁圖 2-9）就是一例。

布朗庫西針對這個主題，用大理石創作了許多不同的版本，還有一些則是用光滑俐落的亮面銅雕來表現鳥飛向天空的感覺，這裡呈現的就是他在 1928 年鑄造的作品之一。

光線：就像舞臺劇，最重要的角色就會打光

藝術家使用光線的方式千變萬化，它在繪畫、雕塑與其他視覺藝術中能有許多不同用途。荷蘭巴洛克藝術家在繪畫中，格外強調光線造成的影響。

〈基督落架圖〉（*Descent from the Cross*，見下頁圖 2-10）是林布蘭工作室的作品，他本人也有參與創作；這幅作品中的光源是畫面中央一名站在梯子上的男人手持的火把。**光線能戲劇化的集中觀看者的注意力，聚焦在最重要的人物身上** ── 就好像在舞臺上一樣，主要聚光燈照在基督身上，次要聚光燈則照在基督的母親瑪利亞身上，使得敘述更加明確。

法國印象派透過拆解顏色的創新方法來分析光線，把每一種色調都分解成多個組成色。因此，如果**畫家想繪製綠色的草地**，他就會使用黃色和藍色的點，只要在一定的距離之外看這幅畫，這兩種顏色就會在觀看者的眼中融合，加強顏色的亮度。

印象派代表人物克勞德・莫內（Claude Monet）受到光

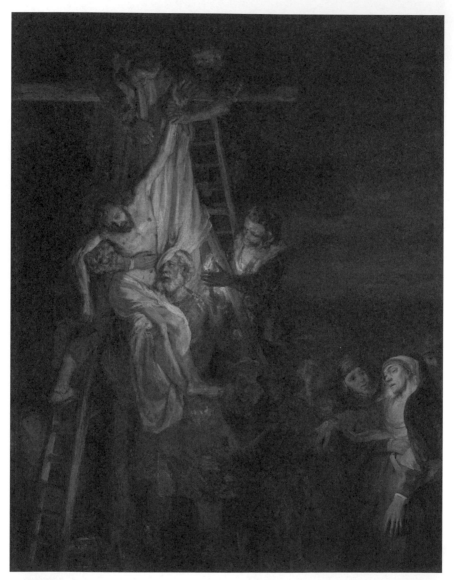

圖 2-10：林布蘭工作室，〈基督落架圖〉，1652 年。
油彩／畫布，142 x 110.9 公分。華盛頓特區國家藝廊。

林布蘭擅長利用光線吸引觀看者的注意力，他也將這個技巧傳授給自己的學生。
光線既能平衡構圖，也能表明哪些人是最重要的角色，並創造出情緒張力。

線的吸引，繪製了許多盧昂主教堂（Rouen Cathedral）的畫作，利用分解色來捕捉稍縱即逝的自然光線，在此以下頁圖 2-11〈盧昂主教堂：入口（陽光）〉（*Rouen Cathedral:The Portal [Sunlight]*）為代表。

雖然這座教堂其實是由灰色的石頭建成，但莫內沒有在這幅分析光線的作品中使用灰色顏料。他在 1892 年與 1893 年間繪製了三十多幅教堂正面的畫作，最後於 1894 年在工作室潤飾。他會輪流繪製這些畫作，在每天的不同時刻繪製不同的作品，捕捉不同的光線。

第 79 頁圖 2-12 是美國極簡主義藝術家丹・佛雷文（Dan Flavin），以極創新的方式在他的光雕作品〈無題（紀念哈洛德・喬奇姆）三號〉（*untitled [in honor of Harold Joachim] 3*）中使用光線。

佛雷文把職涯的絕大多數時間，都花在探索光線藝術的可能性——他關注的不是迷倒了莫內的自然光線，而是五金店販賣的人工光線！

佛雷文是極簡主義的創始人之一，他偏愛簡潔有力的藝術形式，利用螢光燈作為媒材，創作出形狀各異的鮮豔色彩構圖。

然而，有些批評家質疑他使用商用螢光燈（裡面含有毒的水銀蒸氣）製作出來的作品，是否有資格被稱作藝術。

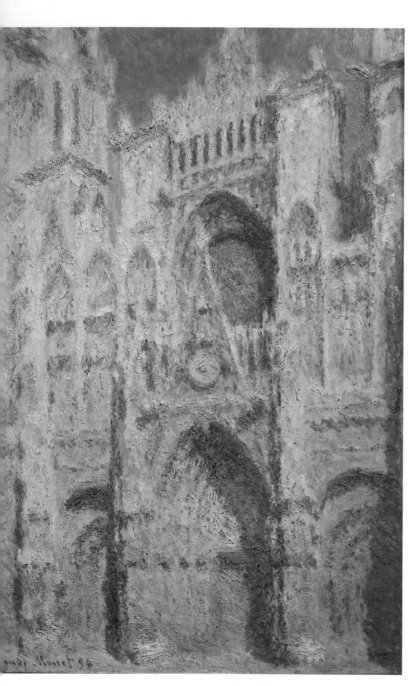

圖 2-11：莫內，〈盧昂主教堂：入口（陽光）〉，1894 年。油彩／畫布，99.7 x 65.7 公分。紐約大都會藝術博物館。

莫內的興趣和法國印象派一樣，他喜歡研究和記錄自然光線的變化。他選擇盧昂主教堂是因為他的房間和主教堂只相隔一座廣場，只要在房間裡就能研究光線。

莫內曾表示，他選擇這個主題並非出於宗教理由（莫內是不可知論者），而是因為這個主題讓他有機會繪製雙眼與教堂正面之間的空間。

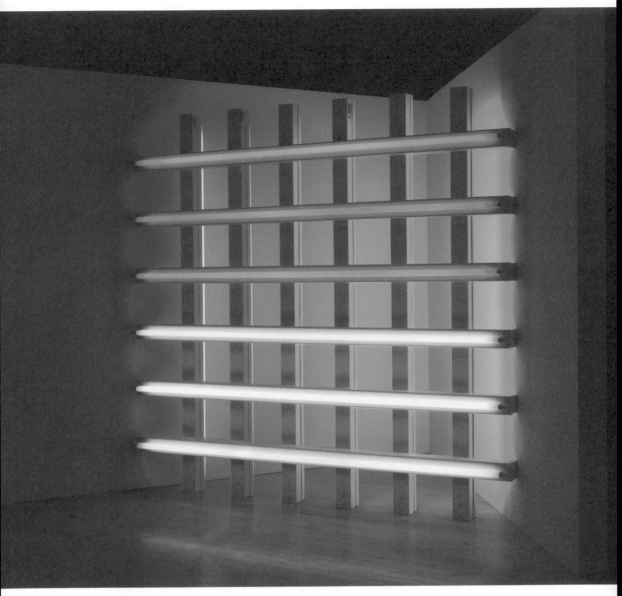

圖 2-12：佛雷文，〈無題（紀念哈洛德・喬奇姆）三號〉，1977 年。
螢光燈／金屬夾具，243.8 x 243.8 x 25.4 公分。紐約丹・佛雷文藝術館。

佛雷文以充滿創意的方式應用商用的螢光燈條。雖然通常人們只會用光線來照亮
藝術作品，但在這件創作中，光線本身就是藝術媒材。

空間：畫框只是窗，帶你進入藝術家的世界

藝術家利用各種方法在平面上創造出立體空間的錯覺。當畫家能以具有一致性的方式混合使用各種技法時，就有可能騙過觀看者的雙眼，**讓觀看者覺得場景延伸至圖畫平面（picture plane）的後方**——圖畫平面指的是藝術家用來創造出圖畫的那一個平面。**畫框會變成一扇窗戶，讓我們可以看見後方的風景**，或者變成一道門，讓我們能進入藝術家的世界中。

右頁圖 2-13〈雅典學院〉（*School of Athens*）是文藝復興全盛期的義大利畫家拉斐爾（Raphael）的作品，他善用各種藝術家能用的方法，繪製出這幅巨大的溼壁畫（fresco）[1]。

其中最簡單的繪畫技法或許是重疊，也就是把某個物體畫在另一個物體的前面或後面。他也使用了相對大小，使得觀看者覺得較大的物體比較小的物體更靠近。

在構圖中，物體的位置比較低則代表了這個物體比較近，較高的物體則比較遠。亮處與暗處則能用來製造出地面的變化，使得各個物體看起來像是立體的。

拉斐爾也會在**繪製人物或物體時，使用「前縮透視法」（foreshortening）**——壓縮物體比例，做出透視效果。這代表了這些人物與物體和圖畫平面並不是平行的，而是以斜角向畫作深處退後。

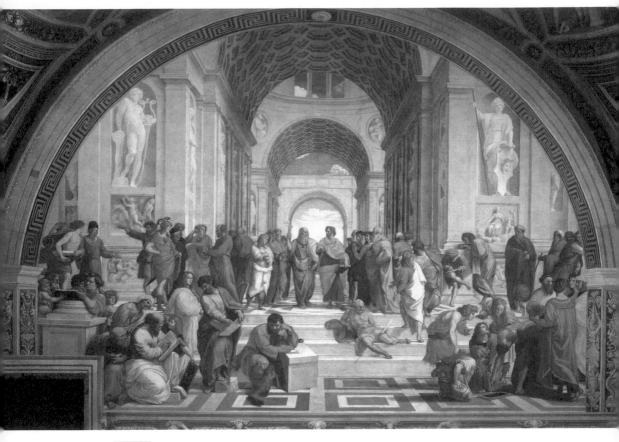

圖 2-13：拉斐爾，〈雅典學院〉，1509 年— 1511 年。
溼壁畫，5 x 7.7 公尺。羅馬梵蒂岡博物館宗座宮。

拉斐爾絕大多數作品都是在梵蒂岡完成的。他的畫作最受讚譽的特色是看似毫不
費力的魅力與完美構圖。

拉斐爾混合了包括線性透視等多種不同繪畫方法，消除了畫作的平面感，創造出
畫面空間非常廣闊的錯覺。

1 編按：十四世紀到十六世紀流行於義大利，一種十分耐久的壁飾繪畫。在
　 牆壁上的石灰漿未乾前，將水性顏料塗於溼灰泥上。

　　畫家常會使用線性透視法（linear perspective）和空氣透視法（atmospheric perspective）來創造出景深。線性透視法格外適合用來創造出建築物的內部或外觀的立體錯覺。在**線性透視法中，對角線會一起匯聚到地平線上的一個或多個消失點**（vanishing point）中。拉斐爾在〈雅典學院〉中利用集中的一點線性透視法（one-point linear perspective），透過建築結構創造出了非常深的景深。

風景畫、雕塑，細節都藏在「空氣」中

　　大氣層會影響遠處物體在我們眼中的樣子，空氣透視法描繪景深的方式，就是模擬出這種光學現象，使得物體看起來比較遠，顏色也比較黯淡——**空氣透視法利用的就是前進色與退後色的定律。**

　　繪製風景的畫家經常會利用這種方法，其中包括美國的哈德遜河畫派（Hudson River School），例如湯瑪士・科爾（Thomas Cole）的作品〈暴風雨後的麻州北安普敦聖軛山景象 ── 牛軛湖〉（*View from Mount Holyoke, Northampton, Massachusetts, after a Thunderstorm – The Oxbow*，見圖 2-14）。

　　雕塑家使用空間的方法則截然不同。為了了解這個觀點，我們接下來要比較的是同一個主題的兩座雕塑，它們分別由兩位義大利雕塑家所創作。

　　1501 年─ 1504 年間，文藝復興時期的雕塑家米開朗基

羅（Michelangelo）創造出了〈大衛像〉（*David*，見下頁圖
2-15 左），在他的雕塑中，大衛表現出沉思的樣子，看著自
己的敵人，把重量放在一隻腳上，擺出了古典的對立式平衡

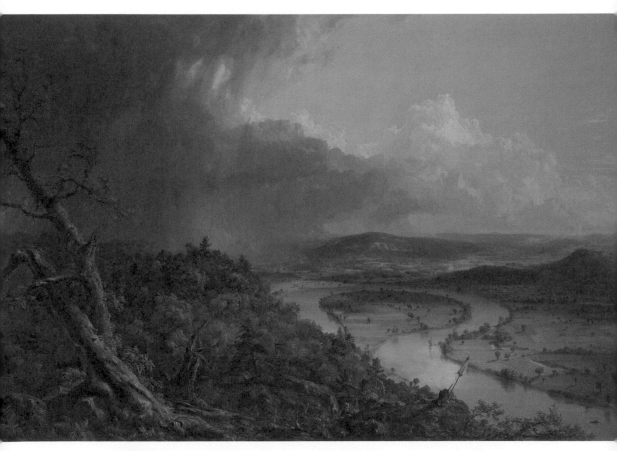

圖 2-14：科爾〈暴風雨後的麻州北安普敦聖軛山景象——牛軛湖〉，1836 年。
油彩／畫布，1.3 x 1.9 公尺。紐約大都會藝術博物館。

科爾是哈德遜河畫派的創始人，他的焦點放在令人緬懷的紐約哈德遜山谷風景。
在製造景深時，拉斐爾強調的是線條透視，科爾使用的則是空氣透視。

（contrapposto）姿勢。米開朗基羅的〈大衛像〉沒有動作——他的力量潛伏在身體中。

相對的，義大利雕塑家濟安‧勞倫佐‧貝尼尼（Gian Lorenzo Bernini）在 1623 年— 1624 年（也就是米開朗基羅創作出〈大衛像〉的一世紀後）的〈大衛像〉（見圖 2-15 右）則充滿動感，與米開朗基羅的作品截然不同，展現的是大衛在使用投石索丟出石頭前一刻的樣子。

在貝尼尼的〈大衛像〉中，觀看者代表了大衛的對手巨人哥利亞（Goliath），使得雕像與觀看者之間充滿了緊張的敵對氣氛。這種錯覺的影響力非常明顯，以至於在存放雕像的博物館中，參觀者停下腳步欣賞時，都會避開大衛即將攻擊的位置。

平衡：觀眾會主動尋找構圖中心

視覺元素的組成會創造出構圖。而一個成功的構圖必須滿足平衡、比例和統一的原則。

人類天生就會尋求平衡——平衡使我們感到舒適。**最簡單的平衡就是對稱**。如果藝術家把一條線放在構圖的中間，把圖畫平分成兩個一模一樣的鏡像，那麼這幅作品就是完美的兩側對稱，佛雷文的光雕作品〈無題〉（第 79 頁圖 2-12）就是絕佳範例。

不過，如果兩側的構圖只是相似，而非完全一樣的話，

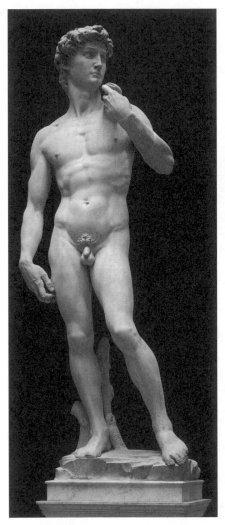 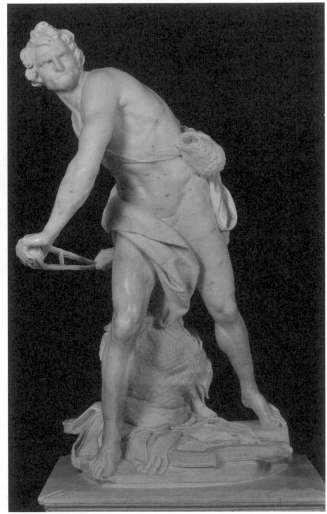

圖 2-15（左）：米開朗基羅，〈大衛像〉，1501 年— 1504 年。

大理石，高 5.17 公尺。義大利佛羅倫斯學院美術館。

米開朗基羅所表現出來的大衛是靜止的，是他與巨人哥利亞的戰鬥結束之後的冷靜站姿。

圖 2-15（右）：貝尼尼〈大衛像〉，1623 年— 1624 年。

大理石，高 1.7 公尺。羅馬波格賽美術館。

貝尼尼在羅馬研究米開朗基羅的作品，但發展出了更加動態的風格。

這樣的構圖則是稍微兩側對稱，例如〈雅典學院〉（第 81 頁圖 2-13）就是如此。

如果構圖的兩側截然不同，那麼這種構圖就稱作不對稱，其英文「asymmetry」的意思是「缺乏對稱」。林布蘭的〈基督落架圖〉（第 76 頁圖 2-10）就是不對稱的，但這幅畫卻因為畫家用巧妙的方式分布亮區與暗區，而顯得平衡。

為了達到構圖平衡，藝術家可能會使用視覺力量（visual force，又稱視覺重量）。一般來說，如果作品的尺寸較大、顏色較鮮豔、質地較顯眼且暗示了動作，這些作品的視覺力量通常會大於較小、較黯淡、質地較不顯眼且靜態的作品。

除此之外，構圖中心會傳達出一股力量，吸引我們的目光，我們可以合理推測這是因為**人們習慣在構圖的物理中心尋找「注意力中心」**。如果藝術家沒有在作品中提供構圖的中心，**觀眾也會透過暗示為自己找到畫作中心點**。

義大利文藝復興時期的開創者、歐洲繪畫之父喬托（Giotto di Bondone），在他的溼壁畫〈基督進入耶路撒冷〉（*Entry of Jesus into Jerusalem*，見圖 2-16）中巧妙應用了這種視覺現象，在畫面中驢子只要再往前走一步，就會把耶穌移動到畫作的正中央，因此會給觀眾帶來一種移動的感覺。

古希臘的黃金比例—— 1.618：1

古典藝術學派認為，從**數學中計算出來的特定比例**，能

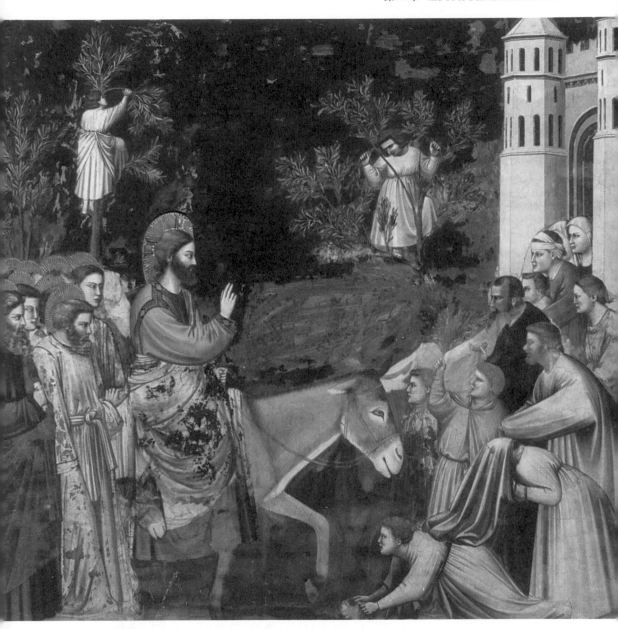

圖 2-16：喬托，〈基督進入耶路撒冷〉，約 1305 年。
溼壁畫，200 x 185 公分。義大利斯克羅威尼禮拜堂。

喬托是西方繪畫史的關鍵人物，他擺脫了中世紀早期那種平面、二維的畫風，開
始繪製比較立體的人物與人物情緒。在這幅作品中，我們直覺的認為耶穌應該位
於構圖的中央，因此會在視覺上自動把耶穌挪動到中央。

在視覺上提供勝過其他比例的滿足感。古希臘人想出了黃金比例（golden ratio），又稱作黃金平均數、黃金分割。

黃金比例的算式是 (a+b)/a = a/b，也就是在兩個數字中，較大數字與較小數字的比例，等於兩數字相加與較大數字的比例，這個算式計算出來的實際數字是 1.61803398875:1。

藝術家會使用這個比例來決定各種尺寸，例如繪製出一個比例令人滿意的矩形。

西班牙超現實主義藝術家薩爾瓦多‧達利（Salvador Dalí）在 1955 年的畫作〈最後晚餐的聖禮〉（*The Sacrament of the Last Supper*，見下頁圖2-17）中就使用了這個神奇數字。

在藝術史中，這種理想比例不曾消失：米開朗基羅的〈大衛像〉（第 85 頁圖 2-15 左），源自於藝術家對古典理想的研究，展現出了義大利文藝復興全盛期的理想比例。

統一性：重複的形狀、筆觸、顏色

構圖的統一性（unity），指的是圖中每個部分都**彼此連結且有凝聚力**。在藝術作品中，重複出現類似的形狀、筆觸、質地、顏色或其他素材，都可能會帶來構圖上的統一性。

舉例來說，秀拉在〈大碗島的星期天下午〉（第 72 頁圖 2-7）中使用同樣的點描技術，就能藉由同樣形狀與大小的筆觸來達到統一性。莫內在〈盧昂主教堂〉（第 78 頁圖 2-11）中用類似的筆觸畫出厚重的分解色，帶出粗糙的表面

質地,使得畫中的每一個部分都獲得強化。

畢卡索用藍色繪製了〈悲劇〉(*The Tragedy*,見第 92 頁圖 2-18)這整幅畫,將所有畫面融合在一起——就連沙岸和人的皮膚都是藍色的。不過,藝術家如果在作品中過度使用類似特色,將會使作品顯得單一。因此,**作品中最好是同時有統一性與多樣性,使用類似但並非完全相同的元素。**

藝術家可以用藝術的元素傳達強烈的情緒——正面情緒、負面情緒與介於兩者間的所有情緒。畢卡索在繪製〈悲劇〉時,雖然沒有清楚描繪出悲劇為何,但他透過大量使用**藍色、不平整的黑線、畫中人物的駝背姿勢與下垂的視線,傳達出了一種深切的哀傷感。**

肢體動作與情緒之間的連結是顯而易見的,我們會告訴那些「情緒低落」或「垂頭喪氣」的人,要「抬起頭」並「看向充滿希望的前方」。同樣的道理,我們在語言中也會使用顏色來表示情緒,例如英文在描述憂鬱的情緒時會說「feeling blue」、「in a blue mood」或「have the blues」。

〈悲劇〉是使用藍色來闡釋情緒的極端例子。顏色能傳達意義,我們會說憤怒的人氣得「面紅耳赤」,也會說職場上的新人很「青澀」。另一個常見的例子是,房間牆壁使用不同油漆顏色,會對人的心理狀態造成顯著影響——適合醫院等候室的舒緩顏色,也不太可能會被選去油漆夜店舞池的牆壁。

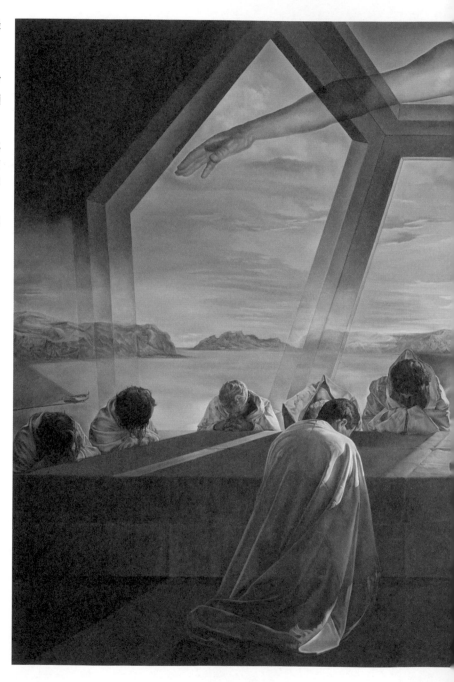

圖 2-17：達利，〈最後晚餐的聖禮〉，1955 年。

油畫／畫布，166.7 x 267 公分。華盛頓特區國家藝廊。

達利使用了黃金比例來決定這個畫布的尺寸，以及漂浮在空中的「12 面體」之大小 —— 藉此代表 12 名門徒。

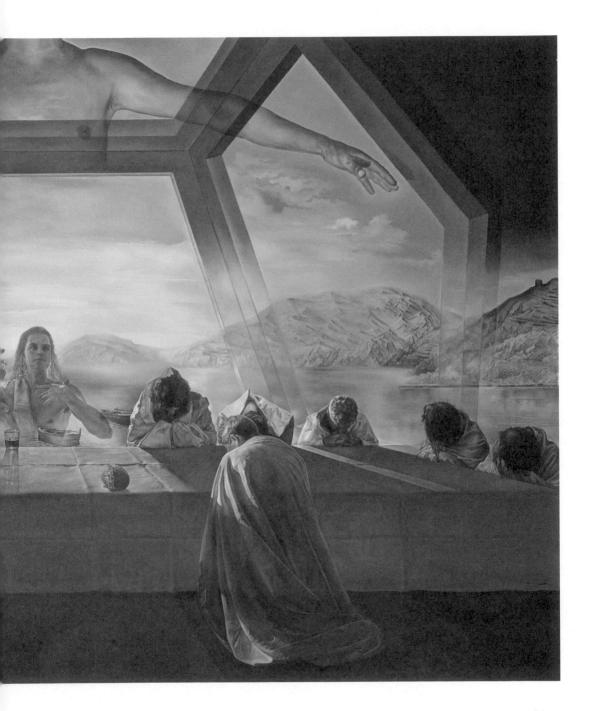

圖 2-18：畢卡索，〈悲劇〉，
1903 年。

油彩／木板，105.3 x 69 公
分。華盛頓特區國家藝廊。

畢卡索常被認為是二十世紀
最偉大的藝術家。他在悠長
的職業生涯中創作過許多風
格的作品，包括早期以畫作
為代表的藍色時期（Blue
Period）。

他接下來還經歷了玫瑰時期
（Rose Period）、立體主義
的各種創新形式、古典時期
等。詳見第五章有關畢卡索
的介紹。

同一個吻，卻是不同人的脣

藝術作品的風格（style）來自於藝術家使用的視覺元素集合。正是藝術家的個人風格，使得法國雕塑家奧古斯特・羅丹（Auguste Rodin）雕塑的作品〈吻〉（*The Kiss*，見下頁圖 2-19），看起來截然不同於布朗庫西在 1916 年雕塑的同主題作品（見第 95 頁圖 2-20）。

這兩座石造雕塑的創造時間、地點和文化都十分相近，但兩者之間的差異展現出了藝術家的個人風格，會對作品帶來多大影響。

除了藝術家的個人特色之外，**「風格」也可以用來區分藝術史上的不同時期**。在大幅簡化後，西歐藝術史的絕大多數風格包括了史前時期、希臘和羅馬的古典時期、中世紀早期、羅馬式風格、哥德、文藝復興早期和全盛期、矯飾主義、巴洛克風、洛可可風、新古典主義、浪漫主義、現實主義、印象派和後印象派、野獸派、立體主義、未來主義、達達主義、超現實主義、極簡主義、後現代主義以及近年來多到數不清的各種藝術「主義」。

雖然我們一直都很習慣用地點來區分藝術風格——例如義大利文藝復興或法國印象派——但這種區分方法越來越不管用了。

如今社會越來越全球化，科技與旅行也使得藝術概念更容易傳播到世界各地，因此「某個藝術風格只屬於某個國家」

的概念，已經越來越不準確也越來越過時了。

　　隨著時間推進，單一風格主導藝術界的狀況越來越少見，越來越常出現**同一時間有多種藝術風格同時流行**的現

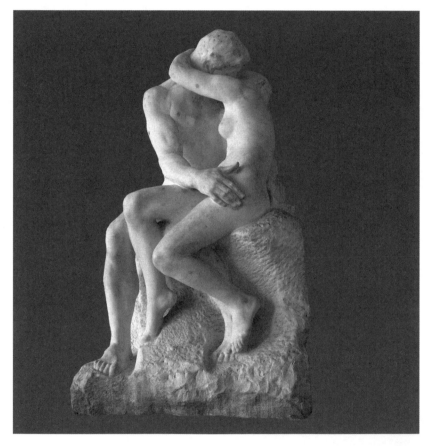

圖 2-19：羅丹，〈吻〉，約 1882 年。
大理石／ 181.5 x 112.5 x 11 7 公分。巴黎羅丹美術館。

羅丹十分反抗他那個年代的雕塑常規，他在去了義大利旅行之後說道：「米開朗基羅帶領我擺脫了學院雕塑的束縛。」
他運用出色的自然主義雕塑出人類軀體，並用這些軀體來傳遞感受，無需語言。

象，在二十世紀晚期與二十一世紀早期尤其如此。近年來的藝術風格，從宛如相片的超寫實主義到絕對的抽象主義應有盡有。

圖 2-20：布朗庫西，〈吻〉，1916 年。
石灰石／ 58.4 x 33.7 x 25.4 公分。費城藝術博物館。

布朗庫西和羅丹不同，他在立體主義最流行的時候開始雕塑，他雕塑的這對伴侶經過簡化，和自然型態相差甚遠，兩人幾乎形成了一個立方體，並且如同俗語所說的：「情人愛得眼裡只容得下對方。」

在最極端的狀況下，藝術作品則會徹底欺騙觀看者的雙眼，讓我們以為自己看到了其實沒有看到的事物。這類作品是完全的自然主義，藝術家會精心修飾這些作品，使它們看起來維妙維肖。還有一些創作則具有一定風格，藝術家會出於審美理由而掩蓋或修飾掉，物體在自然狀態下比較不完美的部分。

更加遠離「可觀察現實」的則是抽象藝術，這類作品中沒有我們能夠辨認的物體，不具有再現性。無論抽象藝術呈現的是只有原色與幾何圖案，並符合邏輯的簡化畫面，還是只有顏色與曲線的內容，抽象藝術都和我們可以觀察的世界毫無關連。

不要描述、要分析

單純的描述和深思熟慮的分析是大相逕庭的兩件事。我們可以說畢卡索的〈悲劇〉（第 92 頁圖 2-18）中有許多不同深淺的藍色，**這樣的描述很準確，但只是很膚淺的觀察。**

如果想分析這些顏色，我們可以指出：「畫面中有各種冷色調的藍色，加強了作品中瀰漫的哀傷感。」—— 這就是具有較多資訊的分析。

接著我們還可以研究畢卡索的生平，發現這幅畫應該屬於畢卡索的藍色時期（1901 年— 1904 年），他在這段期間的作品幾乎只有藍色一種顏色，主題幾乎全都是哀傷又貧

困的人。這樣的繪畫內容具有一種自傳式的觀點：畢卡索在這段時期很窮困，而且他的摯友卡洛斯·卡薩吉瑪（Carles Casagemas）也在 1901 年自殺了。

了解藝術家的生平能讓你對於作品有更深入的感受。如果作品的作者不詳，那麼我們也可以試著理解這幅作品代表的文化。

這幅作品對創作的藝術家或創作的年代來說，是很典型的風格嗎？我們也可以思考作品的主題和意義（詳見第四章）。這名藝術家的哪一種風格最吸引你？藝術家使用的媒材和技術，是否對作品有所影響？

當我們**把相關的兩幅作品拿來互相比較**時，其特色可能會變得更明顯、更好辨認。把林布蘭的早期作品和晚期作品拿來做比較，可能會幫助你對他的人生軌跡與藝術家生涯，有更透澈的了解。

當我們把主題相同、藝術家不同、創作的時間與地點也不同的兩幅作品放在一起比較時，我們或許會獲得格外明確的結果：義大利威尼斯派畫家提香（Titian）在 1550 年代創作了〈維納斯與阿多尼斯〉（*Venus and Adonis*），魯本斯則大約在 1630 年代中期創作了同主題的作品（這兩幅作品現在都藏於紐約大都會藝術博物館），當我們把這兩幅作品拿來做比較，我們就會對威尼斯的文藝復興時期與法蘭德斯的巴洛克風格有更深的了解。

比較藝術家與學生的作品，不但能讓我們看出兩人的技

巧差異，也能了解兩人之間的關係。

達文西在年輕時很欽佩義大利畫家安德利亞・德爾・維羅吉歐（Andrea del Verrocchio），維羅吉歐的畫作〈基督受洗〉（*Baptism of Christ*），有一部分就是達文西畫的。

根據十六世紀作家喬爾喬・瓦薩里（Giorgio Vasari）在《藝苑名人傳》（*Le Vite*）中的描述，達文西繪製的地方是這幅畫中最傑出的部分，使得維羅吉歐懊惱到決定他「再也不會觸碰顏料了」。

法國雕塑家羅丹和他的學生卡蜜兒・克勞戴（Camille Claudel，見圖 2-21）之間的關係則截然不同，克勞戴是羅丹的模特兒、助手和愛人。他們兩人的雕塑風格相似到幾乎難以分辨——事實上，克勞戴曾因為發現羅丹在她的作品上簽名而勃然大怒。

拋下先入為主

你要如何評估藝術作品的品質？以最低標準來說，藝術家應該要表現出足夠的技巧，傳達他希望能呈現的視覺構想。除此之外，若我們想要用公平的方式評估，就應該要考慮到藝術家面對的限制，和可能因此需要我們檢視的項目。

我們要了解**藝術家使用的媒材有其局限**：中世紀的畫家想要在木板上作畫時，只有蛋彩畫這個選擇，蛋彩顏料乾得很快，只能繪製出均勻且光滑的色塊，所以畫家幾乎不可能

圖 2-21：克勞戴，〈華爾茲〉（*La Valse*），1889 年— 1905 年。
上釉陶石器／41.5 x 37 x 20.5 公分。卡蜜兒‧克勞戴博物館。

克勞戴一開始是羅丹的學生，年紀比羅丹小很多，後來變成了羅丹的愛人。她的
才華和羅丹不相上下，雕塑的人像以充滿感性而聞名。不幸的是，在克勞戴的父
親死去後，她的家人把她送進精神病院，她在那裡度過人生的最後 30 年。

創造出質地的錯覺。

相反，文藝復興時期獲得充分發展的油彩則乾得很慢，具有許多不同的黏稠度，藝術家可以靠著油彩達到各種視覺效果。同樣的道理，若我們指出一幅鑲嵌畫的缺點是缺乏自然感的話，那麼這樣的評論其實是在批判媒材，而非批判藝術家的技巧（請見下一章）。

「偉大」的藝術應該擁有哪些特質？這個問題或許永遠都不會有廣受眾人接受的單一解答。為什麼某些風格（例如古典希臘風格）和某些藝術家（例如林布蘭）能具有歷久不衰的吸引力，其他風格和藝術家則沒有呢？

在音樂和文學等其他領域也是一樣的道理。你可能會覺得偉大的藝術應該具有知識性與新穎性。或者具有創意與革命性？甚至具有真正的獨創與特殊性？現代社會中的多數人都比較偏好這些特質。

又或者事實正好相反，**偉大的藝術應該是一種衍生出來的作品，幾乎是在重複過往藝術家的構想？**

從某種程度上來說，**所有創新的成就都與過去有關，也都必須依賴過去**。我們所居住的這個世界，以及形塑這個世界的過往歷史影響了每一個人，就算是那些因為「純真」或「自學成才」而引以為傲的人，也一定會在很小的程度上受到同樣的影響。

你的目標並不是非得要喜歡上你見到的所有藝術作品，而是在評估時保持開放的心態。你在參觀美術館、藝廊和其

他藝術展覽時，請多**觀察那些在你不熟悉的文化中創作出來的作品**，或許這些作品來自距今遙遠的古代，也或許來自距離你很遙遠的地點。

此外，也請多思考你遇到的新藝術概念。請盡所能的拋下那些難以避免的偏見和先入為主。盡量依照每件藝術作品本身的美學與目的去接納它們。

別忘了，非西方文化對「藝術」的定義，可能會使「優秀藝術」的概念變得更複雜。有些人可能會覺得那些被稱作「原始」、「工藝」、「民間藝術」的物品地位低於純藝術。但這是現代西方的態度，當我們用這種態度看待其他文化時，其他文化可能並不這麼認為。

說出你喜歡一幅畫的理由

- 色彩：三原色、三間色、互補色。
 色調、強度、飽和度、明度。
- 線條：排線法、交叉排線法。
 留意畫中隱含的線條和形狀。
- 質地：看起來的質感，而非真正的質地。
- 光線：分解色、人工光線。
- 空間：重疊、相對大小、立體化、前縮透視法。
 線性透視法、空氣透視法。
- 構圖：平衡、比例、統一性、視覺力量。
- 情緒：肢體動作、顏色。
- 藝術風格：個人風格；藝術史中的風格，從超現實主義到
 抽象派。

第三章

特定媒材的影響力

使用雙手工作的人是勞工；

使用雙手與大腦工作的人是工匠；

使用雙手、大腦與心靈工作的人是藝術家。

—— 亞西西的方濟各（Saint Francis of Assisi）

　　了解藝術家如何產出畫作、雕塑和其他作品，能幫助你豐富經驗。藝術家能夠使用的資源、工具與方法有哪些？技術純熟的藝術家，在使用特定媒材時可以達到與無法達到怎麼樣的效果？媒材會對成品造成多大的影響？

繪畫與相關媒材

　　所有顏料中都含有色粉（pigment）和黏合劑（binder），色粉是帶有顏色的細緻顆粒，黏合劑則像是膠水一樣，可以把色粉的顆粒結合在一起，並使色粉可以黏在用來繪畫的媒材上。

・蠟彩：顏色保存久，但要小心高溫

　　蠟彩的製作方法是將熱蠟（傳統上使用的是蜂蠟）當作黏合劑，把色粉和熱蠟混合在一起，蠟的溫度會決定蠟彩是液體還是膏狀。藝術家常會用蠟彩繪製木畫板，例如埃及法揚（Fayum）的木乃伊肖像（見圖 3-1）就是如此，這些肖像是保存至今的蠟彩繪畫中，最古老的一批作品。

　　蠟彩的**優點是非常耐久**，顏色也能保存非常長的時間。蠟彩畫作在經過拋光後，表面的蠟會呈現出柔和的光澤。缺點則是**在繪製作品時必須保持顏料的溫度**，要做到這一點需要非常繁雜的步驟和器具。如果蠟彩作品遇到高溫（超過攝

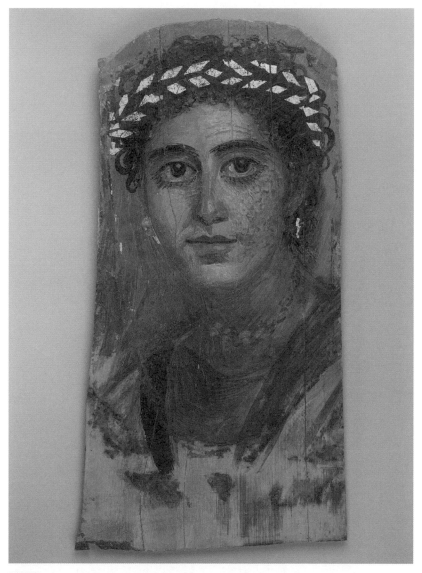

圖 3-1：作者不詳，〈年輕女子的畫像〉（*Portrait of a Young Woman*），羅馬時代埃及，西元 90 年—120 年。

蠟彩／厚金箔／椴木，38.1 x 18.4 公分。紐約大都會藝術博物館。

蠟彩的黏合劑是蠟。埃及各地都有藝術家製作蠟彩的木乃伊畫像，但保存狀況最好的是法揚這些栩栩如生的蠟彩畫像。至今仍有藝術家在使用蠟彩。

氏 90 度或華氏 194 度），蠟彩的顏料將會融化。

如今藝術家可以用通電調色盤、繪圖用熨斗和熱風槍來繪製蠟彩，還能購買小型的調色蜂蠟塊，配合各種顏色的樹脂或合成蠟一起使用。在蜂蠟中添加樹脂和其他材料可以增加蠟的彈性，讓藝術家可以把蠟彩用在紙張和畫布等不同表面上。

‧溼壁畫：常見於牆上或天花板

溼壁畫有兩種，第一種稱為**真溼壁畫**（fresco buono），畫在溼的灰泥上；另一種是**乾壁畫**（fresco secco），畫在乾的灰泥上。

溼壁畫的原文是義大利文，「fresco」的意思是「新鮮」，「buon」的意思是「好的」，「secco」的意思則是「乾燥」。溼壁畫的技術在古羅馬時期已經發展得十分純熟，我們可以在義大利赫庫蘭尼姆古城（Herculaneum）和龐貝城（Pompeii）挖掘出來的遺跡中看見。

有些家庭的牆壁上會有溼壁畫，這些作品曾經歷過西元 79 年的維蘇威火山爆發。而後，溼壁畫又在義大利文藝復興時期蓬勃發展，最著名的例子就是米開朗基羅在梵蒂岡西斯汀禮拜堂天花板上繪製的作品（見第 108 頁圖 3-2 與第 160 頁圖 4-3）。

在創作溼壁畫前，藝術家必須先把牆壁表面塗上許多層

灰泥，最底層是粗糙的灰泥，最上層是細緻的灰泥。他們會事先規畫好工作日，依照時間再塗上一層又薄又細緻的灰泥（intonaco）。

藝術家會把研磨得非常細緻的色粉和水混合在一起，用來畫在溼灰泥上，他們的動作必須非常迅速，**要趕在灰泥乾掉之前完成進度**。在灰泥乾燥之後，灰泥中的毛細管將會吸收色粉，將色粉鑲嵌進灰泥的碳酸鈣結晶中。由於顏料會在灰泥乾掉的過程中和灰泥結合，所以**真溼壁畫能維持非常久的一段時間**。

藝術家可能會在進行真溼壁畫的過程中，使用乾壁畫作為點綴，再利用蛋彩添加細節，但後兩者都沒辦法維持太久，因為這兩種畫法的顏料都只會附著在牆壁表層而已。

真溼壁畫適合的色粉有限，這是因為石灰中含有鹼，有一些色粉和鹼不相容，舉例來說，幾乎**所有來自植物的顏色都沒辦法用在溼壁畫上**。由於顏料溼的時候顏色比較深，乾的時候比較淺，所以**藝術家使用的顏料，必須比他們想要的成品顏色更深**，此外，在連續工作數天的過程中，**想要調製出顏色一致的顏料也十分困難**。

在繪製乾壁畫時，他們必須在繪圖的前一晚與當天早上，先用石灰水浸透乾燥的石灰灰泥牆。石灰水含有氫氧化鈣（也就是熟石灰），只要把水和氧化鈣混合在一起，就能製作出來。

藝術家必須趁著牆壁仍溼潤時趕緊繪圖，他們使用的可

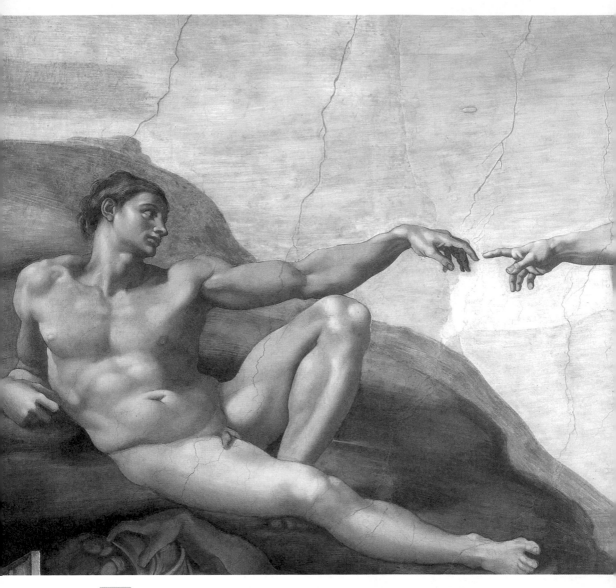

圖 3-2：米開朗基羅，〈創造亞當〉（*Creation of Adam*），天花板局部，約 1512 年。

溼壁畫，2.8 x 5.7 公尺。羅馬梵蒂岡市西斯汀禮拜堂。

在繪製真溼壁畫時，藝術家會使用只有色粉和水的顏料，畫在溼的灰泥表面上。由於顏料會在灰泥乾燥的過程中滲透至灰泥裡，所以真溼壁畫可以保存非常久。據傳當米開朗基羅在西斯汀禮拜堂作畫時，他躺在距離地面很高的鷹架上，顏料也不斷滴到臉上。

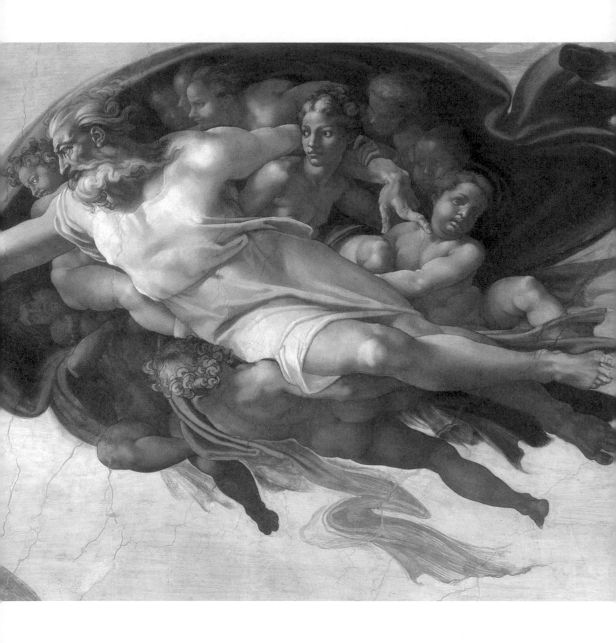

能是混合色粉、水與石灰水的顏料，或者是混合色粉和黏合劑的顏料；黏合劑有可能是酪蛋白（casein），一種用乾燥發酵牛奶製造成的粉末。

而另一種在乾灰泥上繪圖的技術，則是使用水漿塗料（distemper），成分為礦物顏料、水和植物或動物製成的黏合劑。最為人所知的乾壁畫，是七世紀晚期至十二世紀早期，在法國加爾唐普河畔聖薩萬教堂（Abbaye de Saint-Savin-sur-Gartempe）中，繪製在半圓型屋頂上的舊約聖經場景。

·鑲嵌畫：大理石、玻璃、黃金……奢侈且閃閃發亮

鑲嵌畫就像真溼壁畫一樣，會使用到溼灰泥。不過鑲嵌畫的製作方式不是在溼灰泥上作畫，而是把五顏六色的小型立方體「鑲嵌物」（tesserae）壓進灰泥中。鑲嵌物的原文「tesserae」源自希臘語，意思是「四」，這個名稱來自觀看者在欣賞鑲嵌畫時，會看見鑲嵌物的四個角。製作鑲嵌畫的最後一個步驟，是在鑲嵌物之間的窄小細縫中填滿沙漿（此步驟稱為灌漿〔grout〕）。

在古羅馬時代，鑲嵌畫的技術就已經非常純熟且應用廣泛了。羅馬時期的鑲嵌畫使用的是大理石和其他種類的石頭，當時的作品只有大自然中的石頭具有的顏色。到了西元四世紀，藝術家開始使用**彩色玻璃和黃金製成的鑲嵌物**，大

幅增加了顏色的種類，也提高了奢侈的效果。

　　義大利的聖維塔教堂（Basilica di San Vitale），有拜占庭的查士丁尼皇帝和狄奧多拉皇后（見下頁圖 3-3）兩幅鑲嵌畫，這兩幅鑲嵌畫都因為使用了玻璃而閃閃發光。

　　鑲嵌畫師會調整鑲嵌物的尺寸，人物臉部使用的鑲嵌物會比背景使用的鑲嵌物更小。狄奧多拉皇后的皇冠與項鍊，則使用了圓形的珍珠母。

　　有些繽紛的鑲嵌物則是使用色粉、水泥與玻璃粉末製作，例如完成於十二世紀，位在義大利巴勒摩（Palermo）帕拉提那教堂（Cappella Palatina）的鑲嵌畫。

　　這些鑲嵌畫使用的不是一整個立方體的完整黃金，而是把厚金箔放進立方體的玻璃中，或者把厚金箔放在兩片幾乎完全透明的玻璃裡。

　　早在十三世紀，就有藝術家為了仿製出厚金箔和金粉的效果，用廉價的高反光顏料「二硫化錫」（tin bisulfide）製作出一種名為「鑲嵌黃金」（mosaic gold）的假黃金。

　　鑲嵌畫特別適合用在面積較大的表面，例如天花板、牆壁和地板；它也非常耐久，既能放在室內，也能放在室外。藝術家可能會刻意強調這種媒材的裝飾性，使用玻璃和黃金創造出奢侈的氛圍，把堅實的建築表面轉變得宛如水晶般閃亮。不過，由於觀看者能清楚看見畫中的鑲嵌物（罕見的微型鑲嵌作品除外），所以這種技術沒辦法創造出過於寫實的畫面。

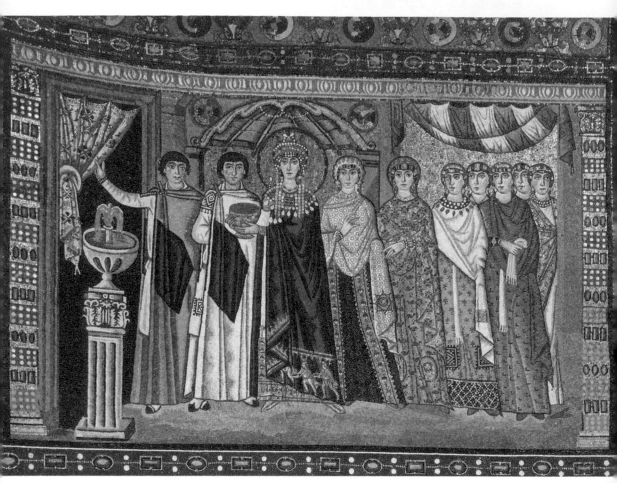

圖 3-3：作者不詳，〈狄奧多拉皇后與侍女〉（*Empress Theodora and her Attendants*），約 547 年。
鑲嵌畫，2.64 x 3.66 公尺。義大利聖維塔教堂。

雖然早期的鑲嵌畫是用石頭做成的，但到了後期，鑲嵌畫中加入了更繽紛閃耀的玻璃與黃金，會在燭光下閃閃發光。
在狄奧多拉皇后的丈夫查士丁尼皇帝（描繪於聖維塔教堂的另一幅鑲嵌畫中）的統治下，拜占庭藝術有了蓬勃的發展。

‧ 手抄本：印刷術發明之前的書本

手抄本（manuscript）源自拉丁文「*manus*」，意思是「手」，以及「scribere」，意思是「抄寫」。更準確來說，在手抄本中以黃金裝飾的插圖不是「illustration」，而是「illumination」。

它也不是使用一般的頁碼，而是張數（folio），每張書頁的前頁稱作正頁（*recto*，簡稱「*r*」），後面那頁為背頁（*verso*，簡稱「*v*」）。

西元 800 年左右製成的《凱爾經》（*Book of Kells*）是最有名的插畫手抄本之一，書中的其中一幅插圖是〈四位傳道者的象徵〉（*Symbols of the Four Evan gelists*，見下頁圖 3-4）──繪製了馬修（Matthew，男人）、馬克（Mark，獅子）、路克（Luke，公牛）和約翰（John，老鷹）的形象。

手抄本常見的材料是動物皮，我們通常將之稱作羊皮紙（parchment）或牛皮紙（vellum）。羊皮紙的英文「parchment」源自位於土耳其西邊的希臘城市別迦摩（Pergamum）。

根據羅馬自然主義藝術家老普林尼（Pliny the Elder）留下的紀錄，別迦摩的國王歐邁尼斯二世（King Eumenes II，西元前 197 年至前 158 年）在莎草紙受到貿易封鎖時，發明了羊皮紙。牛皮紙的英文「vellum」則來自法語「veau」，意思是「小牛」。

嚴格來說，**過去的羊皮紙是用牛皮製成，牛皮紙則是**

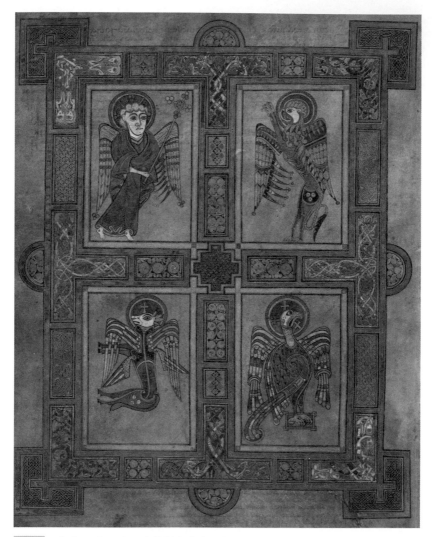

圖 3-4：作者不詳，〈四位傳道者的象徵〉，《凱爾經》，內文為拉丁文，製作於大不列顛或愛爾蘭，約西元 800 年。

小牛皮紙，裁切規格：33 x 25.5 公分。都柏林三一學院圖書館。

手抄本是人類發明印刷方法之前用手工製作的書本，這些書的頁面由羊皮紙或牛皮紙（動物的皮）製成。《凱爾經》是拉丁文的福音書，名字源自過去一直保存著這本書的凱爾鎮（Kells）修道院，這本書是中世紀早期插圖最精美的手抄本之一。

由小牛製成的，而最好的紙則是「子宮牛皮紙」（uterine vellum），使用死產或剛出生的小牛製成。其他動物的皮也一樣可以製成羊皮紙和牛皮紙。

在手抄本的文字抄寫完畢後，插畫師會使用各種不同的黏合劑在手抄本上著色。蛋白膠（glair）由蛋白和水製成，這種黏合劑會散發一種腥味，是中世紀人常用的標準顏料。

阿拉伯膠（gum arabic）是一種可溶於水的樹膠，能在水中形成稀薄的膠狀體。

動物膠水（animal glue）則是烹煮羊皮紙和動物皮碎片製造出的明膠，只用來繪製藍色。

若把蛋黃加進上述的各種黏合劑中，將能使顏色顯得更有光澤、更鮮亮。耳垢大概是最出乎意料的原料了，它能避免蛋白膠中出現微小的泡沫。插畫家會先謹慎的用顏料畫出形狀，之後再用黑色墨水描圖。

．蛋彩：中世紀畫作保存良好的關鍵

蛋彩使用了將蛋黃和水混合製成的乳劑（emulsion）當作黏合劑。蛋彩的技術在中世紀晚期達到高峰，義大利藝術家杜奇歐在他的祭壇畫〈聖母像〉（第 35 頁圖 1-9）的祭壇裝飾臺（predella panel，見下頁圖 3-5）中應用的就是蛋彩。

杜奇歐使用的是陳年木畫板，他先用一層膠封住畫板，再用數層厚重的白色打底劑（gesso）加工出光滑表面。在中

圖 3-5：杜奇歐，〈耶穌的誕生以及先知以賽亞與以西結〉（*The Nativity with the Prophets Isaiah and Ezekiel*），1311 年。
蛋彩／金／白楊木畫板，48 x 86.8 x 7.9 公分。華盛頓特區國家藝廊。

蛋彩使用蛋黃作為黏合劑，是中世紀的西歐藝術家在繪製木畫板時最喜歡的材料。雖然蛋彩快乾又光滑的特性限制了能繪製出來的效果，但它們非常耐久。
當時的藝術家會用數片木畫板拼裝成大型作品。祭壇畫往往會包含多片較小的祭壇飾臺，此圖就是杜奇歐的〈聖母像〉的祭壇飾臺。

世紀木版畫中，藝術家常會在作畫之前先用厚金箔，製作背景與人物頭上的光環。

當時的人習慣在繪製重要人物之前，**先用綠色替皮膚打底**，他們相信這麼做**能使肖像的皮膚更顯紅潤**。不幸的是，在畫作表面磨損之後，這些人的皮膚可能會出現偏綠的蒼白色澤。

蛋彩的優點是，可以繪製出**能維持好幾個世紀也不會有變化的清楚圖案以及鮮豔色彩**（蛋黃的黃色會消失）。這種媒材的耐久度非常好，我們可以從許多中世紀的畫作至今仍保存良好看出這一點。雖然蛋彩在溼潤的狀態下可以溶於水，藝術家也可以用水來稀釋蛋彩，可是一旦蛋彩乾了，就再也無法溶於水了。

蛋彩的缺點是乾燥的速度極為迅速，因此藝術家很難調出需要的顏色，筆觸也必須很小。由於蛋彩乾燥後的表面顯得非常平整，所以藝術家也很難創造出質地的錯覺，沒辦法像油畫一樣出現特別的表面。

蛋白中的硫往往會使某些色粉的顏色加深，所以這些色粉不太會用在蛋彩中，導致蛋彩畫能使用的顏色受到限制。由於蛋彩比較透明，所以畫家也很難在畫錯時更正錯誤。此外，蛋彩的彈性很差，因此藝術家**只能把蛋彩畫在堅硬的表面上，不能畫在畫布上**。

·油畫：乾燥速度慢，終於能畫在畫布上！

油畫逐漸取代了蛋彩，在轉變過程中藝術家使用的是過渡期的混合技術。這個改變始於法蘭德斯地區，當時荷蘭畫家梅爾希奧·布羅德蘭（Melchior Broederlam）在他的蛋彩畫中，使用油彩做出罩染（glaze）的效果，〈天使報喜與聖母訪視〉（*Annunciation and Visitation*，見圖 3-6）就是一例。

他先使用一層蛋彩，接著在上面上了一層油彩，同時利用這兩者的優點：蛋彩的乾燥速度快，適合用來上底色，藝術家幾乎馬上就可以用油彩接著在蛋彩上作畫。

由於蛋彩是水溶性，油彩是脂溶性，所以這兩層畫作不會使彼此溶解。

油彩中最常使用的是亞麻仁油，這種油是壓榨亞麻屬植物（*linum*）的種子而來。**油彩的乾燥速度慢，畫家可以利用這個特性混合顏色，藉此繪製出細緻的色調改變和質地上的錯覺**，這是蛋彩辦不到的。藝術家可以在任何時間點停止和開始作畫，也可以直接用油彩直接覆蓋不滿意的地方 —— 其他媒材不一定能做到這點，例如真溼壁畫就不能這麼做。

以水為基底的媒介乾燥後顏色會變得比較淡，油彩則不然，乾燥後的顏色不會改變，因此藝術家在繪製過程中看見的就是最終的色彩結果。由於油彩和色粉不具有不相溶性，所以**油彩的顏色遠比溼壁畫和蛋彩還要豐富**。

油彩的顏色飽和、豐潤、濃厚且強烈，帶有自然的光澤。

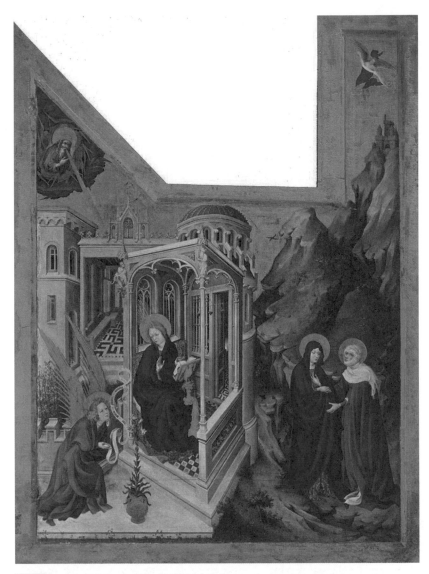

圖 3-6：布羅德蘭，〈天使報喜與聖母訪視〉，1393 年－ 1399 年。
蛋彩／木板，167 x 125 公分，法國第戎美術館。

圖片來源：維基共享資源公有領域。

這幅畫的不尋常形狀來源於它是三聯畫的側板。在此畫中，觀眾不僅可以看到中
心主題，還可以看見背景的建築和景觀深度。

畫家也可以改變油彩的黏度，他們可以用一點點色粉配上大量的油製作出薄透的顏料，例如林布蘭的〈參孫失明〉（*The Blinding of Samson*，見第 215 頁圖 5-5）就是如此。

藝術家也可以使用大量色粉和少量油，繪製出濃重的厚塗效果，例如梵谷知名的〈星夜〉（*De sterrennacht*，見第 224 頁圖 5-9）就是如此。有些畫家甚至會在同一幅畫中同時使用這兩種質地以及各種介於中間質地的顏料，像是威尼斯藝術家提香的〈擄掠歐羅巴〉（*The Rape of Europa*，見圖 3-7）。

因為油畫具有物理上的彈性，所以藝術家可以繪製的不只是堅硬的木畫板，他們**可以把作品畫在畫布上**。畫布最一開始出現在十六世紀早期的義大利，是用亞麻植物製成的結實麻織品，亞麻植物也是亞麻仁油的來源。

相較於準備木畫板，準備畫布的價格比較低廉，也比較不費時。到了十八世紀晚期與十九世紀，人們把油彩裝進鐵罐和軟管中商業販售。十九世紀時，人們成功使用化學方法生產色粉，因此製造出了許多種全新的顏色。

但是，油畫的問題可能會在許多年後逐漸顯現出來。**油的顏色不但會變深、變黃，也會變得比較透明，透出底層的修改痕跡**，使得畫中的人物逐漸長出多餘的四肢，甚至會長出多餘的頭！

隨著油彩的表層變得透明，棕色的打底（在十九世紀晚期之前，畫家都習慣用棕色打底）會變得越來越明顯，導致

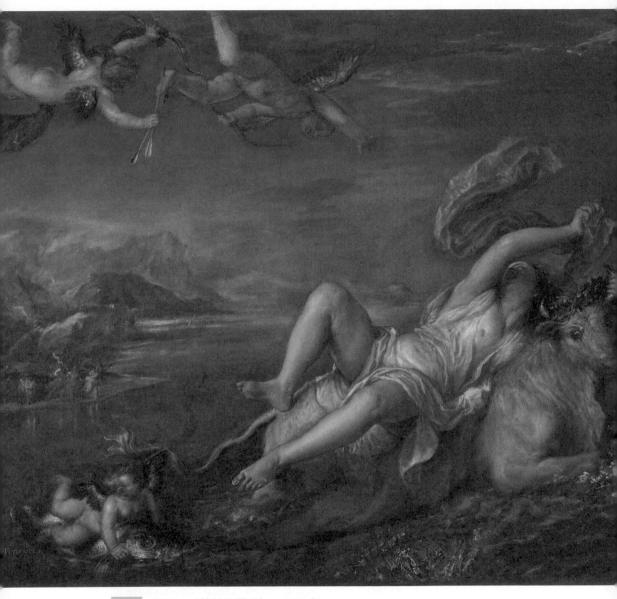

圖 3-7：提香，〈擄掠歐羅巴〉，1562 年。
油彩／畫布，178 x 205 公分。波士頓伊莎貝拉嘉納藝術博物館。

油彩用植物油當作黏合劑，藝術家可以按照需求調整油彩的稠度，並利用這種變
通性創造出各式各樣的效果。
提香是義大利最先在畫布上繪製油畫的畫家之一，他在十六世紀成立了威尼斯的
繪畫學校，他們重視色彩勝過線條。

整幅畫的顏色變得暗沉。

此外，過去的畫家也習慣在完成油畫後再上一層清漆（varnish），但這層清漆也會隨著時間流逝逐漸變深、變黃。

整體來說，**油畫的持久度沒有蛋彩好**。對於畫作截止期限很短的畫家，以及沒有耐心的畫家或贊助者來說，油彩乾得很慢的特質也是一個缺點。

‧合成顏料：不受氣候、光線、熱氣影響

把色粉混合在丙烯酸聚合物（acrylic polymer）等乳劑中製成的顏料，就叫做壓克力顏料（acrylic paint）或塑膠塗料。

在壓克力顏料變成了商業販售的工業塗料和家庭塗料後，藝術家也在二十世紀中期開始使用這種媒材。

由於壓克力顏料具有彈性，所以藝術家可以把這種顏料用在事先上過聚合底漆（polymer primer）的畫布上。**合成顏料具有韌性，可以耐久，而且不會發黃**。相較於油彩和蛋彩，**合成顏料比較不受氣候變化、光線和熱氣的影響**。

藝術家可以把合成顏料重複塗上好幾層。雖然壓克力顏料乾得很快，但藝術家可以添加阻滯劑（retardant）來延長可操作的時間。

若想創造出特殊質地，也可以在壓克力顏料中添加塑型膏。美國藝術家海倫‧弗蘭肯特爾的（Helen Frankenthaler）〈灰色煙火〉（*Grey Fireworks*，見圖 3-8），便展現了壓克

力顏料的多變性與能夠達到的各種效果。

　　不過，**合成顏料缺乏油畫的豐潤性**，而且容易和鹼產生反應的色粉，無法和丙烯酸聚合物共存。壓克力顏料在乾燥之後，就會變得不溶於水，若想移除乾掉的壓克力顏料，就

圖 3-8：弗蘭肯特爾，〈灰色煙火〉，1982 年。
壓克力顏料／畫布，182.9 x 301 公分。私人收藏。

合成顏料在溼的時候是水溶性的，在顏料中加入不同的物質能製造出許多種效果，使用起來非常簡便。

抽象表現主義藝術家弗蘭肯特爾發展出了一種新的繪畫方法：「浸泡染色」（soak-stain）——直接畫在未經處理（上漿）的胚布中。

必須使用強效的溶解劑。

由於合成顏料保持彈性的時間比油更長，難以附著在油性表面，所以壓克力顏料不適合使用在上過油性底漆，或用油性顏料打底的畫布上。現在市面上販售的壓克力有很多種品牌，其中有些品牌無法彼此融合，會在混合後凝固。

· 水彩和膠彩：便於攜帶，戶外畫家、練習速寫的最愛

水彩和膠彩的成分是色粉混合了水、阿拉伯膠等黏合劑和乾油或蜂蜜等原料，能夠**改善顏料的一致性、顯色度和保存時間**。

水彩是半透明的顏料，而膠彩的顏料顆粒則比較大，色粉的占比也比較高，因此膠彩比粉彩更厚重、更不透明。有些繪畫中會同時出現水彩與膠彩，例如美國風景畫藝術家溫斯洛・霍默（Winslow Homer）的〈補網〉（*Mending the Nets*，見圖 3-9）。

如今我們可以買到裝在軟管中和製作成塊狀的水彩和膠彩。由於這兩種顏料**乾燥的速度很快又易於攜帶**，所以在戶外繪畫的畫家都很喜歡這兩種顏料。水彩和膠彩也很適合用來**學習和練習初階速寫**。不過，由於這兩種顏料的顏色會在乾掉後改變，所以畫家很難在繪畫的過程中確定最終呈現的結果。

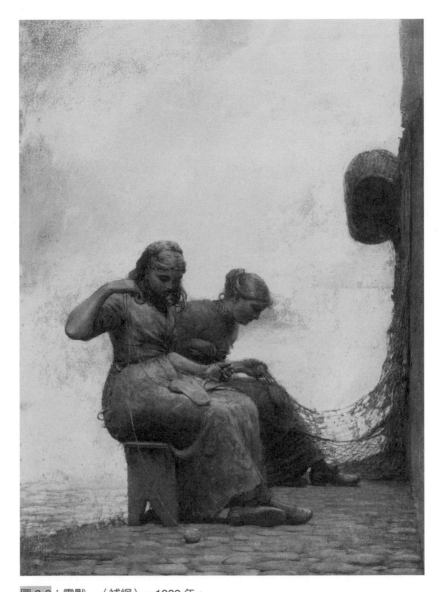

圖 3-9：霍默，〈補網〉，1882 年。
水彩／水粉／石墨／紙張，69.5 x 48.9 公分。華盛頓特區國家藝廊。

水彩乾燥速度快又非常容易攜帶，對旅行中的藝術家來說很適合拿來速寫。但是
水彩的每一次筆觸都會出現在作品中，犯了錯也不能覆蓋過去，這使得水彩成為
了最難使用的繪畫媒介之一。

在此作品中，美國風景畫家霍默使用水彩和膠彩，畫下了周遭環境的實際樣貌。

每張都一樣，每張又都不一樣

印畫（prints）的數量有限，通常上面會標有編號。舉例來說，印畫的下方角落若寫著「3/24」，指的就是這幅作品共印製了 24 幅，這是第 3 幅。

·凸版畫、凹版畫：沒有印刷機，就靠它複印

版畫家在製作凸版畫時，會用半圓鑿、木鑿或刀子在木版上雕出設計圖案，把不要印製的部分挖掉。接著，用滾筒把墨水塗抹到木版突起的部分，再將柔軟的紙張放在木版上；最後，使用一個外型類似湯匙的工具，讓墨水轉印到紙張上。使用這種方法就可以**在沒有印刷機的狀況下複印出許多作品**。

葛飾北齋的木雕版畫（見圖 3-10）就是出名的範例。版畫家可以用手繪的方式添加顏色，也可以像葛飾北齋一樣，**使用多個木版添加不同顏色**。

在木刻（woodcut）作品中，通常使用的是由樹木縱切面製成的木刻印版；而在木口木刻（wood engraving）作品中，使用的則是樹木橫切面製成的木口木板，這麼做的優點是，在雕刻時**無論用半圓鑿往哪個方向雕刻，遇到的阻力都是相同的**。

凹版畫和凸版畫相反，在凸版畫中，印在紙上的是突起

的表面，在凹版畫中，墨水會填滿低於金屬版表面的凹痕，
最後印出來的是凹的部分。

　　藝術家有很多方法可以在金屬版上刻出凹痕。製作凹線

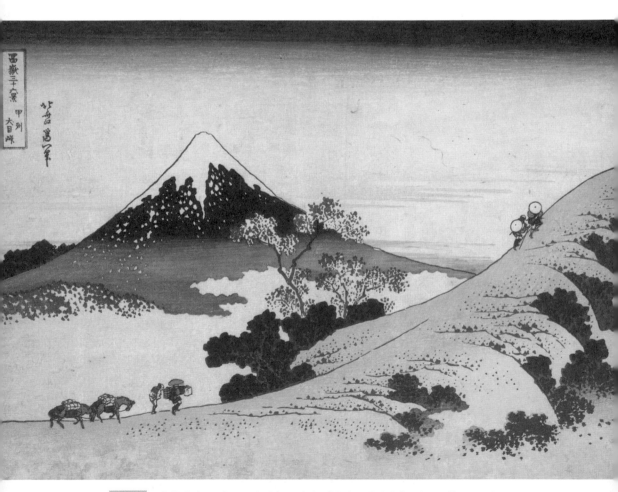

圖 3-10：葛飾北齋，〈甲州犬目〉，出自《富嶽三十六景》系列，約 1832 年。
彩色木雕版畫，25.1 x 37.8 公分。紐約大都會藝術博物館。

日本版畫家葛飾北齋用彩色木雕版畫製作出浮世繪，把焦點放在地景上——他對
富士山非常著迷，這源自於他對佛教的信仰，以及富士山和永生之間的連結。

（engraving）時，版畫家會用半圓鑿或雕刻刀在金屬版上刻出凹槽。製作針刻（drypoint）時，版畫家會用尖頭的工具在金屬版上刻畫，不會刮除金屬，而是下壓到線條兩側出現粗糙邊緣。

製作蝕刻（etching）需要的體力勞動較少：首先在金屬表面上塗上一層抗酸蠟質塗層，並用尖頭工具在塗層上刮出線條。接著把金屬版放進弱酸溶液中，酸性溶液便會侵蝕掉那些刮除了塗層之後露出來的線條。

其他相關的技術還有能夠創造出淺灰色調的細點腐蝕（aquatint）和美柔汀（mezzotint）。西班牙浪漫主義藝術家法蘭西斯科·哥雅（Francisco Goya）在〈無法補救〉（*And There Is No Help*，見圖 3-11）中，便融合了多種凹版畫技術。

無論用哪一種方法製作出凹痕，凹版畫的實際印製方法都是一樣的：版畫家要把金屬版清潔乾淨並加溫，把墨水輕拍在金屬表面，推進凹痕中，然後把表面擦乾淨，只留下凹痕中的墨水。接著把金屬版放進印刷床上，蓋上溼潤的紙張與印刷用橡皮布。最後，版畫機會從正反兩個方向壓過金屬版，把柔軟的紙張推進凹痕中，吸收墨水。

· 石版印刷：不用雕刻，只需要一點化學反應

印畫能使用的材質有很多種。凸版畫是木頭、凹版畫為金屬；在石版印刷中，圖畫則由石頭印製。

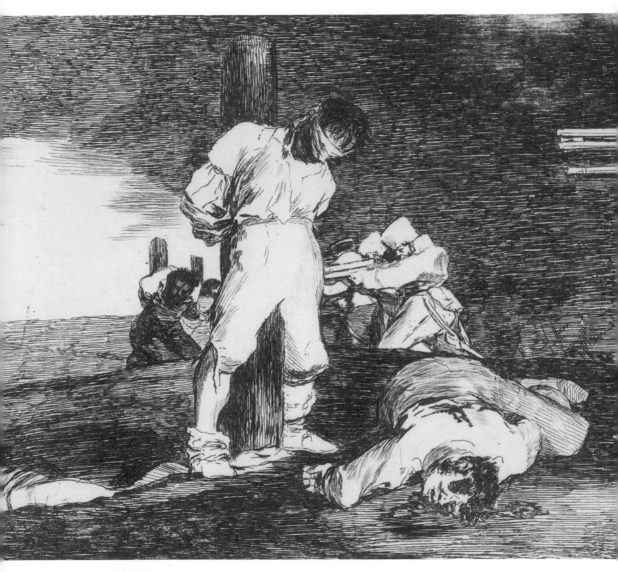

圖 3-11：哥雅，〈無法補救〉，出自《戰爭的災難》（*Disasters of War*）系列，
1810 年。

蝕刻／針刻／版畫，14 x 16.7 公分。紐約大都會藝術博物館。

哥雅是查爾斯四世（Charles IV）的皇室畫家，晚年因不明疾病導致耳聾。《戰
爭的災難》系列凹版畫作，一直到哥雅逝世 35 年後的 1863 年才問世，原因是
這些作品傳達了煽動性的反戰訊息。

凸版畫印出來的是木頭的表面，凹版畫印出來的是低於金屬表面的凹槽，但石版印刷則沒有改變石頭的表面高低，而是**使用酸來改變石灰石表面的化學性質**。

石版印刷是德國劇作家亞洛斯・塞納菲爾德（Alois Senefelder）在 1796 年創造的技術，他應用一個很簡單的科學原理：油水不相容。石版印刷的英文「lithography」源自古希臘文的「lithos」和「graphein」，前者的意思是「石頭」，後者的意思是「寫」或「畫」。

製作石版印刷時，印刷師要先用蠟筆等含有油脂的物質，在光滑的石灰石上繪製圖案。接著，把酸性溶液和阿拉伯膠混合在一起，塗抹在石版上，使得沒有受到油脂保護的石頭表層出現化學變化。然後，石版印刷師會把石版上的酸液洗掉，用水保持石版溼潤。

接下來，用滾筒把油性墨水印在石頭上，墨水就會只依附在有油脂的區域。最後把石頭放在印刷床，拿一張紙覆蓋在上面，用石版印刷機壓印。若一張石版印刷畫中有多個顏色，可以使用多塊石頭，或者重複使用一塊石頭印製不同的顏色。

法國後印象主義藝術家亨利・德・土魯斯—羅特列克（Henri de Toulouse-Lautrec）的作品〈日本沙發〉（*Divan Japonais [The Japanese Settee]*，見圖 3-12）就應用了石版印刷的技術。近年來，石版印刷也開始使用石版之外的金屬版，甚至是塑膠版。

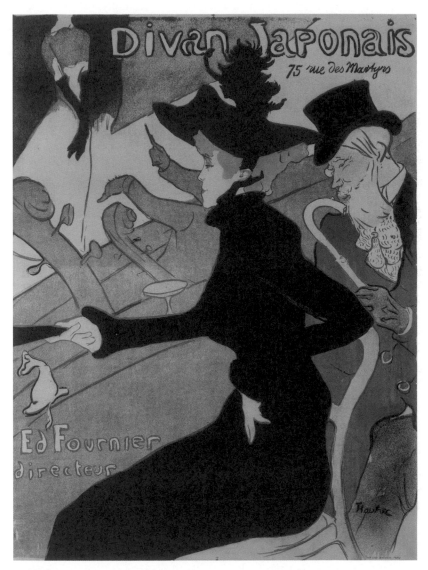

圖 3-12：羅特列克，〈日本沙發〉，1892 年—1893 年。
四色石版印刷／布紋紙，80.8 x 60.8 公分。紐約大都會藝術博物館。

後印象派藝術家羅特列克是法國貴族的後裔，不過他因為發育不良且身材矮小，
所以沒辦法過上平常的法國貴族生活。
他的石版印刷海報，帶領我們進入十九世紀末期的波希米亞風格巴黎夜生活。

膠版印刷（offset lithography）則是一種商業印刷法（見第 163 頁圖 4-4），其圖案會先印製在中間媒介，接著才轉印到紙張上，藉此維持原始印刷版的品質。

·絹印：安迪·沃荷大量生產的幫手

絹印（serigraphy，又稱絲網印刷〔silkscreen〕和網版印刷〔screen printing〕）早在宋朝（960 年至 1279 年）就已經出現，但西方一直到 1930 年代才開始使用「serigraph」一詞，來指稱在商業方面創作純藝術的網版印刷。

絹印的英文「serigraphy」源自拉丁文「sericum」和古希臘文的「graphein」，前者的意思是「絲」，後者的意思是「寫」或「畫」。

絹印使用的工具是緊緊固定在木框上的細緻絹網。印畫模板（stencil）有可能是用紙張、塑膠或薄金屬片裁切而成，絹印會使用印畫模版來擋住不需要印出來的部分。

接著絹印師會放一張紙在絹網底下，把厚重的顏料塗抹在絹網上方邊緣，再使用橡膠刮刀，將顏料均勻向下塗抹在絹網表面，接著再反方向向上塗抹，把顏料推擠到絹網的網目後方，印在下方的紙張上。

如今藝術家比較喜歡用合成纖維取代絹網，用金屬框取代木框。美國普普藝術家安迪·沃荷的〈金寶湯罐一號：雞肉麵條〉（*Campbell's Soup I: Chicken Noodle*，見圖 3-13）就

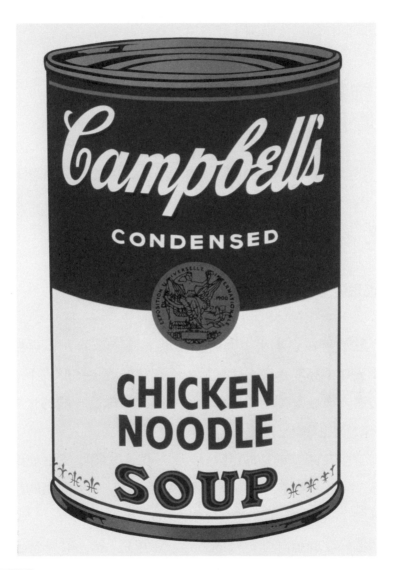

圖 3-13：安迪‧沃荷，〈金寶湯罐一號：雞肉麵條〉，1968 年。
網版印刷／紙張，88.9 x 5 8.7 公分。匹茲堡安迪‧沃荷博物館。

美國普普藝術領導人安迪‧沃荷一開始是一位插畫家。雖然後來他用各種媒材製
作作品，但最廣為人知的還是絹印創作。
他使用這種商業印畫技術，把大量生產的商業產品製作成不斷重複的圖像。

是絹印創作的最佳範例（詳見第五章有關沃荷的介紹）。

裝飾藝術：同時具有美感和實際用途

裝飾藝術（Decorative Arts）是指為某些具有功能性的物品，設計裝飾的藝術，同時具備藝術美感和實際用途。例如琺瑯、彩繪玻璃、掛毯、陶瓷、珠寶和家具。

·琺瑯：與黃金一起，就像精緻的珠寶

琺瑯是在金屬上覆蓋彩色的玻璃粉末或膏劑，再放到窯或火爐中高溫燒製，使得粉末或膏劑玻璃化，形成不透明的鍍層。最後得到的成果將會是一層**宛如珠寶一般的光亮顏色**，散發出閃耀光澤。

至少在西元前 2000 年，埃及人就已經開始使用琺瑯裝飾品了。此技術在中世紀達到最高點，當時主要使用的是掐絲琺瑯（cloisonné）和雕刻琺瑯（champlevé）。

掐絲琺瑯源自法文「cloison」，意思是「槽」和「分割」，指在製作琺瑯時為了區分顏色，把細金條焊在黃金片上所製造出來的小格子。此技術很可能是由拜占庭帝國發明。

其中著名的例子像是巨大的〈哈胡里三聯畫〉（*Khakhuli Triptych*，見圖 3-14），這件作品一開始有 115 個掐絲琺瑯方

格，於西元八世紀至十二世紀在喬治亞和君士坦丁堡製成。
這個技術後來在中國廣為流行，不過**中國使用青銅和黃銅取代了黃金**。

　　雕刻琺瑯「champlevé」來自法文，意思是「升起的地面」
或「升起的原野」。這個技術可以追溯到古羅馬時代，尤其
常被用在基督教的宗教用品上，例如聖物箱和祭壇裝飾品。
相較於掐絲琺瑯，**雕刻琺瑯幾乎只出現在西歐**。

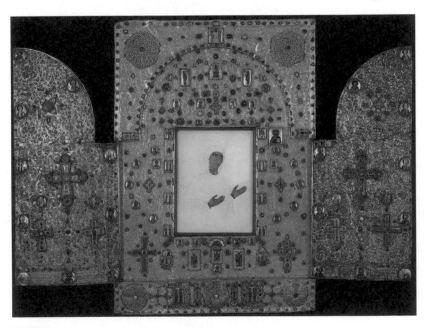

圖 3-14：作者不詳，〈哈胡里三聯畫〉，約八世紀至十二世紀。
琺瑯／貴金屬，147 x 200 公分。喬治亞藝術博物館。

圖片來源：維基共享資源公有領域。
世界上最大的琺瑯藝術品之一，得名於中世紀時期的哈胡里（Khakhuli）修道院，
它最初存放於此。最初是用貴金屬製成，浮雕背景現已丟失，只有聖母的琺瑯臉
和手倖存下來。

圖 3-15：凡爾登的尼古拉斯，〈諾亞與方舟〉（*Noah and the Ark*），署名日期為 1181 年。

雕刻琺瑯／鍍金銅版，20.5 x 16.5 公分。奧地利克洛斯特新堡修道院。

藝術家常把琺瑯和黃金放在一起使用，藉此製造出宛如珠寶般的名貴物件。許多藝術歷史學家都認為凡爾登的尼古拉斯，是二十世紀晚期最優秀的琺瑯藝術家。他會在自己的作品上簽名，在那個時代是相當罕見的行為。

雕刻琺瑯使用比較厚的黃銅或青銅，利用鍍金讓這些金屬看起來像是黃金。藝術家會用雕刻刀切割金屬或研磨金屬，創造出凹槽，把玻璃粉末或膏劑塗在上面。雕刻琺瑯的經典作品是凡爾登的尼古拉斯（Nicholas of Verdun），在1181年為克洛斯特新堡修道院（Klosterneuburg Monastery）製作的祭壇裝飾品（見左頁圖3-15）。

·彩繪玻璃：中世紀教堂窗戶最常見

山毛櫸木（beechwood）的灰燼（鉀鹼）和河砂（二氧化矽），是早期製作玻璃的原料。將這些原料加熱時，鉀鹼會使二氧化矽熔化，製造出綠色的玻璃。如果加熱得更久，玻璃就會出現黃色或紅色的光澤；再加上氧化金屬粉末後，玻璃將能變成各種顏色。藝術家在製作彩繪玻璃時會使用鑲窗鉛條（came），把許多小片的玻璃固定在一起（見下頁圖3-16）。

每一片玻璃的處理方式可能會有很大的差異。灰色彩繪法（grisaille）源自法文的「灰色」，能用來繪製精緻的細節，例如臉部線條、手指和布料折痕。銀染（silverstain）又被稱作「jaune d'argent」，意思是「銀色的黃色」，畫在玻璃上時能創造出鮮豔的黃色特殊效果，可以重疊在其他顏色上 —— 例如和藍色重疊的話能創造出綠色。尚庫贊紅（Jean Cousin rouge，也稱作血紅〔sanguine〕或康乃馨紅

圖 3-16：作者不詳，〈耶穌的早年生活〉（*Early Life of Jesus*），約 1150 年。
巴黎沙特爾大教堂，西面窗戶下半部。
彩繪玻璃窗能使得室內空間充滿繽紛閃耀的光斑，這些光線會隨著太陽和雲的移
動而變化。沙特爾大教堂的窗戶面積大約是 2,600 平方公尺，研究認為這些窗戶
至少是由兩個不同的工作室一起製作出來的。

〔carnation〕）是一種用鐵製造出來的玻璃顏料，能製造出
紅色。

有些顏色（尤其是紅色）會因為顏色太深而變得幾乎不
透明，這些顏色便會用來當作閃光玻璃（flashed glass）：把
非常薄的有色玻璃，熔製到幾乎透明的玻璃上；或者是把幾
乎透明的玻璃在熔化的狀況下，沾染一點顏色。

刮痕法（Sgraffito）則是一種用在閃光玻璃上的技術，
指的是在有色的玻璃片上刮刻出透明的線條。

在六世紀與七世紀，當時的藝術家以磨砂玻璃和彩色的
氧化金屬，創造出了透明琺瑯（vitreous enamel），用來在玻
璃上作畫。這種技術使得彩繪玻璃的概念，出現了根本變化。
原本的彩繪玻璃是許多小塊的玻璃，每塊顏色不同，在這之
後彩繪玻璃變成了大片的淺色玻璃，上面畫了各種顏色。

攝影：藝術地位逐漸升高

攝影（photography）源自古希臘文，意思是「**用光繪
畫**」。類比攝影（analogue photography）使用化學反應底片
或彈性賽璐珞[1]膠片來捕捉影像。

英國發明家、化學家威廉·福克斯·塔爾博特（William
Fox Talbot），和兩位彼此合作的法國發明家尼塞福爾·尼

1　編按：Celluloid Nitrate，一種合成樹脂。

埃普斯（Nicéphore Niépce）、藝術家路易・達蓋爾（Louis Daguerre），在 1830 年代發明了類比攝影。

攝影底片膠捲在 1885 年後進入一般消費者市場。一般來說，一卷膠捲可以拍攝 24 或 36 張照片。**底片會在相機中暴露於光線的照射下，接著拿到暗房做化學處理**，把膠捲的圖像變成負像（negative）拿去沖印，或者變成「正像」（positive）用於投影。

1975 年，任職於柯達（Kodak）的美國電機工程師史蒂芬・沙森（Steven Sasson）發明了數位攝影，利用光電感應器捕捉影像，儲存在一小片記憶卡中。這項發明使人們可以在電腦中使用 Photoshop 等軟體修改相片，也可以直接用數位印表機印出，或靠著電子設備投影、傳送和儲存照片。

由於記憶卡可以儲存成千上萬張相片，所以數位攝影師每次能拍攝的數量也大幅增加。**數位攝影的另一個優點是攝影師可以立刻瀏覽照片**，類比攝影則必須花時間沖洗才能看見成品。

美國攝影師辛蒂・雪曼（Cindy Sherman）最著名的作品（見圖 3-17），就是拍攝自己扮演的各種不同角色，她清楚闡述了數位攝影的重要性。她說：「過去我可能會先拍兩捲底片，接著把妝卸掉，脫離拍攝的角色，把底片拿到實驗室去，花一、兩個小時等待沖洗相片。」

她接著又說道，在使用數位攝影時：「我可以在還沒有確定構想時就開始拍攝，在相機前面胡亂嘗試，先拍幾張之

圖 3-17：雪曼，〈無題第 475 號〉（*Untitled#475*），2008 年。
彩色顯色印刷，219.4 x 181.6 公分。

攝影是相對新穎的技術，其藝術地位也正在逐漸升高。雪曼在大學主修的是繪畫，後來卻對攝影產生興趣。她曾獲得麥克阿瑟獎（MacArthur Fellowship）——此獎項常被稱作天才獎（Genius Grant）。

後，下一秒就可以在我的電腦上看成果⋯⋯。」

拼貼畫、雕塑：和數學無關，但要懂加減法

拼貼畫的英文「collage」源自法文「coller」，意思是「膠接」或「黏貼」。拼貼畫的創作方式是**把各種不同材質的碎片，拼貼在平整的表面上**。這些材質包括報紙、相片、纖維、標籤、卡牌等各種素材。

畢卡索 1912 年的作品〈藤椅上的靜物〉（*Still Life with Chair Caning*），可說是拼貼畫的最佳範例；他使用了油畫、油布和黏貼在畫布上的一條繩子。

藝術家在史前時代就已經用**減法（雕刻）和加法（塑模或拼接）創造出了立體雕塑**。減法雕塑使用的是石頭、木頭與象牙等固體媒材，這些媒材有固定的尺寸，雕塑家會使用雕刻工具去除材料。

加法雕塑使用的則是蠟、石膏、赤陶土和橡皮黏土等媒材，這些媒材沒有固定型態，雕塑家可以自由添加和減少這些材料來改變設計。

‧石頭：想要光澤感，就選擇大理石

好的石頭具有一致的紋理，不會出現「氣孔」這種內部

瑕疵。大理石、石灰石和沙岩基本上都是碳酸鈣，因此它們的化學特質和質地非常相近；但結晶構造有所不同，所以外表和用途也不太一樣。

大理石的結構堅硬光滑，雕塑家可以將大理石打磨出光澤。雖然大理石通常接近白色，但也有許多其他顏色。石灰石比較軟，往往是奶油色的，但同樣也有其他顏色。不過，它在打磨過後的表面，沒有大理石那麼亮的光澤。

沙岩則呈現粒狀，非常耐久，適合作成戶外雕塑。相反的，雪花石膏（alabaster）則是白色或帶有一點顏色的硫酸鈣，質地細膩，適合用來製作精細的雕刻，但因為太軟所以無法放在戶外展示。

石頭雕塑可以利用顏料和鑲嵌物來增添色彩，例如下頁圖 3-18 的西藏雕塑〈站在獅子上的護法〉（*Dharmapala Standing on a Lion*）。

·木頭：雕刻的「控制力」是重點

不同的木頭具有不同的質地、顏色和木紋——木紋越細緻，雕塑家能創造出來的細節就越精美。木頭這種材質會彎曲變形、裂開和分解，是許多昆蟲喜愛的食物，但古埃及陵墓中的雕塑卻保存了上千年，由此可知，**只要維持適合的條件，木頭將能保存非常久。**

相較於雕塑木頭，雕塑石頭需要較多體力，而**雕塑木**

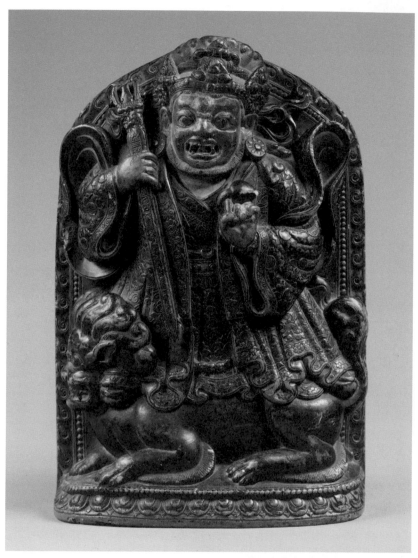

圖 3-18：作者不詳，〈站在獅子上的護法〉，西藏，約十六世紀。

石頭／金漆／綠松石鑲嵌，21.6 x 14.6 x 5.7 公分。紐約大都會藝術博物館。

雕塑家們使用的石頭種類非常多元，他們會依據石頭的顏色、紋理和質地軟硬等
特性來選擇。

這座雕工精緻的護法是「忿怒護法」，負責保護佛法（dharma）和佛。

頭則需要較強的控制力，正如我們在討論木雕版畫時曾提到的，這是因為雕塑家在**順著木紋和垂直木紋雕刻時，遇到的阻力會出現差異**。順著木紋作業時，雕刻家的工作會變得比較輕鬆，例如巴布亞紐幾內亞的祖先雕像就是如此（見下頁圖 3-19）。

・象牙：光亮質地只能曾經擁有

雕塑家一直以來都非常喜歡象牙（ivory）[2] 這種媒材。嚴格來說，象牙指的是大象的獠牙，由含有微細管的鈣質組成。象牙的中央是中樞神經管，神經管的周圍是因為太軟而無法雕刻的牙髓，象牙的最外層則因為太硬而無法雕刻，因此每根**象牙大約只有不到 60% 適合用來雕刻**成〈象神坐像〉（*Seated Ganesha*，見第 147 頁圖 3-20）這種精美的藝術品。

象牙質地光滑、帶有自然光澤，因為具有膠質而可以打磨得非常光亮。但是，由於**象牙會吸收溼氣、鹽分和其他環境中的物質，所以是一種無法長久保存的媒材**。象牙的白色可能會逐漸加深，或者變黃或變棕，而且很容易弄髒。太過乾燥也可能會彎曲變形或裂開。

在製作象牙雕塑時，有些人會用馬和牛的骨頭來取代。這些骨頭同樣可以拋光，但多孔的結構使得骨頭比較易碎。

2 譯按：ivory 也可以指其他哺乳類的牙齒，例如海象的獠牙。

圖 3-19：作者不詳，〈明簡緹米〉（*Minjemtimi*），巴布亞紐幾內亞的沙悟斯族（Sawos）祖先雕像，十九世紀或更早。

木頭／漆／纖維，182.9 x 32.4 x 25.1 公分。紐約大都會藝術博物館。

木頭就像石頭一樣，各種不同的顏色、木紋和質地都會影響最終成果。這座真人大小的雕像，是沙悟斯族一位名叫明簡緹米的祖先。

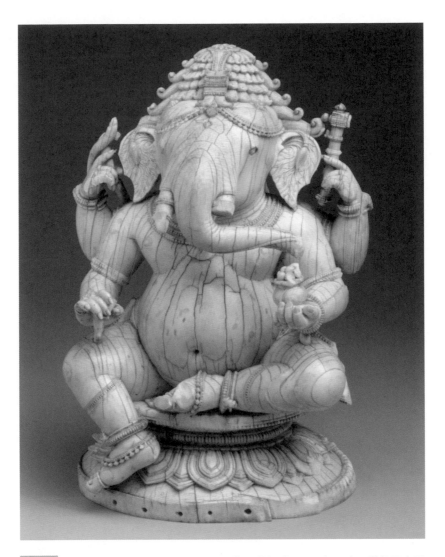

圖 3-20：作者不詳，〈象神坐像〉，印度奧里薩邦（Orissa），十四世紀至十五世紀。

象牙，高度 18.4 公分。紐約大都會藝術博物館。

印度象神能幫助人們移除各種障礙，祂的形象是擁有大象頭的胖小孩。根據其中一個故事的描述，祂特別的外表來自一起不幸事件，溼婆（Shiva）在這場意外中砍掉了象神原本的頭，並拿了大象的頭來代替。

鯨魚骨、海象的獠牙和獨角鯨的角，也常作為做雕刻材料使用。

·石膏和赤陶土：兵馬俑永久保存的祕密

這兩種材料在一開始塑型時很柔軟，但只要暴露在空氣中乾燥就會變硬。相對的，以油為基底的橡皮黏土則不會變硬。雕塑家在使用這種柔軟的素材時，可能會需要內部支架來支撐。

在使用石膏製成的雕塑作品中，最特別的一件作品是瑞典普普藝術家克拉斯·歐登伯格（Claes Oldenburg）用泡了石膏的粗麻布和顏料做出來的〈兩個起司漢堡，配料全加〉（*Two Cheeseburgers, with Everything*，又名〈兩個漢堡〉〔*Dual Hamburgers*〕）。

赤陶土的英文「terracotta」在義大利文中為「烤過的土」，是一種紅棕色的天然陶土。歷史上有許多雕塑家使用赤陶土創作，其中最知名的例子是在中國西安出土、於西元前 210 年至前 209 年製作的兵馬俑。

藝術家用赤陶土做好雕塑後，會先把作品放乾，等到雕塑變得非常堅硬後再放進窯中，用足以完成乾燥與硬化過程的高溫燒製這些作品，改變陶土的化學組成，使作品可以永久保存。

直至今日仍有藝術家會使用赤陶土當作創作媒材。美

圖 3-21：薇拉·曼茲─沙賀特（Vera Manzi-Schacht），〈記憶〉（*Remembrance*），
2014 年。

赤陶土／ 48.3 x 45.7 x 38.1 公分。達奇─羅索內收藏（D'Achille-Rosone）。

石頭雕塑是以錘子和鑿子，用減法雕塑做出來的作品，赤陶土則截然不同，雕塑家
可以用雙手形塑赤陶土，是一種加法雕塑，你幾乎能在雕塑上看到藝術家的指紋。

國雕塑家曼茲—沙賀特曾創造出充滿感性又能激起情緒的作品，例如她取材自波希米亞裔奧地利詩人萊納・瑪利亞・里爾克（Rainer Maria Rilke）創作出的〈記憶〉（見上頁圖3-21）。

石頭雕塑是以錘子和鑿子，用減法雕塑做出來的作品，赤陶土則截然不同，雕塑家可以用雙手形塑赤陶土，是一種加法雕塑，你幾乎能在雕塑上看到藝術家的指紋。

・金屬鑄造：奈及利亞人十三世紀就在做

我們常用法文「cire perdue」來指稱脫蠟法，這種方法能鑄造出中空的金屬雕塑。雕塑家會先做出一個接近成品形狀且耐熱的核心，再將一層蠟附著在核心上，這層蠟應該要和雕塑家希望做出來的成品金屬壁一樣厚。接著在蠟的表層做出澆注系統（gating system）。

為了確保所有物件都保持在適當的相對位置，雕塑家會把金屬插銷插進蠟與核心中，平均分部在各處。這些插銷會向外突出，卡進藝術家用陶土、沙子或石粉製成的外模，為模具提供支撐力。

蠟模會在加熱時融化，從澆注系統「脫離」出去。接著，藝術家會把熔化的金屬倒進模具中，填補蠟的位置。等到金屬冷卻後，把模具、核心和金屬插銷移除，以手工為金屬雕塑增添最後的細節，十六世紀的奈及利亞雕塑〈國王頭像〉

（*Head of an Oba [King]*，見圖 3-22）就是一例。

　　雕塑家每一次使用脫蠟法都只能創造出一個模型，想要移除外膜，就必須把外模毀掉，這些外模被稱作一次性模具。與之相對的是由許多不同部分組成的多件式模具，雕塑家可

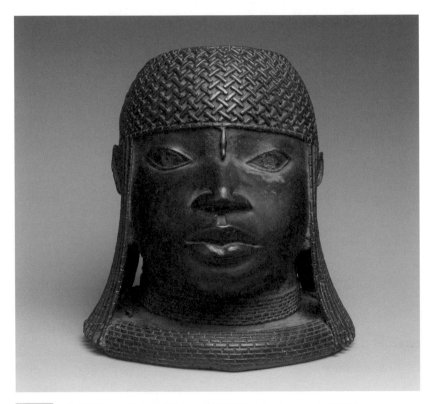

圖 3-22：作者不詳，〈國王頭像〉，貝南帝國（Benin），十六世紀。鑄造黃銅／ 23.5 x 21.9 x 2 2.9 公分。紐約大都會藝術博物館。

脫蠟法是一種鑄造金屬雕像的技術，這種方法可以製作出細節非常精緻且獨一無二的藝術作品。

奈及利亞的埃多人（Edo People）早在尚未接觸過歐洲人的十三世紀，就已發展出非常純熟的金屬鑄造傳統。

以完好無損的把這些模具移除並重新使用，打造出一模一樣的雕塑品。

·建造與組合

除了雕刻和塑型外，還也可以透過彙編（compilation）來創作雕塑——我把這種作品稱作「合併的藝術」。

出生於烏克蘭的美國雕塑家路易絲·奈維爾森（Louise Nevelson）常會用木頭拼裝成盒子，再隨意擺放成一面巨大的牆壁，並在盒子裡面放滿各種東西，用單一的顏色（通常是黑色）為這些東西上色。

她最具特色的雕塑品是 1958 年的作品〈天空大教堂〉（Sky Cathedral），高度大約 340 公分（現藏於紐約現代藝術博物館）。

美國動態雕塑家亞歷山大·考爾德（Alexander Calder）則發明了一種新的雕塑，他把多個不同形狀的物件固定在線上並掛在天花板，而非放在地面。

考爾德的〈無題〉（Untitled，見圖 3-23）就是這種動態雕塑的先驅者，這件作品在展示時必須呈現動態，才能表現出最終效果。

他謹慎平衡了作品的移動，只要有最輕柔的一陣微風，就會改變作品的外表。作品會透過移動展露出無數種不同的形貌。

說出你喜歡一幅畫的理由

- 繪畫與相關媒材：蠟彩、溼壁畫、鑲嵌畫、手抄本插畫、蛋彩、混合技術、油彩、合成顏料（壓克力）、水彩，以及膠彩。
- 印畫：凸版印刷、凹版印刷、石版印刷和絹印。
- 裝飾藝術：琺瑯（掐絲琺瑯、雕刻琺瑯）和彩繪玻璃。
- 攝影：類比攝影和數位攝影。
- 雕塑：減法（石頭、木頭和象牙）、加法（蠟、石膏、赤陶土和橡皮黏土）、金屬鑄造、建構與組合、動態雕塑。

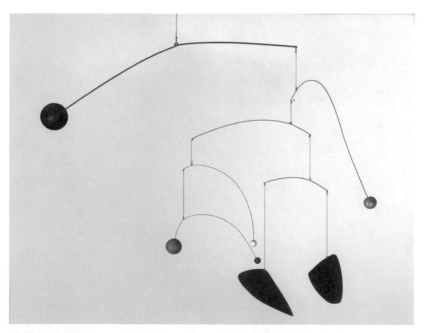

圖 3-23：考爾德，〈無題〉，約 1938 年。

金屬片／木頭／鋁／線／漆，122 x 207 x 207 公分。私人收藏，長期出借至英國泰特美術館。

考爾德出自雕塑世家，他會使用許多種媒材創作，作品從繪畫、珠寶到雕塑應有盡有。他還發明了一種新型態雕塑，把作品的移動也當成構圖元素的一部分。

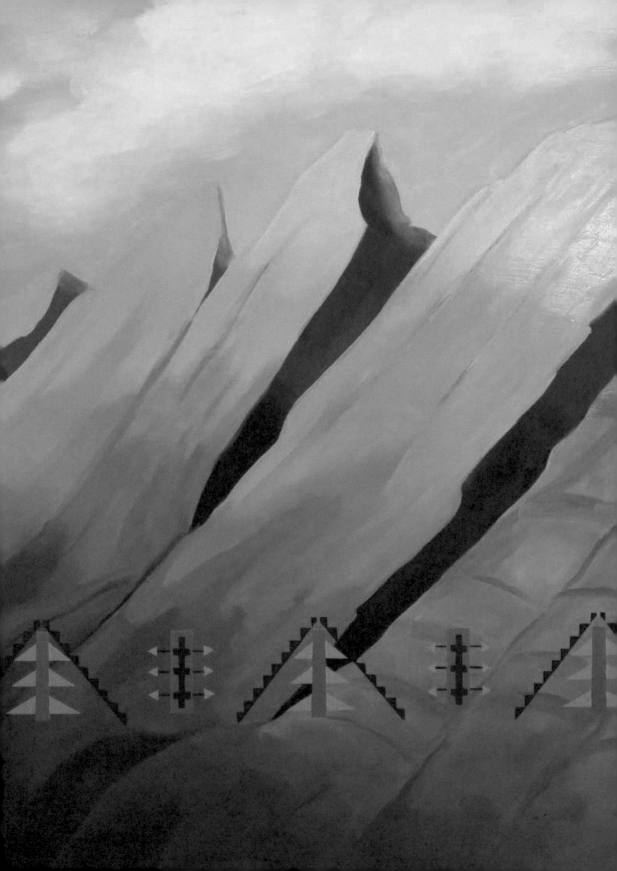

第四章

〈無題〉：你看到什麼，就是什麼

這些東西我全都不懂。它們並不是文學。它們只是一些很吸引人的圖像擺放在一起……我可以編造出各種理論來解釋自己，其他人也可以根據我的作品做出許多解釋，但這些描述全都只是胡說八道……。

——法國畫家　馬克·夏卡爾（Marc Chagall）

俄國裔法國畫家馬克・夏卡爾認為，雖然有很多人用各種理論解釋他那些看似具有象徵意義的畫作，但**那些理論都只是「胡說八道」**。雖然這樣的論點應該能讓我們覺得，我們沒有必要解釋在作品中看到的各種事物，但人類與生俱來的好奇心，仍會使我們想要理解藝術家希望傳達的訊息。

在理解藝術作品時，**根據主題來為藝術作品分類或許是有用的第一步**。沒有任何系統能嚴謹且精確的區分藝術品，這是因為作品可能依據內容或題材，同時符合多個項目。在簡化過後，我們在藝術歷史中能找到的有用類別包括了：**人物、肖像、神話、宗教、歷史、政治、風俗主題、風景、靜物和抽象藝術**。

藝術家描繪的各種主題，最常出現的非「人物」莫屬。在某些作品的敘事中（例如常見的亞當與夏娃的故事），藝術家必須描繪裸體的男人與女人。而在其他作品中也很常出現裸體。

你可能不禁想問，為什麼藝術家會這麼頻繁的聚焦在人體身上呢？是不是因為人體具有一種天生的美感？答案絕對是肯定的，我們可以在普拉克西特列斯的〈克尼多斯的阿芙蘿黛蒂〉（見圖 4-1）和米開朗基羅的〈大衛像〉（見圖 4-2）看見這點。

不過，藝術家並非只對美麗又年輕的肉體感興趣：相較於肌肉發達的〈大衛像〉，埃及的〈書記官坐像〉（第 28 頁圖 1-5）形成了鮮明的對比，精準表現出較年老的身體。

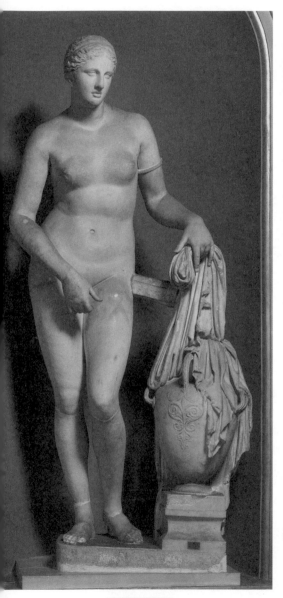

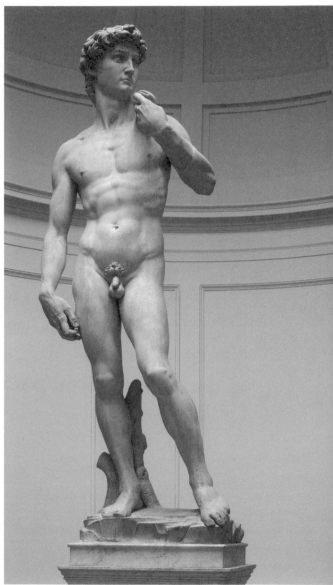

圖 4-1（左）：普拉克西特列斯，〈克尼多斯的阿芙蘿黛蒂〉，羅馬人於西元二
世紀仿製的複製品。

圖 4-2（右）：米開朗基羅，〈大衛像〉。

〈克尼多斯的阿芙蘿黛蒂〉展現了理想化的自然風格，不同於賈柯梅蒂充滿表現力的作品〈威尼斯的女人三號〉（第50頁圖1-17），後者用別出心裁的變化表現「身體」這個歷久不衰的主題。

雖然大自然創造了各式各樣的身體型態，但藝術家製造出來的更多，這些作品的寫實程度與物理真實性都有很大的差別。

自畫像，藝術家的人生故事

肖像在特定文化中獲得了特殊優勢。描摹特定人物的肖像有許多種風格，從繪製出人物臉部的每一個突起、凹線和皺紋的詳實紀錄（例如古羅馬以蠟製喪禮面具為基礎的石頭肖像），到近年來幾乎無法讓觀看者辨別出主題是人類的抽象肖像。

羅馬埃及繪製肖像（第105頁圖3-1）的目的是讓死者的「ka」和「ba」（簡單來說這兩的詞指的是「生命力」和「靈魂」）能認得自己的木乃伊。

有許多著名的藝術家都曾繪製了多幅自畫像，林布蘭和芙烈達就是其中之一，他們這麼做可能是想以視覺創作的方式記錄下生命中的起落。達文西繪製的〈蒙娜麗莎〉（見第211頁圖5-3），可說是全世界最有名的肖像之一。

從神話延伸出來的主題（尤其是希臘和羅馬眾神的故

事），有很常一段時間都相當受藝術家歡迎。雖然有些神話故事傳遞了警世訊息，但也有些神話故事充滿了魅力。

告誡世人的神話故事則多到數不清：例如三頭地獄犬或半人半牛這一類的怪物。比較吸引人的神話或許是愛情故事，例如法國畫家尚—李奧・傑洛姆（Jean-Léon Gérôme）繪製的〈丘比特與賽姬〉（*Cupid and Psyche*）或〈皮格馬利翁與加拉蒂亞〉（*Pygmalion and Galatea*，見第 188 頁圖 4-17）。

宗教也是許多藝術作品背後的動力，藝術家會利用視覺美感來加強宗教靈性，用視覺圖像來支持教義。

許多宗教都會用壁畫、雕塑、彩繪玻璃、裝飾藝術和名貴的材質，把建築裝飾得美輪美奐。因此，義大利文藝復興藝術家米開朗基羅才會在西斯汀教堂的穹頂上繪製《創世紀》（*Genesis*）的 9 個場景，旁邊還畫上了男女先知、耶穌的祖先等圖像（見下頁圖 4-3）。

這個工作是教宗儒略二世（Pope Julius II）的委託，他希望能用這個宏大的計畫來傳達羅馬天主教堂的教誨。這幅作品中最著名的部分就是〈創造亞當〉（第 108 頁圖 3-2）。

歷史畫作記錄下了真實事件，但這些事情不一定發生在藝術家生活的年代。

法國新古典主義畫家賈克—路易・大衛（Jacques-Louis David，又譯達維特）描繪的〈蘇格拉底之死〉（*The Death of Socrates*，見第 185 頁圖 4-15）是發生在西元前 399 年的事，

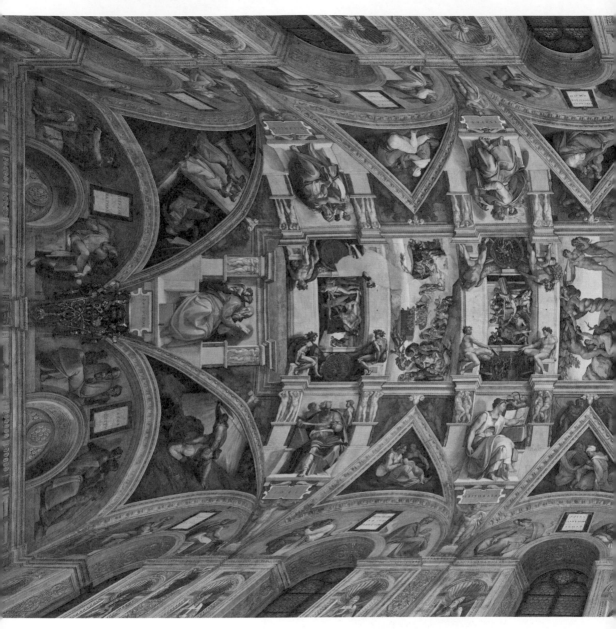

圖 4-3：米開朗基羅，西斯汀教堂天花板，1512 年。
溼壁畫，40.54 x 14.02 公尺。羅馬梵蒂岡市。

米開朗基羅在義大利文藝復興全盛期，為教宗儒略二世繪製了西斯汀教堂的天花
板。但米開朗基羅當時其實很不情願，他向來宣稱畫畫是女人做的事情，雕塑才
是男人做的事情，他數年前已經用〈大衛像〉展現了這一點。

161

〈馬拉之死〉（*Death of Marat*，見第 187 頁圖 4-16）則是關於他在 1793 年逝世的朋友。

歷史繪畫十分明確、往往具有政治目的，通常會和相片一樣寫實。這些作品的真實感，有助於**說服觀看者相信畫中的事件確實發生過**。

藝術早已和政治糾纏在一起

事實上，很早以前人們就一直在利用藝術來達到政治目的。哥雅創作了許多強而有力的反戰畫作與印畫，包括《戰爭的災難》系列中的〈無法補救〉（第 129 頁圖 3-11），他在這些作品中強力譴責戰爭，無論是西班牙或法國都沒有以英勇的形象出現。

和哥雅同為西班牙人的畢卡索，在西班牙內戰期間以〈格爾尼卡〉（*Guernica*，見第 240 頁圖 5-17）表達他的反戰意識，當時德國才剛轟炸了格爾尼卡市。

早在埃及第一王朝，第一任國王納爾邁（Narmer）統治時期，藝術就和政治糾纏在一起了，他的成就被記錄在大約西元前 3100 年雕刻完成的納爾邁石板（Narmer Palette）。近年來較知名的例子則是美國當代藝術家謝帕德・費爾雷（Shepard Fairey），替前美國總統歐巴馬（Barack Obama）繪製的競選海報〈希望〉（*Hope*，見圖 4-4）。

隨處可見的景色也有藝術價值？

　　源自日常生活的風俗畫，經常會出現在月曆的插畫中，例如十五世紀早期林堡兄弟（Limbourg brothers）為貝里公爵（Jean, Duke of Berry）製作的〈豪華時禱書〉（*The Very Rich Hours of the Duke of Berry*，藏於法國孔德博物館〔Musée Condé〕）。

　　雖然十六世紀與十七世紀的荷蘭藝術家，比較少描繪農民生活甚至中產階級的生活，但仍有一些風俗主題的畫作留

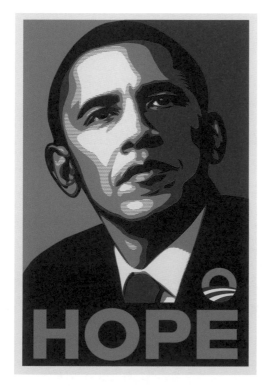

圖 4-4：費爾雷，〈希望〉，2008 年。
膠版印刷，61 x 91.4 公分。
洛杉磯服從巨人藝術（Obey Giant Art）。

街頭藝術家暨社運人士費爾雷繪製了這幅強而有力的畫作，明確傳達了充滿希望的訊息，此作品也幫助歐巴馬成為美國第一位非裔總統。

存下來。老彼得‧布魯格爾（第 21 頁圖 1-2）和約翰尼斯‧
維梅爾（Johannes Vermeer）就曾記錄過家庭的日常活動（例
如〈合奏〉〔The Concert〕，原藏於波士頓伊莎貝拉嘉納藝
術博物館，目前已被竊走）。

到了十九世紀晚期，風俗畫逐漸變成了法國印象派的主
流；雷諾瓦〈夏杜的划船者〉（第 63 頁圖 2-2）描繪了資產
階級外出划船的景象，這是當時很流行的活動。過去人們曾
認為這種廣為人知的主題沒有藝術價值，但後來大眾逐漸接
受了風俗畫。

風景畫的歷史演進也十分類似，過去西方藝術界一直認
為風景只不過是背景而已，後來風景畫也成為了吸引人們目
光的主題。

美國藝術家科爾創立了專注於風景的哈德遜河畫派，
他在 1836 年繪製的〈暴風雨後的麻州北安普敦聖軛山景象
──牛軛湖〉（第 83 頁圖 2-14）中展現出了這種轉變。

與之相對的，在中國歷史中風景畫已有數千年歷史，其
地位比其他主題都還要高。郭熙最著名的作品〈早春圖〉（見
圖 4-5）在 1072 年繪製，此畫作呈現了中國長久以來的藝術
傳統。

**西方的風景畫通常都是橫式的，亞洲的風景畫則比較偏
好直式**，通常都會用絲絹捲軸掛起來。西方繪製風景畫時，
往往會連續繪製前景、中景到遠處的背景，而**亞洲的風景畫
則會引導觀看者的雙眼看向整個圖畫平面**，可能還會用霧氣

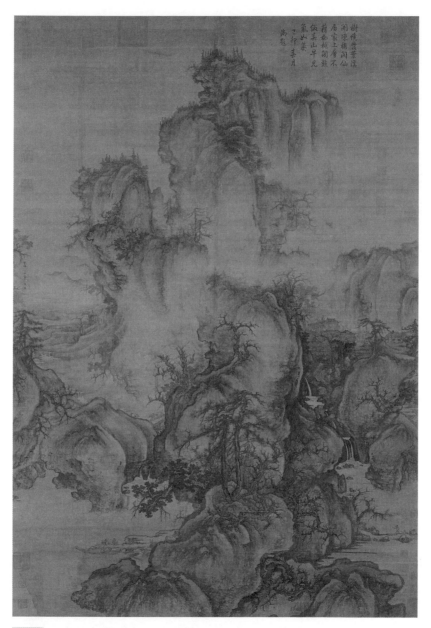

圖 4-5：郭熙，〈早春圖〉，1072 年。
墨／絹本，158.3 x 108.1 公分。臺北故宮博物院。

根據七世紀宮廷畫家郭熙描述，中國畫作的風景是從多個角度觀察而來。他的作
品包括了各式各樣漂亮的樹木 —— 蒼老多瘤的樹和年輕高聳的樹形成對比 ——
還有流水、懸崖、嶙峋岩石，以及隱藏在雲朵後面的部分。

遮掩住前中後景的連接處。

郭熙在他的著作《林泉高致》中寫道：「遠近淺深，四時朝暮，風雨明晦之不同。春山淡冶而如笑，夏山蒼翠而欲滴，秋山明淨而如妝，冬山慘淡而如睡。」

靜物畫：下筆前，就已經在作畫

靜物主題指的是將**自然物品**（例如花果和食物）**與人造物品**（例如花瓶和碗盤）**安排成富有美感的樣子**，自古典時代開始，靜物就一直很受藝術家的歡迎。

靜物的法文是「nature morte」，意思是「死亡的大自然」；由於靜物畫不需要活生生的模特兒，所以藝術家可以利用這種畫作，來實踐創新的概念與磨練自己的技巧。

十九世紀中期法國後現代印象派藝術家保羅・塞尚（Paul Cézanne）繪製了許多靜物畫，但他的速度非常緩慢（慢到每一次筆畫之間相隔 20 分鐘），以至於他都還沒畫完，花朵就凋謝、水果也腐壞了。

真正的抽象藝術則不會出現觀看者能辨認的主題。舉例來說，瑞典藝術家希爾瑪・克林特（Hilma af Klint）的〈第四組，十大，三號，青春〉（*Group IV, The Ten Largest, No. 3, Youth*，見第 193 頁圖 4-19），和俄國抽象派藝術家卡齊米爾・馬列維奇（Kazimir Malevich）的〈至上主義之構成：白色上的白色〉（*Suprematist Composition: White on White*，見第

195 頁圖 4-20）都是徹底的非具象作品。我們將會在本章稍後討論「抽象藝術有何意義？」這個惱人的問題。

藝術家的「說畫」方式

敘事手法指的是藝術家用來傳遞視覺意義的方法，是一種非口語的溝通方式。這種方法特別適合用來**向沒有讀寫能力的觀看者，解釋藝術家描述的主題**。

如果藝術家能以連貫的方式混合使用敘事手法，就有可能向觀看者傳達極為隱晦且複雜的概念。他們能使用的敘事手法包括**線性透視法、相對大小、連續敘事、肢體語言和圖像學（iconography）**。

畫作可能會運用線性透視法來闡明某一種概念——或者混淆某個意義。早期荷蘭畫家老迪里克・鮑茨（Dieric Bouts the Elder）在作品〈最後的晚餐〉（*Last Supper*，見下頁圖 4-6）中，使用了「一點線性透視法」來達到闡明意義的目標。

裝設梁柱的天花板和鋪設磁磚的地板，構成了向後延伸的正交線，這些線條全都指向了耶穌頭部後方的消失點，藉此引導觀看者把視線集中在耶穌身上。**線性透視法能一邊闡明內容，一邊創造出立體空間**。

將鮑茨和威尼斯畫家丁托列多（Jacopo Tintoretto）的同主題畫作比較一下，便可以看出消失點的重要性。後者的創作時間比前者晚了一千多年，正值矯飾主義時期，當時藝術

圖 4-6：鮑茨，〈最後的晚餐〉──〈聖禮祭壇畫〉（*Altarpiece of the Holy Sa-crament*）的中央主畫，1468 年。

油彩／木板，180 x 150 公分。比利時魯汶（Leuven）聖伯多祿教堂。

古羅馬壁畫家會使用類似線性透視法的技術，但這個技法並沒有在中世紀繼續發展下去。

鮑茨是文藝復興時期最早開始利用「一點線性透視法」的荷蘭藝術家，不過他使用的方法既不科學，也不連貫。

他後來成為盧凡（Louvain，現比利時魯汶）的城市畫家。科學化的線性透視法最後在文藝復興時期獲得高度發展。

家會刻意模糊作品的意義。

　　丁托列多在繪製〈最後的晚餐〉（*Last Supper*，見下頁圖 4-7）時，把消失點安排在畫作之外的遠處，觀看者的視線將會因此遠離耶穌，若非耶穌位於畫面的正中央，又擁有一個明亮的光環，觀看者可能很難在這個令人困惑的空間裡找到祂。

身體大小，代表社會位階

　　相對大小能有效展現出某個人物的重要性大過其他人。以這種方法使用相對大小時，**人物尺寸不再代表他們在空間中的位置，而是代表他們的社會階級**。

　　在古埃及陵墓畫作〈內巴蒙在溼地狩獵〉（第 46 頁圖 1-14）中，內巴蒙偏大的尺寸表明了他的重要性遠高於他人。由於他雙腿之間的人抓住了他的小腿，所以我們可以確知這名女性並不是距離較遙遠所以看起來比較小。

　　中世紀的**基督教藝術時常使用這種直觀又易於理解的方法，表明人物的重要性**。因此，在〈使徒傳教〉（*Mission of the Apostles*，見第 176 頁圖 4-11）中，耶穌的身形比其他追隨者還要更大。在身高的階級裡，神祇的尺寸往往會比其他凡人更大，宗教人物會比王后與國王更大，王后與國王則會比低階級的人更大。

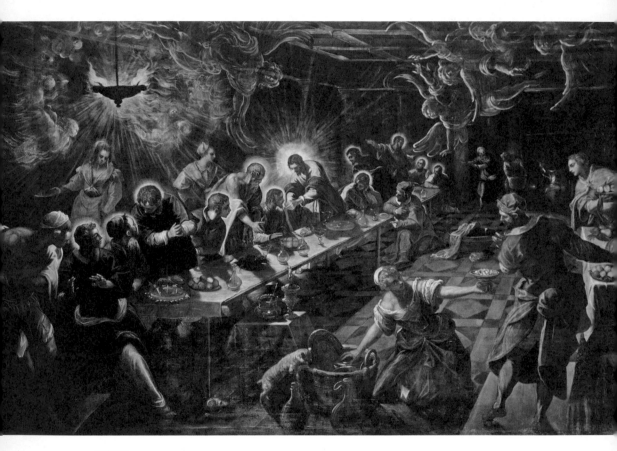

圖 4-7：丁托列多，〈最後的晚餐〉，1594 年。

油彩／畫布，3.65 x 5.68 公尺。威尼斯聖喬治‧馬焦雷聖殿。

矯飾主義藝術家丁托列多的特色，是用大範圍的透視線條製造出顯眼的對角線。
雖然這幅畫的地點只是一個普通的小餐館，但超自然的吊燈煙霧構成的天使、耶
穌的亮眼光環，為此場景增添了不少戲劇性。丁托列多作畫迅速又充滿熱忱，因
此獲得了「狂野者」（Il Furioso）的綽號。

怎麼說故事？用連續圖畫建立順序

　　連續敘事（continuous narration）是非常有效的說故事方式，可以用來敘述多個獨立事件。雖然藝術家在使用連續敘事時，使用的是連續的圖畫而不是切分的畫面，但觀看者會知道這些事件是有前後順序的。

　　古羅馬人在雕塑圖拉真紀念柱（見圖 4-8）時，以連續敘事的高超技巧描述了圖拉真皇帝（Emperor Trajan）征戰達

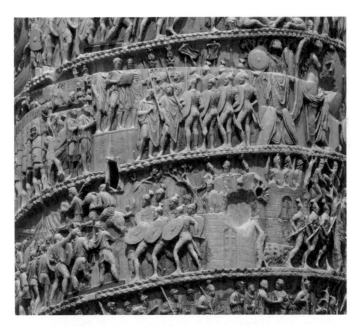

圖 4-8：大馬士革的阿波羅多洛斯（Apollodorus of Damascus），圖拉真紀念柱（Column of Trajan）局部，107 年—113 年。
卡拉拉大理岩，高度 38 公尺。羅馬圖拉真廣場。
此柱比羅馬的馬可奧里略圓柱（Column of Marcus Aurelius）更早建成，兩者都同樣使用帶狀浮雕將連續場景環繞在柱體上，記錄了軍事方面的勝利。

契亞（Dacia）的故事。在圖拉真的指示下，許多羅馬士兵選擇在達契亞卸甲歸田，並創建了羅馬尼亞。圍繞著這座石製紀念柱的帶狀浮雕描述了 155 個場景，按照時間順序詳細記錄了許多事件。

多年後，羅馬式（Romanesque）藝術家也使用連續敘事，記錄下了另一個重要軍事勝利中的多個事件 —— 但他們使用的方法截然不同。〈貝葉掛毯〉（*Bayeux Tapestry*，亞麻布上的刺繡作品，創作於十一世紀，長 70 公尺、寬 0.5 公尺）描述了諾曼第公爵威廉（Duke William of Normandy）在 1066 年入侵英格蘭的 70 個場景。

讀不懂字，就看人物動作

肢體語言指的是用肢體動作與姿勢來溝通，這也是個很有效的說故事方法。最知名的例子之一是〈上帝指責亞當與夏娃〉（*Adam and Eve Reproached by God*，見圖 4-9）——來自《創世紀》的聖經場景。

這是德國鄂圖王朝（*Ottonian Dynasty*，919 年－1024 年）的伯恩沃德主教（Bishop Bernward）在十一世紀早期，委託藝術家在銅門上製作的浮雕，這件作品如今藏於德國希德斯海姆聖瑪利亞主教座堂（St Mary's Cathedral）。

在浮雕中，上帝身體前傾，以譴責的姿態伸出手指著亞當和夏娃，後兩者則在他面前順服的屈膝。亞當吃了知識的

禁果，並因為自己赤裸的身體感到羞恥，便用一隻手遮擋自己，一隻手指著夏娃，把錯怪在夏娃身上。

夏娃則用一隻手護著身體，一隻手指著誘惑了他們兩人的蛇，把錯怪在蛇的身上。這幅畫用非口語溝通的方式講述

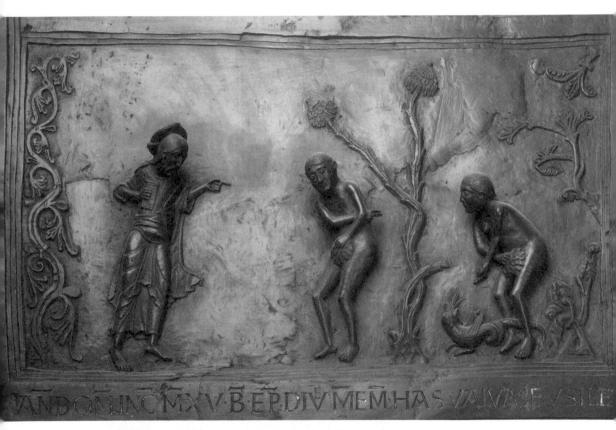

圖 4-9：作者不詳，〈上帝指責亞當與夏娃〉，16 扇門版之一，約 1015 年。銅質浮雕，約 58.3 x 109.3 公分。希德斯海姆聖瑪利亞主教座堂。

由於當時只有少部分人有讀寫能力，所以講故事時，清楚的敘事表現非常重要。相較於文字描述，這件浮雕作品中的圖案，能以更有效率也更容易讓觀眾記得的方式傳達訊息。

了這個故事。亞當和夏娃都不願意為自己的行為負責，展現了人類從古至今的天性：把過錯怪在他人身上。

圖像學，能同時傳達多重訊息

宗教使用符號的頻率特別頻繁。知名的魚圖像（見圖4-10）是早期基督教徒為了躲避迫害而使用的祕密符號。魚的古希臘語是「ichthys」或「ichthus」，拆開後代表希臘文「耶穌基督、神的兒子、救世主」的第一個字母。只要用一個簡單的魚型符號，就能謹慎標記出基督教的建築和信徒，**只有知道這個符號代表什麼意義的人，才能認得它**。圖像學使藝術家能**同時傳達多重訊息**。

瑪德蓮教堂（Eglise Sainte-Marie-Madeleine）是位於法國韋茲萊（Vézelay）的羅馬式教堂，入口處的弧形頂飾是一幅浮雕〈使徒傳教〉（*Mission of the Apostles*，見下頁圖4-11），描述耶穌的使徒們在一年四季不斷向全世界廣傳他的教條。

聰明的雕刻家，要如何不使用文字傳達這個概念呢？從耶穌手指延伸出去的光線，進入了每一位使徒的頭頂——這**代表了耶穌的思維進入了使徒的腦海裡，讓他們能夠傳播這些思想**。

弧形頂飾外側有許多黃道帶的圖示，代表了這些使徒一年四季都在傳教。使徒必須把耶穌的思想傳遞到所有已知的

世界中，就連那些想像出來的種族，也出現在內圈的穹形浮雕和門楣中，這些種族包括用吠叫溝通的狗頭人，還有耳朵大到可以在寒冷時用耳朵作為毯子、也可以在害怕時把耳朵當作翅膀飛走的帕諾提人（Panotti）。

圖 4-10：作者不詳，〈耶穌魚〉（ichthys），基督教魚形符號，梵蒂岡墓地的早期基督教墓碑，三世紀早期。
大理石，30.5 x 33.2 x 6.7 公分。羅馬國家博物館，戴克里先浴場。

圖像學使用物品、形狀、顏色、數字、動物和植物等事物來表達概念，是一種符號的語言。
雖然西元 313 年頒布的《米蘭詔令》（Edict of Milan）結束了羅馬帝國的基督教迫害，但直至今日，魚仍然是基督教中的代表符號。

　　有些符號的代表意義廣為人知，有些則能從背景脈絡推斷出來。舉例來說，**蘋果在基督教藝術中常是邪惡的符號，**這是因為上帝在伊甸園禁止亞當和夏娃吃的就是蘋果，也因

圖 4-11：作者不詳，〈使徒傳教〉，弧形頂飾，1120 年—1132 年。
石灰石浮雕，寬 9.25 公尺。韋茲萊隱修院。

這個複雜的法國羅馬式弧形頂飾，混合使用了多種敘事方法，例如圖像學符號和人物相對大小。此作品的最終成果是一個教條式的圖像，既能有效引導信徒，也能裝飾教堂。

為在拉丁文的基督教會語言中，「malum」既代表邪惡，也代表蘋果。

有些古老的圖像學在我們身邊流傳已久。舉例來說，打從古典時期（西元前八世紀）開始，狗就是忠誠的象徵——在拉丁文中，「fidus」或「fides」代表了忠誠，因此「Fido」是「人類最好的朋友」。美國俗語「忙得像蜜蜂一樣」（busy as a bee）也能追溯到古典時期。

中世紀人們認為紫羅蘭是謙遜的象徵，如今在英語中也會描述一個人「像紫羅蘭一樣害羞」（shy as a viole）。不少諺語也常會用到水果——正面的代表如：「他是我眼中的蘋果」（he's the apple of my eye，意思是他是我的寶貝）或「她找到了一份李子工作」（she got a plum job，意思是她找到了一份待遇優渥的工作），負面的使用方式則例如「那部舊車根本就是顆檸檬」（that old car is a lemon，意思是那部車是劣等品）。

同一條龍，西方代表邪惡，東方象徵皇帝

人物、動物、物品、顏色和數字常會代表不同的意義，有時也會使得事情變得更複雜，同一件事物蘊含的多種意義也可能會互相矛盾；例如剛剛提到的蘋果就同時具有正面與負面的引申義。破譯圖像學的關鍵在於：**判斷該符號出現在**

哪一種背景脈絡中。

不同文化可能會以截然不同的方式詮釋同一種動物，尤其是想像出來的物種。在西方文化中，龍是一種壞心的生物，往往和誘惑了亞當與夏娃的蛇有關連。

龍是邪惡的象徵，能噴出火焰毀滅事物，總想要吃掉美麗的少女。因此，聖喬治（St. George）[1] 必須拯救被龍抓走的公主。但亞洲人在過去幾世紀以來都認為龍是好的生物，是中國皇帝的象徵。

在中國神話中，龍是人類的祖先，也是一種能帶來好運的善良動物。圖 4-12 是十八世紀中國皇室用修長又靈活的龍來裝飾的龍袍。**龍的爪趾數量是地位象徵，爪趾越多，地位就越高；爪趾數量最高的是五爪龍**，這種龍象徵了皇帝是天之子。龍袍上繡有五爪龍代表這件龍袍是皇室專用，四爪龍和三爪龍則是地位比較低的龍。

就算在同一個文化裡，同樣的符號也可能會具有多種互相矛盾的意義。在西歐中世紀藝術中，獅子是最常出現的動物，牠象徵的是耶穌。中世紀的動物寓言集（bestiary）如百科全書般編纂了許多動物的故事，這些寓言在十二世紀的法國與英國很受歡迎。

在動物寓言集中，獅子出生時是死的，但會在三天後由

1 編按：著名基督教殉道聖人、英格蘭守護聖者。經常以屠龍英雄的形象出現在西方文學、雕塑、繪畫等領域。

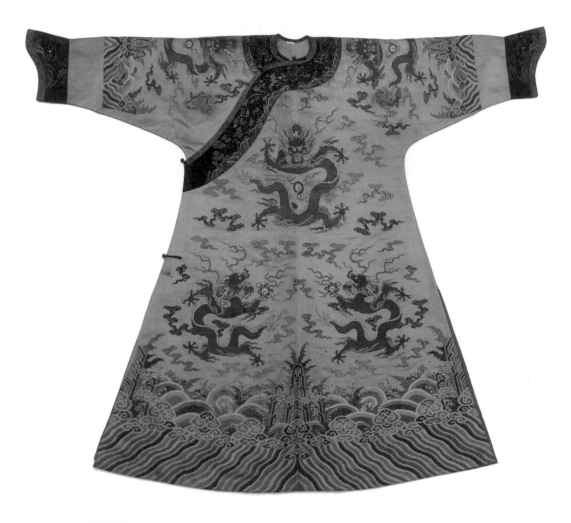

圖 4-12：作者不詳，龍袍，十八世紀中國（清朝）。
真絲，139.7 x 170.2 公分。紐約大都會藝術博物館。

在不同的背景脈絡下，同一個符號可能會傳達出截然不同的意義。
雖然龍在西方文化中代表的是邪惡與惡毒，但在亞洲文化中，龍象徵了智慧、力
量與運氣等正面特質。此外，龍也代表中國的皇帝。

父親復活，就像基督死後三天由上帝復活一樣。由於**中世紀的人相信獅子是睜著眼睛睡覺，所以常拿獅子的圖像來當作入口和陵墓的守衛**。在紋章學[2]中，獅子代表了軍隊充滿力量與勇氣。在上述這些例子裡，獅子都是正向的象徵。

但與此同時，《聖經》也多次把獅子描述成邪惡的符號。詩篇第 7 篇第 2 節寫道：「*他們像獅子撕裂我，甚至撕碎，無人搭救。*」詩篇第 22 篇第 21 節也寫道：「*救我脫離獅子的口。*」

許多中世紀藝術都描繪了上帝從獅子口中拯救但以理[3]的故事（但以理書第 6 章第 22 節），例如在十二世紀晚期至十三世紀早期在聖基嚴修道院（Saint-Guilhem-le-Désert）雕刻的作品（現藏於紐約修道院博物館）。由此可知，就算是同一時期的同一文化，也會賦予同一種動物多種截然不同的圖像學意義。

花朵，更多時候象徵死亡

雖然圖像學在表現手法上很隱晦，但它能**用象徵符號來隱藏背後意義，進而傳遞更強而有力的訊息**。在荷蘭文藝復

2　編按：heraldry，起源於中世紀的馬上比武大會。因騎士全身披掛，得靠辨別靠盾牌上的紋章才能確認身分。

3　編按：又譯達尼爾，《聖經》中猶大國的希伯來人。

興時期畫家耶羅尼米斯・波希（Hieronymus Bosch）的三連畫〈人間樂園〉（*Garden of Earthly Delights*，見下頁圖 4-13）中，有許多複雜的象徵符號至今仍引起許多爭論。

不過，在右側畫板的右下角，有一隻豬擁抱著一名男人，這個圖像代表的意涵毫無歧義。這隻外表像豬的獵食者身穿羅馬天主教的修女服，擁抱著一名即將死亡的男人──這點可以從男人赤裸的身體看出。同時，修女把鵝毛筆放進了另一個怪獸般的生物拿給她的墨水瓶中。

波希在這裡描繪的，是臨死之人因脅迫而簽下能使教堂獲益的遺囑（垂掛在男人的左大腿上）。波希**用偽裝成人的豬來諷刺教堂的這種作為**，使得這個畫面既幽默又令人難忘；然而，他也藉此避免引起某些特定群族的反彈。

我們可以在另一種花朵靜物畫中，看到對於符號主義的不同理解。在這類作品中，**畫家會用表面上的美麗外觀來隱藏不詳的道德教訓。**

虛空畫（vanitas，拉丁文，意為「虛空」）和死亡警示畫（memento mori，拉丁文，意為「勿忘人皆有一死」）很像，都是在提醒人們死亡是不可避免的。在這些畫作中，有些象徵符號很明顯，例如骷髏頭。但也有些象徵生命短暫的事物沒那麼直接，例如快要燒盡的蠟燭、沙子即將漏完的沙漏，都能代表時間快要結束了。

更隱晦的靜物畫則描繪曾經美麗的花朵，與曾經多汁美味的水果正在凋謝、腐壞或被昆蟲吃掉，這樣的畫面代表了

圖 4-13：波希，〈人間樂園〉，右側畫板局部，1490 年— 1500 年。
油彩／橡木畫板，三連畫完整尺寸 2.06 x 3.85 公尺。馬德里普拉多博物館。

波希用巧妙的方式批判了教堂的行為，他描繪了一隻穿著修女服飾的豬，正強迫
一名快死去的男人簽下遺囑，把遺產交給教堂。
直至今日，動物仍持續扮演這樣的角色，例如英國匿名街頭藝術家班克斯常使用
的老鼠圖像。

圖 4-14：瑞秋・魯斯（Rachel Ruysch），〈靜物畫之玫瑰、鬱金香、向日葵
與其他花朵插在大理石壁架的玻璃瓶中，旁有蜜蜂、蝴蝶與其他昆蟲〉（*Still
Life of Roses, Tulips, a Sunflower and Other Flowers in a Glass Vase with a
Bee, Butterfly and Other Insects upon a Marble Ledge*），1710 年。
油彩／畫布，88.9 x 71.1 公分。私人收藏。

魯斯是十八世紀在荷蘭畫花朵的眾多畫家之一，但她後來因為一絲不苟又充滿
象徵性的靜物畫而享譽國際。許多源自十七世紀與十八世紀的花朵象徵主義留
存至今。因此，多數人都知道玫瑰的隱喻是愛與浪漫，菊花則會讓人聯想到葬
禮和死亡。

肉體衰退是不可避免的。在十七世紀與十八世紀的荷蘭，以**花卉為主題的死亡警示靜物畫**特別受歡迎，例如荷蘭巴洛克畫家魯斯描繪的各種花卉與昆蟲的畫作（見上頁圖 4-14）。

花朵的美麗是短暫的，這暗示了轉瞬即逝的世俗樂趣非常無關緊要。**虛空畫和死亡警示畫都在提醒觀看者，要懺悔自己犯下的錯誤與罪惡**，並在還做得到時活出更好的人生。

有時候，你必須先了解故事

在某些藝術作品中，藝術家所描繪的故事，可能會使不熟悉該故事的觀眾感到卻步。藝術家利用真實歷史事件來傳達道德訊息時，格外容易發生這種狀況。

新古典主義畫作出現在十八世紀下半葉和十九世紀上半葉，這些作品針對洛可可（起源於十八世紀法國）畫作無憂無慮的享樂主義做出了反饋，**把主題聚焦在比較嚴謹的道德議題上**。

法國新古典主義藝術家賈克—路易以倫理議題為主題，創作出了〈蘇格拉底之死〉（見圖 4-15）。這位古希臘學家必須在宣布放棄信仰與服毒而死之間做選擇，他選擇了後者，在西元前 399 年於牢中喝下毒

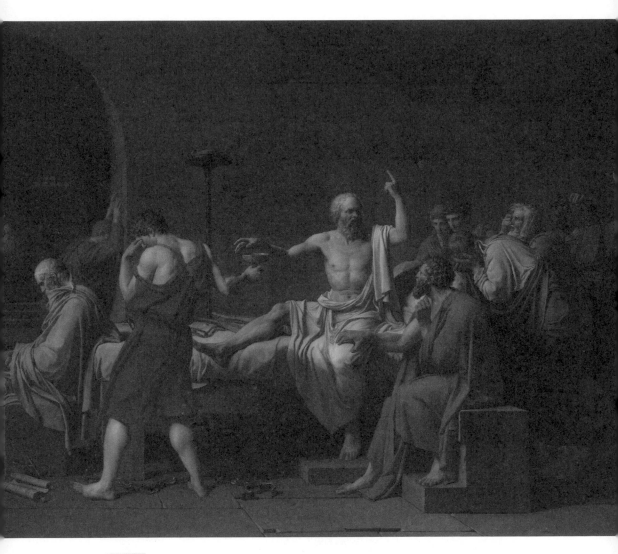

圖 4-15：賈克—路易，〈蘇格拉底之死〉，1787 年。
油彩／畫布，129.5 x 196.2 公分。紐約大都會藝術博物館。

賈克—路易和其他新古典主義藝術家常會回過頭檢視古典時期，描述傳達了倫理概
念的故事。這幅作品稱頌蘇格拉底這位希臘哲學家為了理念而死；另一幅作品〈荷
拉斯兄弟之誓〉（*Oath of the Horatii*），則提倡了把國家置於家庭之前的精神。

芹自殺身亡。

畫中蘇格拉底伸手指著上方，代表了靈魂的不朽。他的學生柏拉圖在《費多篇》（*Phaedo*，又稱作《靈魂論》〔*On the Soul*〕）中描述了這段歷史，雖然當時柏拉圖並不在場，但在這幅畫作中，他坐在蘇格拉底的床尾。

他也記錄了發生在自己人生中的故事，例如 1793 年繪製的〈馬拉之死〉（見圖 4-16），描繪的就是朋友尚—保羅・馬拉（Jean-Paul Marat）在該年被謀殺的事件。馬拉是法國大革命的領導人，他在浴缸中被夏綠蒂・科黛（Charlotte Corday）刺中胸口，手中仍拿著科黛寫下並送過來的信件。

科黛支持的是溫和的吉倫特派（Girondins），馬拉則屬於基進的雅各賓黨（Jacobins），當時馬拉驅逐了吉倫特派。科黛後來因為謀殺馬拉而死在斷頭臺上。馬拉和科黛的名字都有出現在這幅畫作中，但**了解這兩人背景的觀看者，一定能更深入理解畫面中的故事。**

在另一些藝術作品中，觀看者也同樣需要事先了解繪畫主題，但這種作品與上述的繪畫截然不同。舉例來說，在傑洛姆繪製的〈皮格馬利翁與加拉蒂亞〉（見下頁圖 4-17）中，為什麼畫中的男人要親吻雕像呢？

這是古羅馬詩人奧維德（Ovid）記錄在《變形記》（*Metamorphoses*）中的一個古希臘故事，描述雕塑家皮格馬利翁製作了一座美麗的女人雕像。他非常著迷於自己雕塑出來的這名理想女性，因而祈求愛之女神阿芙蘿黛蒂讓這名女

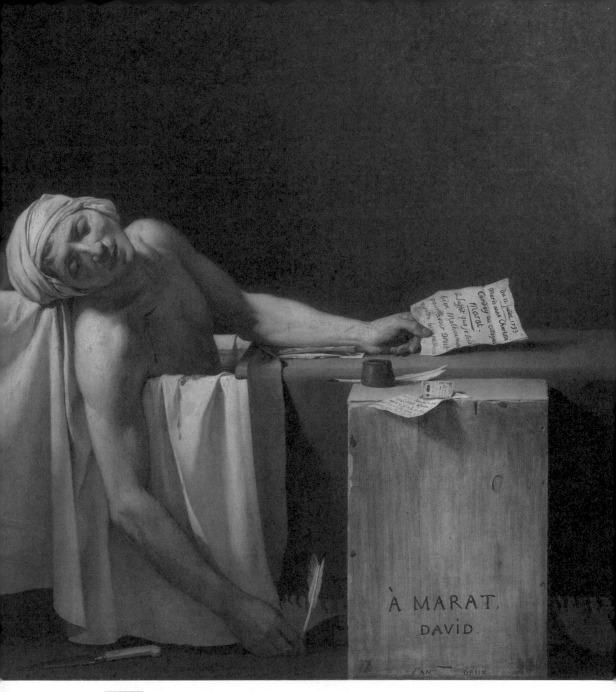

圖 4-16：賈克─路易，〈馬拉之死〉，1793 年。

油彩／畫布，165 x 128 公分。比利時皇家美術博物館。

作者應用藝術技巧來支持自己的政治觀點，既傳達了道德教訓，也記錄了歷史。
賈克─路易深入參與了他那個年代的政治活動，是法國大革命的其中一位領導
人。他支持的是雅各賓黨，曾因為政治活動入獄，後來成為拿破崙的畫家。

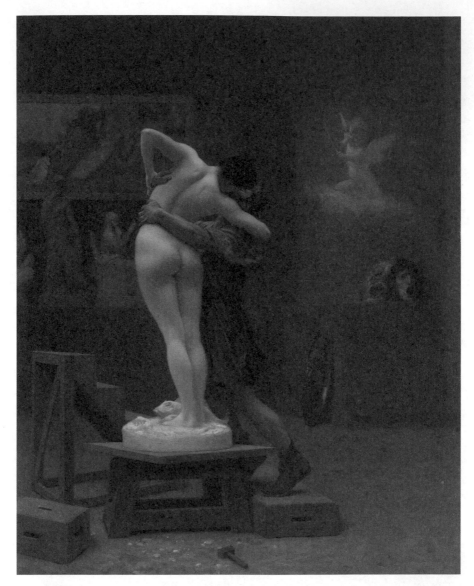

圖 4-17：傑洛姆，〈皮格馬利翁與加拉蒂亞〉，約 1890 年。
油彩／畫布。紐約大都會藝術博物館。

傑洛姆描繪了古老的神話，除了這個故事外，還有許多神話也都被製作成了視覺
藝術作品。其中格外受歡迎的包括〈海克力斯的任務〉（*Labours of Hercules*）、
〈帕里斯的審判〉（*Judgement of Paris*），以及〈阿波羅與黛芙妮〉（*Apollo and
Daphne*）。

人成為他的妻子。他回到家後親吻了雕像，接著雕像便活了過來，回應了他的愛。

畢卡索也曾用畫作描繪故事，但這個故事既不是神話，也與歷史事件無關，而是十七世紀西班牙作家米格爾‧德‧塞萬提斯（Miguel de Cervantes）的著作《堂吉訶德》（*Don Quixote of La Mancha*，見下頁圖 4-18）。

堂吉訶德在讀到了有關騎士精神的故事後受到啟發，便拿起長矛和他的跟班一起踏上了冒險之旅。根據塞萬提斯的描述，畢卡索在這幅作品中把堂吉訶德畫得又高又瘦（身下騎著同樣消瘦的馬），而跟班桑丘（Sancho Panza，在西班牙文中的意思是「肚子」）則顯得又矮又胖（身下也騎著同樣圓胖的驢子）。畢卡索還在背景畫了風車，在故事中，堂吉訶德以為這些風車是巨人，所以拿著矛攻擊它們。

〈無題〉：你看到什麼，就是什麼

由於抽象藝術是非具象的、不寫實的，也沒有可供辨認的主題，所以有些人認為抽象藝術是比寫實藝術更純粹的藝術形式。

但是，如果抽象藝術沒有可供辨認的主題，那麼這種藝術具有意義嗎？如果答案是肯定的，那麼這些意義是誰提供的──是藝術家還是觀看者？

相較於寫實藝術，**抽象藝術很鼓勵觀看者在作品中擔任**

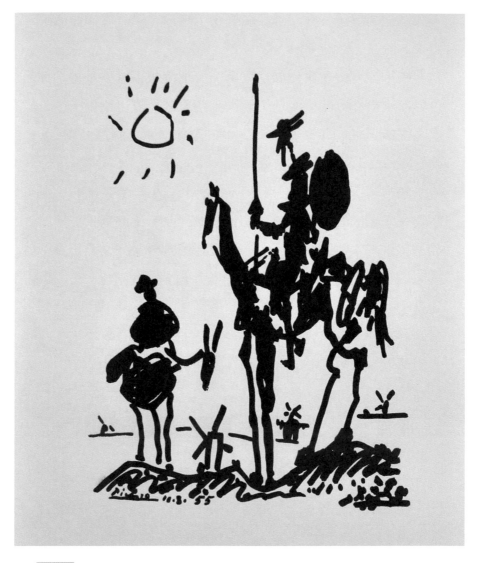

圖 4-18：畢卡索，〈堂吉軻德與桑丘〉（*Don Quixote and Sancho Panza*），
1955 年。
墨水紙張，原始尺寸不詳、原始地點不詳。

畢卡索用簡單的墨水線條，就描繪出了《堂吉訶德》的角色特色、兩人之間的關
係和這個故事的內容。我們將會在下一章討論到他。

比較積極的角色——**讓藝術家與觀看者彼此合作**。觀看者在解讀非寫實藝術的過程中，擔任的是非常個人也需要思考的角色，由於藝術家不會提供明確線索，所以每個人對藝術作品的理解都有所不同。

觀眾必須付出努力才能做出詮釋，在這段過程中，**這些觀看者獲得的經驗有可能會多過那些被動又不提出疑問的觀看者**。抽象藝術訴諸於我們的情感、記憶和經驗——使一個人深受感動的作品，也可能對另一個人來說毫無意義。

你對於名為〈無題〉的作品有什麼感覺？那些名稱只有數字或一串顏色的作品呢？藝術家應該要至少給觀看者一點提示，讓他們知道他在創作這個作品時的目的嗎？

過去人們一直認為俄國畫家瓦西里‧康丁斯基（Wassily Kandinsky）在 1910 年— 1911 年繪製的畫作，代表了他是抽象藝術的最初創造者。不過，如今人們認為**最早出現的完整抽象作品，應該是瑞典神祕主義者克林特的畫作**。雖然她以自然主義和高度寫實主義的風格，繪製了許多肖像畫與風景畫，但她早在 1906 年就已經在私下繪製了非常完整的抽象作品。

還有一些藝術家也在早期就繪製了抽象畫作，例如馬列維奇和美國藝術家喬治亞‧歐姬芙（Georgia O'Keeffe）。但是，這些藝術家都是逐漸把外在的可見世界簡化成抽象圖樣，而克林特似乎和這些藝術家完全不同。

與一般抽象藝術家相對，克林特的抽象藝術已經發展得

非常完整，是她對引導自己內在靈性做出的一種回應。她在 1904 年參加了一場降神會[4]，在過程中感覺到「上師」（high master）指派了任務給她，要她繪製名叫〈聖殿繪畫〉（*The Paintings for the Temple*）的作品。她在 1906 年— 1915 年完成了 193 幅抽象的〈聖殿繪畫〉。而在 1907 年創作的巨大畫作名為〈十大〉（*The Ten Largest*，見圖 4-19），主題和生命循環有關。

克林特認為，社會大眾還沒有準備好要接受這種非具象畫作，也因為「上師」告訴她不要展示或拿給別人看，所以她決定這些畫作必須等到她逝世許久之後才能公諸於世。

她在 1944 年過世，把一千兩百多幅抽象畫作存放在工作室的盒子裡，一直到 1960 年代晚期才被重新打開。1986年，她的畫作在加州洛杉磯郡立美術館（Los Angeles County Museum of Art）首次展出，並獲得人們認可，合理推測**她是最早繪製真正抽象藝術的畫家。**

抽象藝術重點不是看，是思考

抽象藝術之所以會受歡迎，是因為就算沒有明確的主題，藝術家仍能透過視覺元素來傳達和引出情緒（見第二章）。**藝術可以在不使用具象圖形的情況下，讓觀看者感覺**

4　編按：seance，一種和死者溝通交流的儀式。

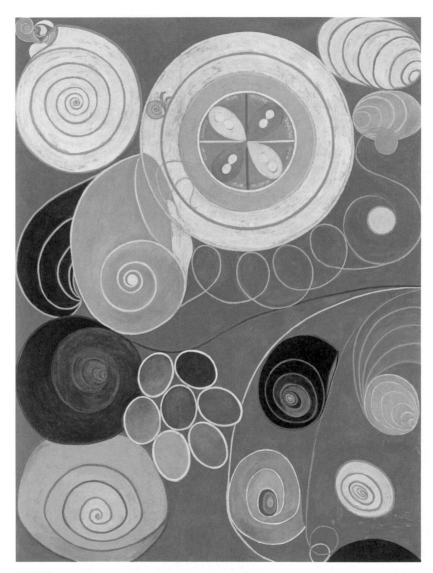

圖 4-19：克林特，〈第四組，十大，三號，青春〉，1907 年。
蛋彩／紙張／畫布，3.21 x 2.4 公尺。斯德哥爾摩希爾瑪・克林特基金會。

克林特把接收到的靈性訊息轉變成視覺語言，使用抽象的圖像把不可見的靈性世界轉變為可見。克林特很喜歡幾何圖形，有些看起來就像是圖表；她精準繪製每一個圖形，重複使用螺旋線條，使構圖具有一致性。

到快樂、傷心、焦慮、冷靜和各式各樣的情感。或許這就像是音樂不需要文字，也能喚起情緒一樣。

就算只有最簡單的形狀和顏色，作品也能傳達意義。一幅畫能簡化到什麼程度呢？我們很難找到比馬列維奇的〈白色上的白色〉（見圖 4-20）更簡化的作品了。

在這幅作品中，馬列維奇的至上主義（suprematism）創造出有飄浮感的白色方形 —— 他將白色連結到永恆與無限，因為白色和任何明確的主題都沒有關連，因此也和時間、空間或更早期的藝術風格無關。

每個人對抽象藝術的詮釋都是個人見解，只屬於你自己，所以你的看法和其他人的看法一樣重要、一樣站得住腳。

抽象藝術能激發你的想像力，正如達文西所說：「觀察牆上的汙漬，火堆中的灰燼、雲朵、泥巴或其他類似的東西；如果好好思考，你或許會從中發現不可思議的好點子……這是因為我們的大腦會直覺的在觀察事物時受到刺激，獲得新的想法。」

雖然藝術能活絡你的想像力，但請盡量不要在詮釋的過程中，提出未經證實的推測。不幸的是，藝術史中也有一些「假新聞」，權威作家和權威發言人有可能會在發表個人意見時，表現得好像他們描述的是有明確紀錄的事實。

但是，當我們缺乏實質的資訊、照片證據或文字紀錄時，比較謹慎的做法是抱持懷疑態度。在討論抽象藝術時，這個問題特別明顯。

　　研究藝術史的人也會遇到這種問題。在探究史前藝術的意義時，**我們沒辦法找到任何紀錄能清楚說明藝術家的原始意圖。只能把相關的作品拿來互相比較**，以知識為基礎進行猜測。

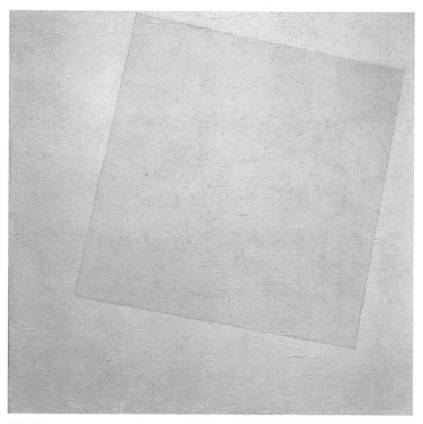

圖 4-20：馬列維奇，〈至上主義之構成：白色上的白色〉，1918 年。油彩／畫布，79.4 x 79.4 公分。紐約現代藝術博物館。

馬列維奇把畫作的顏色與形狀都徹底簡化，直到能夠被視為畫作的簡化極限為止。他說：「至上主義指的是創作藝術中的純粹感受，具有至高無上的力量。」

在西元前 28,000 年—前 25,000 年間雕塑的這尊裸體、圓胖的史前女性雕塑，時常被稱作〈維倫多爾夫的維納斯〉（*Venus of Willendorf*，見圖 4-21）。沒錯，她的確來自奧地利的維倫多爾夫。但是，我們有任何理由用羅馬愛情之神的名字「維納斯」來稱呼她嗎？

有些人認為她懷孕了，因此是生育的象徵，但她的身體特徵不像是孕婦，孕婦的肚臍應該是平坦或突出的，而不是凹陷的。那麼，或許這個體型肥胖的形象，在食物稀缺的年代是一種理想體型？

我們至今仍無法得知這個雕塑的意義為何（前提是如果這座雕塑真的有意義）。這個故事帶給我們的教訓是：雖然你可能會想要把現今的文化觀點，套用在早期文化或異國文化上，但請盡量抗拒這種想法。

最有權解讀藝術家在創作藝術品時想傳達什麼意義的，當然是作者本人。以凱・沃金斯蒂克為例，她是切羅基國（Cherokee Nation）[5] 的一員，也是美國原住民藝術的先驅。

沃金斯蒂克繪製了一系列的風景雙聯畫，其中也包括了 2018 年— 2019 年繪製的〈喔，加拿大！〉（*Oh, Canada!*，見第 198 頁圖 4-22）。對沃金斯蒂克而言，藝術是一種了解自然的方式，以她的話來說，藝術也能「榮耀大地」。

5 編按：奧克拉荷馬州的印第安保留地。

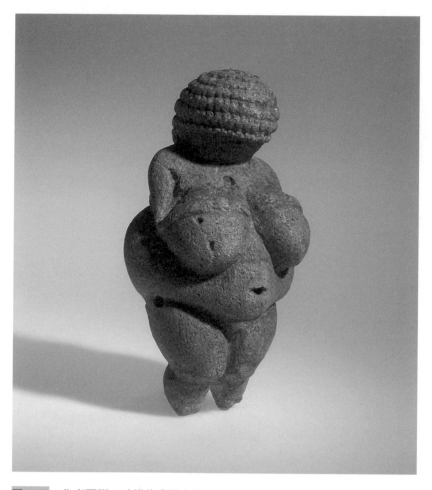

圖 4-21：作者不詳，〈維倫多爾夫的女性〉（*Woman of Willendorf*），約西元前 28,000 年— 25,000 年。
鮞粒石灰岩（Oolitic limes-tone）／紅赭石顏料，高 11.1 公分。維也納自然史博物館。

這座石頭小雕塑曾被視為生育的象徵、代表母親的女神、理想的體型、雕塑家的自雕像、催情物件、好運的象徵等等。由於這個雕像沒有臉部特徵，所以它很可能不是某個特定的人，因此我們或許可以推斷這個雕像「體現」了某個概念。但是，由於沒有相關的文字紀錄，所以在了解史前藝術的過程中，我們唯一的可靠資訊來源就是這些藝術作品本身。

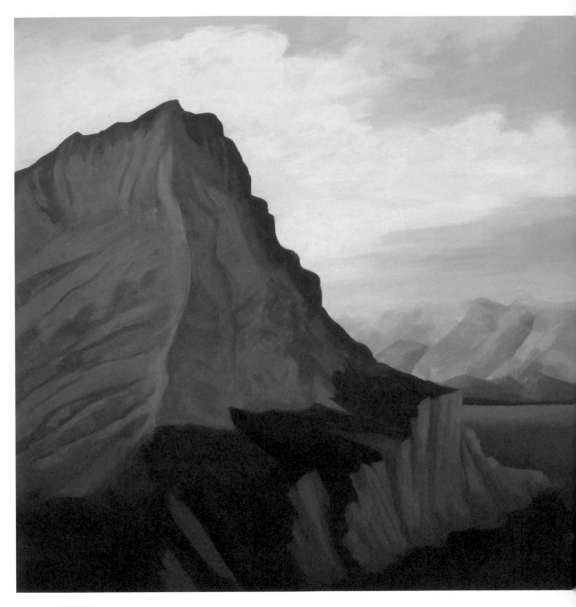

圖 4-22：沃金斯蒂克，〈喔，加拿大！〉，2018 年─ 2019 年。
油彩／木畫板，91.4 x 182.9 公分。藝術家收藏。

在理解美國原住民藝術家沃金斯蒂克的作品時，聽聽她曾說過的話，是最直接的
方法。這種方法也可以套用在其他藝術家身上，就算是最聰慧的評論家或藝術史
家所寫的分析，也可能會含有偏見或錯誤資訊。我們和藝術作品的創作環境距離
越遙遠，就越可能會出現偏見和錯誤資訊。

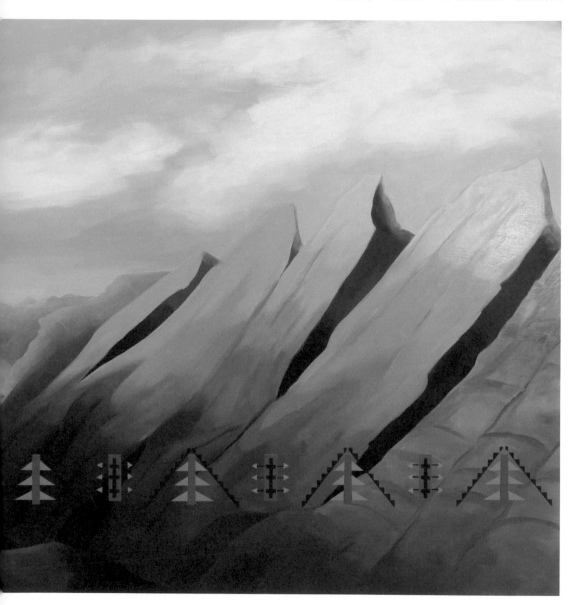

　　在這幅作品中，她繪製了加拿大班夫國家公園（Banff National Park）藍道爾山（Mount Rundle）廣袤且原始的美景。她曾解釋自己為什麼要使用雙聯畫的形式：「本質上來說，我不認為我的畫作是風景畫，我的畫作是在描述我對大地的兩種感知。其中一種感知是稍縱即逝的視覺，另一種則是能永久保存的抽象感受。」

　　沃金斯蒂克想要透過抽象符號，用最簡化的方式表達深沉的思想。她說：「我認為抽象符號能為我做到的事和具體圖像一樣多……它也可以傳達許多意義。」

　　沃金斯蒂克關心的是美國原住民的歷史，她把美國原住民符號放進作品，代表了仍然住在這片土地上的斯東尼納科達族（Stoney Nakoda），也代表了舉目所及全都是原住民的土地。她強調：「我們全都是不一樣的，同時我們也全都是一樣的。」

說出你喜歡一幅畫的理由

- 主題的分類：人物／肖像／神話／宗教／歷史與政治／風俗主題／風景／靜物／抽象藝術。
- 敘事手法：線性透視法／相對大小／連續敘事／肢體語言。
- 圖像學：符號的語言／矛盾的符號／隱晦的象徵主義／虛空畫與死亡警示畫。
- 抽象藝術：克林特，第一位抽象畫家／每一位觀看者的個人觀點都站得住腳。
- 事實與意見：避免提出未經證實的推測。

第五章

你一定要認識的
六位藝術大師

有些偉大的藝術源自努力付出，有些源自刻苦研讀，有些源自
於模仿，有些源自於自然知識……還有一些則源自於上述所有
因素或部分因素結合在一起。
——文藝復興傳記　作家喬爾喬·瓦薩里

　　在藝術史上，有些藝術家為世人帶來的影響格外顯著。我們將會在本章介紹從眾多候選人中，挑選出來的 6 位藝術家生平與作品。

　　有些藝術家在他們還活著時就在藝術界占據非常重要的位置，但令人難過的是，多數藝術家都是在逝世之後，他們的重要性、甚至優秀的天分才終於受到社會大眾認可。

　　這 6 位創新藝術家的生存年代，橫跨了十五世紀晚期至二十世紀晚期，分別代表了義大利、荷蘭、法國、墨西哥、西班牙和美國。他們是達文西、林布蘭、梵谷、芙烈達、畢卡索和安迪・沃荷。

達文西，他就是「文藝復興」
1452 年－ 1519 年

　　達文西是典型的「文藝復興男子」，出生於佛羅倫斯附近的文西鎮（Vinci）[1]。他的知識淵博，雖然以畫家這個身分聞名，但同時也是雕塑家、建築師、工程師、解剖學家、生物學家、地質學家、地理學家、發明家、舞臺設計師和派對大師。

　　他發明了兩種嶄新的繪畫方法：明暗法（chiaroscuro）和暈塗法（sfumato）。明暗法的英文「chiaroscuro」是兩個

1　編按：Leonardo da Vinci，意為「文西鎮的李奧納多」。

義大利文融合而成,分別是「光明」與「黑暗」(清晰與模糊),這個繪畫方法指的是利用畫中的光亮和陰暗區域——**光亮區能巧妙強調藝術家希望觀看者看見的地方,陰暗則把其他地方掩蓋起來。**

暈塗法的英文「sfumato」源自義大利文的「煙霧」,這種繪畫方法能使各種物體的輪廓線變得柔和並融入背景,創造出有些朦朧的效果,暗示特定的環境氛圍。

怎麼讓你集中目光?用「幾何學」

達文西的繪畫技巧融合了科學與藝術,他的作品〈岩間聖母〉(*Virgin of the Rocks*,見下頁圖 5-1)就採用了新技法。畫中的植物清晰可見,石窟中的石筍和鐘乳石描繪得非常逼真,我們可以從中清楚看出他仔細研究後帶來的絕佳成果。

他以創新方式把瑪利亞和耶穌置於石窟中,石窟意味著大地的子宮,而瑪利亞則是這片大地上的聖母。她把洗者若翰(John the Baptist)[2]納入斗蓬之下,象徵她會保護若翰的未來。若翰則代表了基督徒會受到瑪利亞保護與耶穌祝福。

達文西認為,**藝術家可以透過幾何學、算術、透視法和科學觀察來成就藝術中的美感**。這樣的概念也出現在他的大

2 編按:根據《聖經》的描述,施洗者若翰在約旦河中為人施洗禮、勸人悔改。

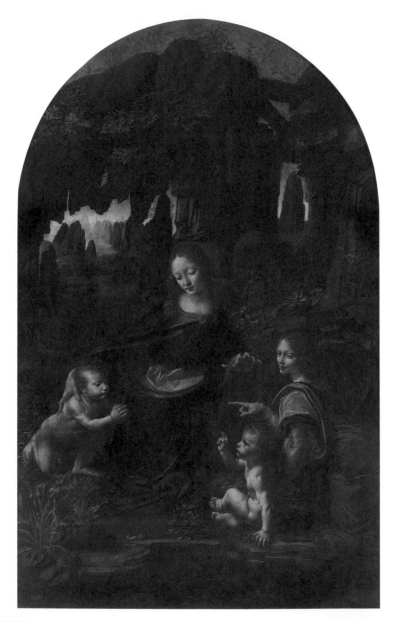

圖 5-1：達文西，〈岩間聖母〉，1483 年—1486 年。
油彩／木板（轉移到畫布上），199 x 122 公分。巴黎羅浮宮。

達文西很可能是那個時代最貼近科學的藝術家。他是第一批解剖屍體的文藝復興
藝術家，詳細描繪了各種身體部位與其功能。

型壁畫〈最後的晚餐〉（*Last Supper*，見下頁圖 5-2）中，達文西在 1495 年—1498 年於米蘭恩寵聖母教堂（Santa Maria delle Grazie）的食堂中繪製了這幅作品。

這幅畫的構圖使耶穌完美成為焦點。達文西描繪耶穌與門徒在房間正中央一起吃最後的晚餐，**他利用一點透視法，使所有對角線都往耶穌的身上匯聚，引導觀看者把視線集中在耶穌身上。**

耶穌位於畫面中央，整幅畫的構圖幾乎是兩側對稱，耶穌上半身形成了等邊三角形，文藝復興時期的藝術家很喜歡這個幾何形狀，因為等邊三角形非常穩定。後方牆壁上的三扇窗戶中，最大的一扇位於耶穌身後，把耶穌框了起來，強調他的存在。

達文西用窗戶上方的弧形三角頂飾，隱晦的取代了早期畫作中常常出現的耶穌光環。畫面中有 12 名門徒，耶穌的左右各 6 人，他們簡潔的分成以 3 人為單位的 4 個小組。光線從後方牆壁與左側進入房間，使叛徒猶大陷入陰影中。在這幅畫裡，達文西決定了最後的晚餐應該是什麼樣子。

達文西不停進行實驗，但並不是每次都能得到成功的結果。〈最後的晚餐〉這幅壁畫之所以會毀損得如此嚴重，是因為他使用了未經測試的繪畫方法：他沒有選用畫在溼灰泥上的真溼壁畫，而是將油和蛋彩混合在一起，畫在乾灰泥上。

這幅畫的顏料附著力不佳，在作畫期間，這幅畫就已經開始脫落了。〈最後的晚餐〉經過了好幾次的維護與修復，

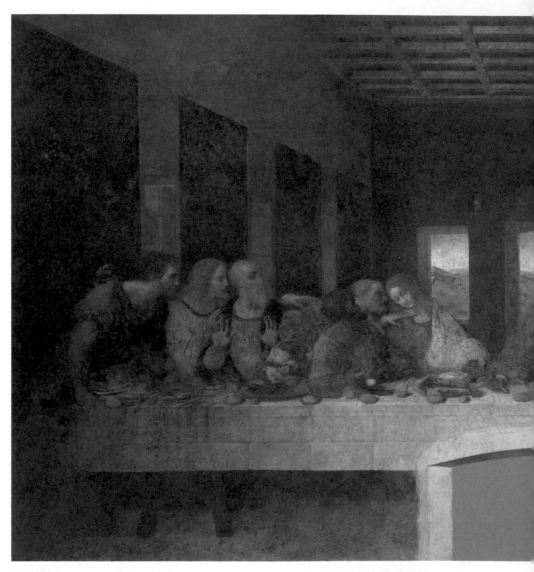

圖 5-2：達文西，〈最後的晚餐〉，1498 年。

複合繪畫媒材，4.6 x 8.79 公尺。米蘭恩寵聖母教堂的食堂內。

達文西清楚區分了世上的各種光線，他寫道：「有四種光線能照亮不透明的物體：
大氣層中的漫射光線、太陽的直射光線、反射光線，以及能夠穿透亞麻與紙張這
一類（半）透明物體的光線⋯⋯。」

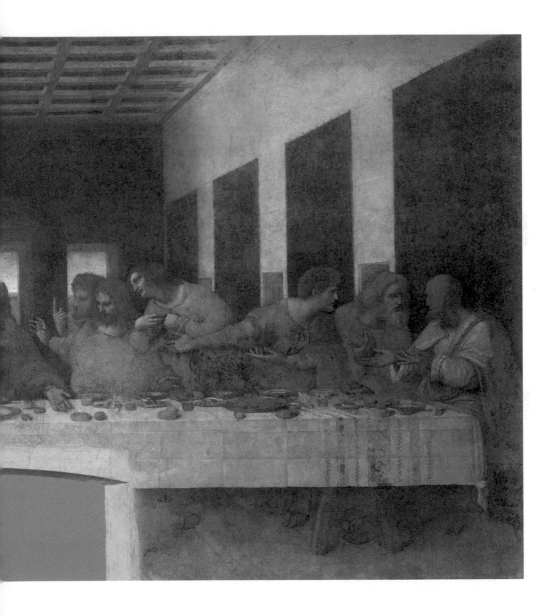

最近期的一次修復團隊則在 1999 年完工。

〈蒙娜麗莎〉的人氣，來自模稜兩可的臉部表情

文藝復興時期的其中一個特色是「對個體的關注」，藝術家會在繪畫與自畫像中以視覺表現，作家則會在傳記或自傳中以文學傳達。其中最有名的一幅文藝復興期畫像就是達文西繪製的〈蒙娜麗莎〉（*Mona Lisa [Lisa Gherardini]*，見圖 5-3），這也是世界上最有名的一幅畫。

「蒙娜」的英文是「*Mona*」，是「Madonna」的縮寫，意思是「小姐」。這幅畫的模特兒是佛羅倫斯的貴族女性麗莎・狄安東尼奧・瑪莉亞・格拉迪尼（Lisa di Antonio Maria Gherardini），出生於 1479 年，在 15 歲時嫁給了當時 29 歲、地位蒸蒸日上的官員弗朗西斯・德爾・喬宮多（Francesco del Giocondo）。

格拉迪尼是喬宮多的第三任妻子，因此**這幅畫也被稱作〈喬宮多夫人〉**（*La Gioconda*）。至今人們仍在爭論，畫作後方的風景是否源自真正存在的地點。

達文西捨棄了文藝復興早期嚴謹的半胸肖像畫風格，在〈蒙娜麗莎〉這幅畫作中建立了呈現個人肖像的新方法。

他繪製的是半身肖像畫，模特兒的臉側向一邊，雙手也同樣在畫面中，姿態自然放鬆。〈蒙娜麗莎〉也使得這種類

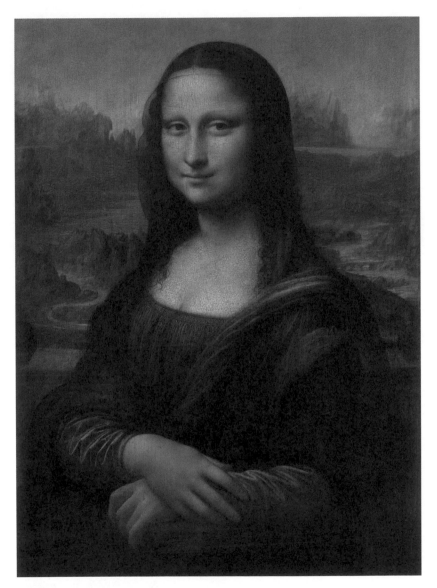

圖 5-3：達文西，〈蒙娜麗莎〉，約 1519 年。
油彩／白楊畫板，77 x 53 公分。巴黎羅浮宮。

格拉迪尼的打扮很符合當時的流行，她露出剃過毛的飽滿額頭，代表了她是貴族，而消失的眉毛更加強了額頭光潔的效果。達文西不但很關注模特兒的外表，也非常注意他們的情緒。

蒙娜麗莎的神祕微笑往往會引導觀看者思考，她在當模特兒時，到底在想什麼（或者有什麼感覺）？

型的肖像畫變得廣受歡迎，藝術家在文藝復興全盛期與之後的年代，不斷以這種風格繪製肖像畫。

而〈蒙娜麗莎〉的名氣，**源自於她模稜兩可的臉部表情帶來的謎團**。她是在微笑嗎？又或者她很傷心？達文西關注的不只是模特兒的外在特徵，也很注意**模特兒內心各種細微的個人心理特質**。他在解剖屍體時，感興趣的也同樣不只是內部器官的型態，還包括了每一種器官的功能。

達文西在逝世後留下了無數篇繪圖筆記，他使用左手，寫字時的順序是由右至左。他在這些筆記中記錄了他的各種發明、在生物學與植物學方面的觀察，以及依照幾何形狀繪製出來的建築設計。

他在法國昂布瓦士（Amboise）有一座小城堡，名叫克洛呂斯堡（Clos Lucé），是法國國王法蘭索瓦一世送他的禮物，他最後也在這座城堡中逝世。

林布蘭把人生故事，都畫在自畫像裡
1606 年— 1669 年

林布蘭出生於荷蘭萊頓市（Leiden），無疑是巴洛克時期最有名的荷蘭畫家。他放棄了在萊頓大學研讀古典文學的學業，開始研究繪畫。他的第一幅群像畫〈尼古拉斯・杜爾博士的解剖學課〉（*The Anatomy Lesson of Dr. Nicolaes Tulp*，見圖 5-4）使他成為阿姆斯特丹最受歡迎的畫家。

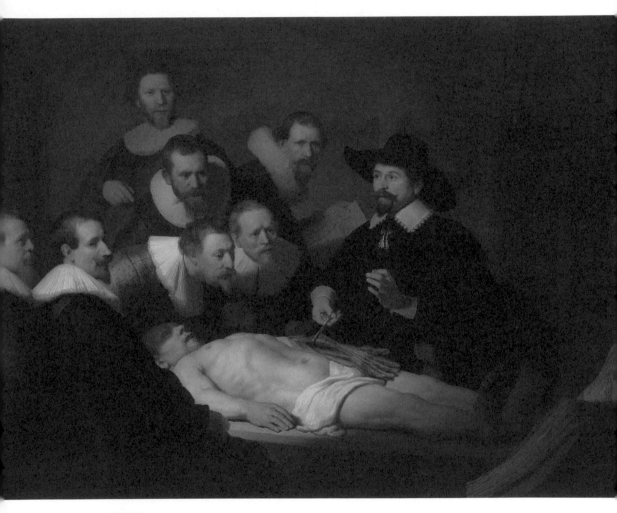

圖 5-4：林布蘭，〈尼古拉斯‧杜爾醫生的解剖學課〉，1632 年。

油彩／畫布，169.5 x 216.5 公分。

莫瑞泰斯皇家美術館。

圖片來源：維基共享資源公有領域。

這幅作品可以說是林布蘭的成名之作，他受到外科醫生行會委託，為行會成員畫
一張團體肖像。畫的主要重點是屍體，主講人是著名的杜爾醫生，占據畫面中心
位置，其他人則有層次的穿插排列，使觀眾能清楚看見他們各自不同的表情。

1634 年，他和來自富裕家庭的莎斯姬亞・凡・烏倫博赫（Saskia van Ulenborch）結婚，莎斯姬亞為他帶來了極大的快樂，時常擔任他的模特兒。林布蘭過著幸福的婚後生活，接到了許多畫作委託、生活富裕，在阿姆斯特丹擁有一間大房子和許多藝術收藏。

光線之王的畫，重點要瞇眼看

林布蘭的畫作〈參孫失明〉（*The Blinding of Samson*，見圖 5-5）展現了使他獲得成功的藝術風格。他選擇繪製的**戲劇化瞬間和動態的對角線，加強了情緒張力，完美符合當時的荷蘭巴洛克品味。**

林布蘭被稱為「光線之王」，在畫作中非常強調光線能帶來的顯著效果。如果把明暗法推到最極端狀態，那麼明暗的誇張對比就會成為暗色調主義（tenebrism，這個詞源自義大利文「tenebroso」，意思是「黑暗」）。在暗色調主義中強烈的光線會加強焦點中心、強調具有表現意義的特徵，並在陰影中消除不重要的細節。

暗色調主義中的光線能達到許多目的，但並不會是自然且具有一致性的光線。在林布蘭的所有繪畫中，光與暗都達到了完美平衡（你可以藉由瞇眼看畫來驗證這一點）。

莎斯姬亞在 1642 年早逝身亡，留下林布蘭與年幼的兒子提圖斯（Titus），這是林布蘭生命中的轉捩點。雖然他

在 1642 年繪製了著名的〈夜巡〉（見下頁圖 5-6），但他的
知名度卻開始下降，原因在於他的繪畫風格變得更加個人化
──資助者比較難理解這種風格，於是他陷入了經濟困境。

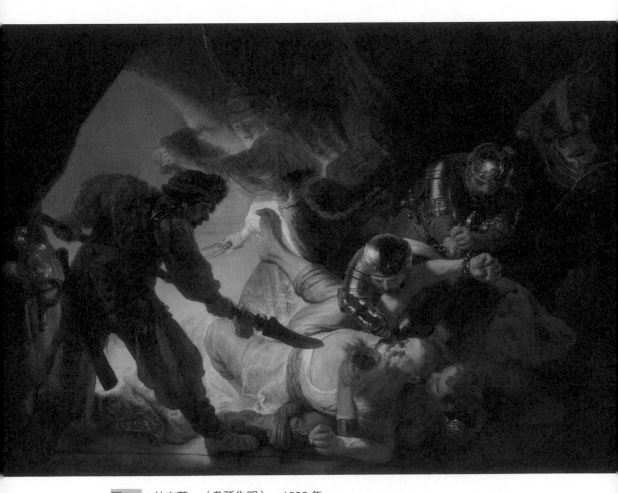

圖 5-5：林布蘭，〈參孫失明〉，1636 年。
油彩／畫布，219.3 x 305 公分。法蘭克福施泰德美術館。

林布蘭非常著迷於舊約故事的戲劇性。他在這幅畫作中描繪了這個故事最可怕
的一段情節：參孫的頭髮（他的力量來源）被剪斷了，雙眼也被剜出來。

圖 5-6：林布蘭，〈夜巡，寇克隊長手下的第二區民兵隊〉（*The Night Watch, Militia Company of District II under the Command of Captain Frans Banninck Cocq*），1642 年。

油彩／畫布，37.95 x 45.35 公尺。荷蘭國立博物館。

林布蘭的這幅畫作在十八世紀後變得越來越暗沉，因而獲得了「夜巡」（Night Watch）的別名，就算經過了清潔，畫作仍舊顯得非常暗。然而，圖中描繪的事件其實發生在早上。

〈夜巡〉，畫的其實是白天

〈夜巡〉是人數眾多的群像畫，林布蘭繪製的是一個軍事組織：阿姆斯特丹公民衛隊。由於所有**在畫中出現的人都支付了等額的委託款，所以必須在畫中平等繪製每個人。**

但林布蘭卻特別強調了隊長法蘭斯·班寧·寇克（Frans Banninck Cocq）和副隊長威廉·凡·路庭伯（Willem van Ruytenburch），使得其他委託人覺得自己被欺騙了 —— 有些人在畫作中甚至只在巴洛克式的黑暗光線中，露出他們的鼻子和一小部分臉部。**林布蘭注重的是在畫中創造「沿著對角線動作的巴洛克式構圖」**，藉此避免群像畫中的人們整齊排列會造成的問題。

他原本把隊長和副隊長畫在距離構圖中央一步的位置。這個聰明的方法能暗示畫中人物的動態感，就像喬托在許多年前應用過的方法一樣（見第 87 頁圖 2-16），直到後來林布蘭對畫面的側邊，尤其是左邊進行調整，才把原本的構圖改掉。

〈夜巡〉描繪的是公民衛隊的成員，在早上穿越阿姆斯特丹城市入口，迎接法國王后瑪麗·梅迪奇（Marie de' Medici）。人們至今仍在討論人群裡那名盛裝打扮的女孩是誰，由於她身上有一些民兵隊的象徵物件，包括腰間的一支雞爪和一個高腳杯；雞爪象徵的是火繩槍兵（clauweniers），所以她可能代表了克洛維尼爾民兵隊（Kloveniers Militia）。

　　林布蘭一直在蒐集各種藝術作品和各式各樣的物品，把這些東西當作繪製畫作的道具。但就算他已經負擔不起這些材料了，他也沒有改變奢侈的品味與強迫性消費的行為。

　　他逝世時擁有的作品大約有 60 座古典雕塑和 8,000 幅畫作，其中包括了盧卡斯・范・萊頓（Lucas van Leyden）、拉斐爾、米開朗基羅、提香、阿爾布雷希特・杜勒（Albrecht Dürer）、霍爾班和魯本斯的作品。

　　林布蘭缺乏財務管理能力，收入也不斷下降，再加上眾多收藏，導致他的財務狀況變成了一場災難。最終在 1656 年宣布破產。

　　然而，林布蘭遇到的問題不止這些。吉兒蒂・狄爾斯（Geertje Dircx）原本是他為提圖斯雇用的乳母，後來變成了林布蘭的愛人。但是兩人的關係逐漸變質，最後上了法庭，狄爾斯宣稱林布蘭沒有遵守結婚的承諾。她一開始曾被關進牢裡，獲釋後試圖控告林布蘭。

　　後來林布蘭把愛慕之情轉移到管家亨德麗吉・史托佛斯（Hendrickje Stoffels）身上，史托佛斯成為了林布蘭的模特兒與情婦，最後成為了提圖斯的繼母。1654 年，史托佛斯生下了一名女兒蔻妮莉亞（Cornelia）。

　　1660 年，史托佛斯和時年 18 歲的提圖斯開設了一間藝術品店，用食宿和林布蘭交換他的藝術作品 —— 他們這麼做是為了拯救林布蘭的債務危機。

　　雖然林布蘭陸續接到大型委託案，但他的風格變得越來

越內傾（introverted）—— 這些作品只符合自己的標準，而不是委託人的標準。

不過，他在 1662 年繪製的群像畫〈阿姆斯特丹布商公會的理事〉（*The Syndics of the Amsterdam Cloth Guild*，現藏於荷蘭國立博物館）仍然獲得了委託人的喜愛。

林布蘭透過大約 80 張自畫像記錄下了生活中的變化。下頁圖 5-7 是他的最後一幅自畫像，繪製於 1669 年，逝世的前一年。他在畫這幅自畫像時十分孤單：史托佛斯在 1663 年過世，提圖斯則在 1668 年死亡，當時他才 26 歲。

林布蘭自己則在提圖斯過世的 13 個月後與世長辭，葬在貧民區的墓園裡。到了最後，林布蘭仍保有「光線之王」的稱號。

他的繪畫技術一直很純熟，擅長繪製不同質地，作品中的顏色依然鮮亮光明。但畫作中的輪廓變得比較柔和，筆觸也變得更寬，作品表面沒有早期那麼光滑，開始大量使用比較濃重的厚塗法。

圖 5-7：林布蘭，〈63 歲自畫像〉（*Self-Portrait at the Age of 63*），1669 年。
油彩／畫布，86 x 70.5 公分。倫敦國家美術館。

林布蘭在這幅自我分析的畫作中，把自己描繪得非常疲累，他的臉龐記錄了他
充滿深度與悲劇的生命。

梵谷最著名的畫，創作於精神病院
1853 年—1890 年

　　梵谷出生於荷蘭的津德爾特鎮（Zundert），是牧師的小孩。在投入繪畫之前，他嘗試過許多不同的工作，包括藝術經紀人、老師和牧師。但是，由於他不擅長與人相處，所以這些工作接二連三的失敗了。

　　梵谷的所有畫作都是在 1880 年—1890 年間繪製，而幾幅最著名的畫，則是在他短暫人生中最後幾年完成的。他的弟弟西奧（Theo）是一位藝術經紀人，梵谷大約在 1880 年遵循西奧的建議，在布魯塞爾（Brussels）接受正規的藝術教育。他早期的畫作聚焦在農民的貧困生活上，大多使用暗沉的顏色，例如〈吃馬鈴薯的人〉（*The Potato Eaters*）。

日本夢，從〈臥室〉就能看見

　　1886 年，梵谷搬到巴黎和西奧一起住。他開始接受學術培訓，認識了一些印象派藝術家與後印象派藝術家。藝術史學家認為梵谷是法國後印象派畫家，這是因為他大部分的作品都是在法國創作，他的興趣也和這些畫家相符。

　　接著，梵谷的色調出現了變化，變得鮮豔明亮。他在 1887 年於巴黎繪製了一系列的〈向日葵〉（*Sunflowers*），而後又在 1888 年於法國南部的亞爾市（Arles）繪製了另一

系列的〈向日葵〉。

　　梵谷當時能搬到亞爾市是因為西奧在經濟上與情感上提供的支持，這樣的支持一直維持到梵谷的生命盡頭。

　　梵谷常繪製他的個人生活環境，例如他在亞爾市的臥室（見圖 5-8）——這是三幅臥室畫作中的第一幅。**這幅畫十分強調輪廓與剪影，兩種明亮顏色之間的轉換也非常突然，這反應了他對日本風格的喜愛。**

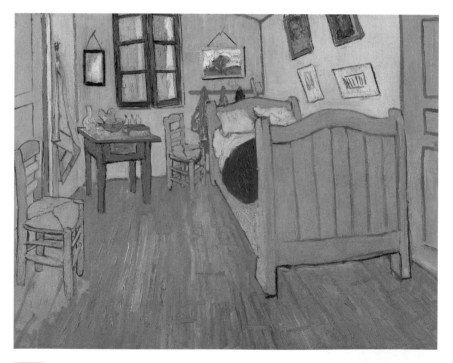

圖 5-8：梵谷，〈臥室〉（*The Bedroom*），1888 年。

油彩／畫布，72.4 x 91.3 公分。阿姆斯特丹梵谷博物館。

梵谷在畫作與寫給西奧的信中，一再記錄不斷改變的環境與波動激烈的情緒。

〈夜間咖啡館〉（*The Night Café*）則是梵谷在 1888 年於亞爾市繪製的，他在這幅畫作中也同樣使用強度極高的純色，沒有在調色盤上混色和調色。

每一幅畫都是自畫像

最重要的是，他的畫作反應出了他激烈且熱情的性格，他簡短且斷斷續續的筆觸則表現出了他緊張的能量。無論作品主題為何，他的**每一幅畫作中都飽含自己的情緒**。從這個層面來看，他的每一幅畫作都是自畫像。

法國後印象派畫家保羅・高更（Paul Gauguin）接受了梵谷的邀請，前往亞爾市拜訪他。梵谷非常欽佩高更，兩人對彼此的藝術風格都造成了不小的影響。但是他們時常爆發劇烈衝突。

梵谷具有自我毀滅傾向，在某一次和高更大吵一架後，他把自己的左耳割了下來，包裝好之後送去給他曾光顧的一名性工作者。他因為斷斷續續的癲癇與幻覺而飽受折磨，他很清楚自己的精神狀況不佳，自願在亞爾市接受治療住院。他持續在畫作中記錄自己的周遭環境，有些畫作描繪了醫院的公共休息室和迴廊花園。

梵谷在 1889 年 5 月至 1890 年 5 月住進了聖雷米鎮（Saint-Rémy）的精神病院，距離亞爾市不遠。他在這段期間以非常快的速度作畫，大約創作了 150 張畫。〈星夜〉（見

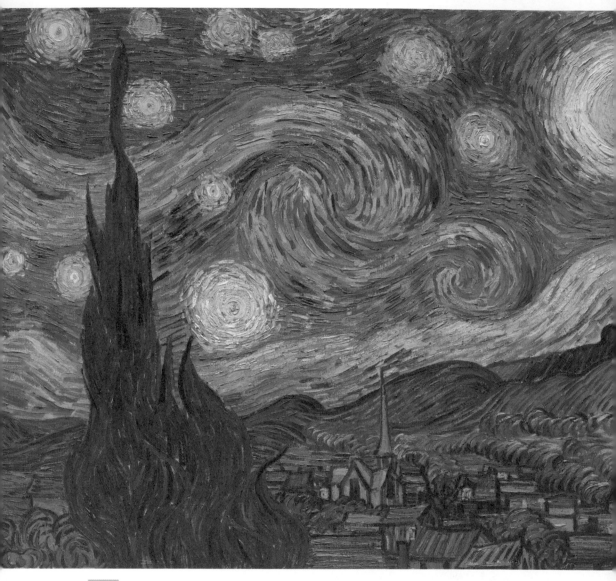

圖 5-9：梵谷，〈星夜〉，1889 年。
油彩／畫布，73.7 x 92.1 公分。紐約現代藝術博物館。

風景畫通常傳達的都是和平寧靜的感覺。但梵谷的畫作〈星夜〉很可能是藝術史上情緒最
激烈的一幅風景畫，就算是大自然最極端的氣候，也不會造成畫作中的這種亂流。

圖 5-9）就是在這段時期繪製出來的，這或許是梵谷最著名的一幅畫。

梵谷在寫給西奧的信件中，清楚表明了**他的情緒狀況和他選擇的顏色與筆觸有關**。梵谷解釋，當感到內心平靜時，他會使用比較溫和的顏色，不會使用濃重的厚塗顏料法。他在繪製〈星夜〉時的心情顯然相當混亂。

在這幅爆炸性的風景畫中，所有事物都在移動。他在塗上顏料時不但使用了畫筆，也以更快的速度使用了調色刀，甚至直接從顏料管中把顏料擠在畫布上 —— **就好像他希望能以最快的速度，把想法展現在畫布上一樣**。

〈星夜〉看起來像是在狂熱與激動之中畫下的即興畫作。**大自然中充滿了亂流與苦痛，能量急速爆發，處處都是充滿生命力的脈動，天空滿是漩渦、迴旋與扭結**。但是，其實梵谷是有計畫的繪製了〈星夜〉這幅作品。

他寫信給西奧解釋，他仔細考慮了所有「最詳盡的細節」，接著迅速的畫了多張畫布，有時甚至會不吃晚餐，整晚不停作畫。

梵谷長期受焦慮所苦，後來搬到巴黎附近的奧維小鎮（Auvers sur Oise），讓住在那裡的「順勢療法」[3] 醫師、業餘藝術家保羅‧嘉舍（Paul Gachet）能就近照顧他。

3 編按：指若某物質能使健康的人患病，那麼將此物質稀釋處理後就能治療該病。為替代醫療的一種，後被科學界認定是偽科學。

當時梵谷住在哈霧旅店（Auberge Ravoux），哈霧一家人把他當作家庭成員一般照料。1890 年，梵谷繪製了〈奧維的教堂〉（*Church at Auvers*，現藏於巴黎奧賽美術館），他用厚重的筆觸描繪出這座歌德式教堂，用扭曲的線條繪製輪廓，使這些無生命的物體擁有一絲生機。

他**最後一幅繪製在畫布上的作品有可能是〈麥田群鴉〉**（*Wheatfield with Crows*，見圖 5-10）。1890 年 7 月 19 日，他在曾經畫過好幾次的小麥田中，開槍射擊自己的胸部或腹部。一天半後，梵谷在西奧的懷中逝世，時年 37 歲，一輩子都沒有成名。更令人難過的是，西奧也在梵谷逝世的 6 個月後死去。他們兩人的墓碑如今並排在奧維市鎮中。

圖 5-10：梵谷，〈麥田群鴉〉，1890 年。
油彩／畫布，50.2 x 103 公分。阿姆斯特丹梵谷博物館。

梵谷多次展現出自我毀滅的傾向，曾經試圖自殺，最後也親手結束了自己的生命。曾有人認為梵谷是被一名青少年謀殺或意外射傷自己，但近來的研究顯示這些說法並不可信。

芙烈達：我最了解的主題就是我自己
1907 年─1954 年

芙烈達是一位非常有魅力的畫家，她出生於墨西哥市的科約阿坎（Coyoacán），母親是墨西哥人，父親在德國出生。她的許多畫作都帶有自傳性質，**常用作品來表述她生命中遭遇的身體障礙與情緒困境。**

她在 6 歲時罹患小兒麻痺，影響到右腿。她的脊椎、內臟器官與右腳在 18 歲的一場電車意外中受傷，導致她變成半跛，並受慢性疼痛所苦。

她的外表令人印象深刻，主要原因在於她的一字眉和些微的鬍鬚，還有她總是為了吸引注意力而特意打理的衣著。她個性聰慧、擅長社交、性格活潑又真誠；會抽菸、喝酒、罵髒話、唱淫靡的歌曲且喜歡色情笑話；才華洋溢、充滿野心、智力過人又具有戲劇才華。

她曾與墨西哥藝術家迪亞哥・里維拉（Diego Rivera）結婚──而且結了兩次。

他們都不是對婚姻忠誠的人，芙烈達曾和列夫・托洛斯基（Leon Trotsky，蘇聯布爾什維克黨主要領導人）有染，迪亞哥則曾和芙烈達的妹妹克莉絲蒂娜（Cristina）外遇。

在芙烈達的右腿壞死後，醫師便將其從膝蓋截肢，她也在截肢後不久逝世，時年 47 歲。

我的畫作承載痛苦的訊息

芙烈達繪製了 55 幅自畫像，她的其他畫作大多都和自己的經驗有直接相關。這些作品呈現出非常私人的視覺自傳性質，描繪出充滿吸引力的個性，與富有強烈情感、不同尋常的人生。

芙烈達的自畫像同時記錄了她獨特的外貌與遭受的痛苦。其中一幅自畫像〈兩個芙烈達〉（*The Two Fridas*，見圖 5-11）是她在剛和迪亞哥離婚時繪製的，這幅畫描述了她經歷的折磨。

兩個芙烈達並排而坐，直視著觀看者。這兩個人代表了她的血統：左邊的芙烈達穿著歐洲維多利亞服飾 —— 一件高領蕾絲洋裝。右邊的芙烈達穿著鮮豔的墨西哥農家服裝，手上拿著迪亞哥的小型畫像。一條動脈接起了兩個芙烈達的心臟——她們兩人流著同樣的血，握著彼此的手。**右側芙烈達的心毫髮無傷，左側芙烈達的心則是切開的。**

芙烈達在電車意外中受的傷導致了許多併發症，因此她的人生中有很長一段時間都只能躺在床上。她不是在醫院動手術（通常都和脊椎有關），就是在家裡動彈不得等著從手術中復原。

她動過大約 30 至 35 次外科手術以及其他類型的治療。她打過 28 次石膏，也穿戴過各種用皮革、金屬製成的背部支撐架，我們可以在她的作品〈破碎的柱體〉（*The Broken*

Column，見下頁圖 5-12）中看見，她用逐漸崩解的愛奧尼式柱（Ionic Order）[4] 取代了自己的脊椎。

圖 5-11：芙烈達，〈兩個芙烈達〉，1939 年。
油彩／畫布，171.9 x 17 1.9 公分。墨西哥現代藝術博物館。

芙烈達的作品讓觀看者深入了解她生命中的種種困難，或許沒有任何藝術家能在這方面超越她。

她在這幅畫中描繪了自己的歐洲血統（父親）、墨西哥血統（母親），以及這兩者之間的關係。

4 編按：源於古希臘，是希臘古典建築的柱式之一，如雅典衛城的雅典娜勝利神廟。

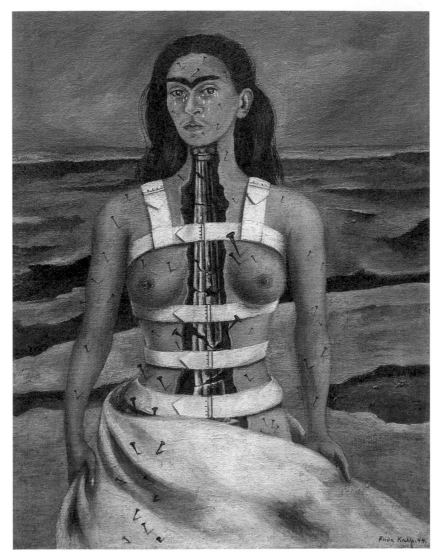

圖 5-12：芙烈達，〈破碎的柱體〉，1944 年。

油彩／纖維板，39.8 x 30.6 公分。墨西哥多洛雷斯・奧爾梅多博物館。

小兒麻痺毀了她的右腿，電車意外傷了她的身體，之後她又為了修復脊椎接受
多次手術並穿戴背架，但這些治療都沒有成功。

她於是說道：「我的畫作承載的是痛苦的訊息。」

　　芙烈達說：「我不是生病了……我是崩壞了……但只要我還能畫畫，我就樂於繼續活下去……。」曾有人問她為什麼要這麼頻繁的畫自己，她回答：「因為我孤身一人，因為我最了解的主題就是我自己。」法國作家暨超現實主義創始人安德烈・布勒東（André Breton）說她是天生的超現實主義者，但芙烈達則說她畫的不是夢，而是她的現實。

　　芙烈達的母親不贊同她和迪亞哥的婚姻，她認為迪亞哥離過兩次婚又耽溺女色，年紀比芙烈達大很多——當時迪亞哥 42 歲，芙烈達 22 歲——體型也龐大不少；迪亞哥身高 185 公分，大約 136 公斤，而嬌小的芙烈達則是 160 公分，體重 44.5 公斤。

　　芙烈達的母親說這是大象與白鴿的婚姻。他們都是脾氣不穩定的人，兩人也出軌過許多次。但迪亞哥非常鼓勵芙烈達畫畫，並讚美她的藝術作品。

　　墨西哥人都很崇敬迪亞哥，對芙烈達來說，**迪亞哥能認可她的藝術家身分就是最重要的一件事**。在芙烈達的畫作〈迪亞哥與我〉（*Diego and I*，見下頁圖 5-13）中，迪亞哥出現在她的大腦裡，她流下了眼淚，同時她的頭髮絞住了她的脖子。

　　芙烈達在藝術創作時遵循迪亞哥的建議，用非常個人的風格作畫，而非追尋當時的流行。她描繪的詳實細節更加強了畫作的衝擊力。

　　雖然我們可以批評她的風格是素人藝術或民間藝術，

但她的藝術作品非常精巧，而且她顯然是刻意製造出這種風格。在創作藝術時，芙烈達對自我的感知凌駕於其他一切。

圖 5-13：芙烈達，〈迪亞哥與我〉，1949 年。
油彩／畫布／纖維板，29.5 x 22.4 公分。私人收藏。

芙烈達在情緒上的折磨主要來自她和迪亞哥之間的戀情，他們曾結婚過兩次。
芙烈達說：「我的生命中有兩次重大意外。一次是電車意外，另一次則是迪亞哥。
迪亞哥是目前為止我遇過最糟糕的一場意外。」

畢卡索換風格的頻率，
和換老婆一樣快
1881 年—1973 年

　　人們普遍認為畢卡索是二十世紀最重要的畫家，主要原因在於他對往後的藝術風格造成的重大影響。**他一直都在尋找嶄新的表達方法，創造出了許多新穎的風格**，他改變作畫風格的頻率，幾乎和更換愛人與妻子的頻率相當（根據紀錄，畢卡索一生有 2 任妻子和至少 5 位情人）；90 年的人生都活力充沛、生氣勃勃且多產。

　　畢卡索出生於西班牙的馬拉加省（Málaga），在馬德里皇家聖費爾南多美術學院（RABASF）接受傳統藝術培訓。他在 1900 年搬到巴黎，在那裡研究印象主義與後印象主義。

　　在藍色時期（1900 年－ 1904 年），畢卡索的畫作幾乎全都是用藍色顏料繪製，情緒也非常憂鬱，反應出了他當時窮困的生活。在〈悲劇〉（第 92 頁圖 2-18）和〈老吉他手〉（*The Old Guitarist*，見下頁圖 5-14）等畫作中，人物軀體都瘦骨嶙峋，筆觸粗糙刺目，製造出一種荒蕪嚴峻的氛圍。

　　隨著畢卡索的生活狀況逐漸改善，他使用的顏色也變得更加明亮溫暖。他慢慢轉進了粉色時期或玫瑰時期，用淡粉色與赤褐色來作畫。接著畢卡索越來越關注美感問題，在 1907 年創作了〈亞維農的少女〉（*The Young Ladies of Avignon*），他用的是粉色時期常用的顏色，以破碎化的稜角繪

製了 5 名女性的軀體與背景。

〈**亞維農的少女**〉**是畢卡索邁向完整立體主義的第一步**，立體主義是畢卡索與法國畫家喬治・布拉克（Georges Braque）等人在 1908 年左右於巴黎發展。

第一階段是分析型立體主義（Analytical Cubism），這個階段的焦點是**研究構圖的原則，並將自然物體簡化成幾何圖案**，例如畢卡索的〈彈曼陀鈴的女孩（芬妮・泰利爾）〉（*Girl with a Mandolin [Fanny Tellier]*，見第 236 頁圖 5-15）。

畢卡索將形體打碎成以線條和尖角組成的薄透平面，並把這些平面轉動、並置與重疊。他在這幅畫作中繪製了一系列的破碎觀點。他並非從固定的視角觀察，而是從不同的視角分析物體的不同面向。

雖然**畢卡索的出發點是自然**，但他往抽象的方向走得太遠，以至於你可能要觀察片刻才能看出形體。藝術家刻意把這些立體主義畫作維持在幾乎單色的狀態，如此一來顏色才不會干擾他們用新方法分析空間中的物體。

下一個階段是拼貼型立體主義（Collage Cubism），代表作是 1912 年的〈藤椅上的靜物〉，畢卡索在畫布上使用油畫和油布，用一條繩子把畫作框起來。拼貼的英文「collage」源自法文，意思是「膠接」或「黏貼」；藝術家會把各種不同的素材黏貼在用來繪畫的媒材上。

在分析型立體主義中，藝術家會打碎自然形體，繪製較小的平面，在拼貼型立體主義中，藝術家則改為建造畫作。

圖 5-14：畢卡索，〈老吉他手〉，1903 年─1904 年。
油彩／木板，122.9 x 82.6 公分。芝加哥美術館。

畢卡索的朋友卡薩吉瑪是詩人與畫家，他在 1901 年自殺身亡，一般認為畢卡索
的藍色時期可能和這位朋友的死有關。
畢卡索在巴黎陷入沮喪與貧困之中，和法國詩人馬克斯・雅各布（Max Jacob）
同住；他白天睡覺、晚上工作，雅各則在晚上睡覺、白天工作。

圖 5-15：畢卡索，〈彈曼陀鈴的女孩（芬妮·泰利爾）〉，1910 年。
油彩／畫布，100.3 x 73.6 公分。紐約現代藝術博物館。

分析型立體主義受到法國後印象主義畫家塞尚影響，塞尚曾說他「透過透視法，
用柱體、球體與椎狀體來處理自然。」這也對往後的藝術風格造成了巨大衝擊。

藝術家把所有形體都放在表面，強調畫作平面的二維性。

在經歷拼貼型立體主義之後，畢卡索和其他藝術家轉而進入了立體主義的第三個階段，綜合型立體主義（Synthetic Cubism），代表作是畢卡索的〈三個音樂家〉（*Three Musicians*，見下頁圖 5-16）。

畢卡索自由的組合更加繽紛、更具裝飾性的各種扁平幾何圖形，打造出令人驚訝的豐富設計。他用聰明又新穎的方式創作雙關視覺，在這幅畫中描繪出 3 位藝術家與 1 隻狗。

雖然這幅作品中幾乎沒有任何現實元素，但畢卡索保留了可以辨識的主題名稱。**綜合型立體主義會以單一的視角描繪每個物體**，不像分析型立體主義是從多個視角出發。

畢卡索一面繪製綜合型立體主義的作品，一面進入了古典時期，用更加貼近自然主義的風格作畫，十分貼近古典希臘雕塑。他用這種風格繪製正常比例的人物，也有立體的陰影，例如他在 1921 年繪製的〈母親與小孩〉（*Mother and Child*）。畢卡索一生都對繪製傳統主題深感興趣。

在西班牙內戰期間（1936 年— 1939 年）繪製的〈格爾尼卡〉（見第 240 頁圖 5-17），是史上最戲劇化也最強調反戰的畫作之一，這幅作品是在 1937 年繪製，就在德國用炸彈摧毀了西班牙北方巴斯克自治區（Basque）的首都格爾尼卡之後。

這幅作品是大型的壁掛畫，畢卡索**只使用黑色、白色與灰色這三種色調，傳達出極端且強烈的情緒。**

圖 5-16：畢卡索，〈三個音樂家〉，1921 年。

油彩／畫布，200.7 x 22 2.9 公分。紐約現代藝術博物館。

畢卡索創造了許多不同以往的繪畫風格，綜合型立體主義也是其中之一。他會同時使用多種風格作畫，因此這些風格可能會同時出現。

這種創作方式或許也能類比到他不斷更換情婦與妻子的行為，據傳他在同一時間的情婦與妻子往往不只一人。

圖 5-17 左下角是一名重傷死亡的士兵，他手中仍握著一把斷裂的劍，代表了他戰鬥到最後一刻。在他上方是一名母親哀悼著腿上死去的孩子，這象徵的是《聖殤》（*pietà*）—— 也就是聖母瑪利亞與聖子耶穌。畫作中的人物形體全都扭曲、變形、破碎、彎折，更加強了這幅作品驚人的強烈情緒。

圖 5-17：畢卡索，〈格爾尼卡〉，1937 年。

油彩／畫布，3.49 x 7.77 公尺。馬德里蘇菲亞王后國家藝術中心博物館。

畢卡索在西班牙內戰中支持反法西斯派，他在獨裁者法蘭西斯科．佛朗哥
（Francisco Franco）戰勝後再也沒有回到西班牙。依據畢卡索的遺志，一直到
佛朗哥逝世後，〈格爾尼卡〉才被送回西班牙。畢卡索繪製出鋸齒的、分離的、
破碎的形狀，加上明顯的面部表情和姿勢，藉此表達他對這場戰爭的憤怒。

安迪・沃荷，普普藝術之王
1928 年— 1987 年

普普藝術（Pop Art）是流行藝術（Popular Art）的縮寫。沃荷是普普藝術的典範人物，他以身為新藝術運動的領導人而口碑載道（也有人認為是聲名狼籍）。

他出生在賓州匹茲堡的勞工階級家庭，本名安德魯・沃荷拉（Andrew Warhola）。他從小就是個好學生，在 1949 年從卡內基技術學院（Carnegie Institute of Technology，現卡內基美隆大學）取得圖像設計（Pictorial Design）的藝術學學士（Bachelor of Fine Arts）後，他把自己的名字改成沃荷，搬到了紐約市。

他的畫作很快就出現在《魅力雜誌》（Glamour）上，是一篇文章的插圖，該文章名為〈在紐約，成功是一項工作〉（Success Is a Job in New York）。沃荷才華洋溢，付出了很大的努力，成為極其成功的商業藝術家。

他在曼哈頓買下了一棟別墅，讓他的母親和貓咪們（最多曾達到 25 隻）一起住在那裡，他的貓咪全都叫做山姆（Sam），只有一隻例外。

藝術要像可樂，任何人都能享用

在說到沃荷時，人們最常聯想到的就是金寶湯罐 —— 而

且是很多個金寶湯罐。圖 5-18 這幅作品於 1962 年創作，沃荷在那一年開始生產這個如今已變成象徵標誌的圖像。

普普藝術使用過去人們認為「不適合藝術」的日常商品作為主題，例如金寶湯罐頭、可口可樂瓶、布里洛菜瓜布（Brillo）等。

沃荷用客觀方式描繪這些人們無比熟悉的事物，並且不提供任何評論：**普普藝術不反對也不批判**。與之相對的，普

圖 5-18：沃荷，〈金寶湯〉，1962 年。
壓克力顏料／金屬琺瑯顏料／畫布，整組尺寸 2.46 x 4.14 公尺。紐約現代藝術博物館。

沃荷把生活中的商品提高到了藝術的層級，邀請我們在日常中看見藝術。他說：「我不認為藝術只屬於少數的天選之人。我覺得藝術屬於所有美國的廣大群眾。」

普藝術會**鼓勵觀看者用全新的眼光，看待這些日常生活中的物品。**

有些圖像和沃荷之間的關連相當私人且緊密。他在論及金寶湯罐頭時說：「我以前常喝這種湯罐頭。過去大概有 20 年的時間，我每天都吃一樣的午餐。就是不斷重複相同的事物。」他在自己的藝術作品中，也以相應的方式創造出「不斷重複」的相同圖像。

事實上，其他日用商品對沃荷來說具有更深層的意義。**他認為可口可樂能使社會變得平等**，原因在於可口可樂**是任何一種出生背景的人都能分享的東西**，無論地位或貧富，無論這些人是總統、伊莉莎白·泰勒（Elizabeth Taylor，1960 年代著名女星），還是街角的流浪漢。

沃荷從小時候開始就對名人很著迷。不只是經濟上的成功，他也積極追求個人名聲。他最常被引用的一句話或許是：「未來每個人都能在全世界出名 15 分鐘。」

1962 年，除了金寶湯之外，他開始製作一系列的電影明星肖像。他以明星照片為基礎製作了許多作品，並在瑪麗蓮·夢露（Marilyn Monroe）逝世不久後製作了〈瑪麗蓮雙聯畫〉（*Marilyn Diptych*，見圖 5-19）。伊莉莎白·泰勒在 1963 年患病時，沃荷把焦點放在了她的身上；同年，他也開始創作貓王（Elvis Presley）的重複印刷作品。

充滿悲劇的圖像格外吸引沃荷。1963 年，約翰·甘迺迪總統（John F. Kennedy）遇刺身亡後，沃荷便以夫人賈姬·

甘迺迪（Jackie Kennedy）為主題製作了印刷作品。

沃荷早期製作的普普藝術圖片都是手印的，但沒多久後，他的作品就越來越少顯露出他親手印刷的痕跡。**他以相片為題材，利用絹印製作出不斷重複、幾乎完全相同的圖像。**

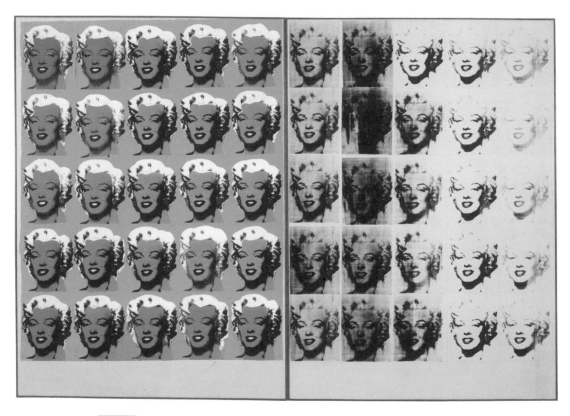

圖 5-19：沃荷，〈瑪麗蓮雙聯畫〉，1962 年。

絲網印刷／壓克力顏料／兩塊畫布，205.4 x 289.6 公分。英國泰特美術館。

沃荷的興趣廣泛，其中一個就是關注名人──而且他自己也渴望能成為名人。他在許多領域積極參與各種計畫，包括音樂、電影和電視，他甚至也參與了書籍雜誌出版。

〈最後的晚餐〉，是藝術也是生意

沃荷進一步打破長久以來矗立在美術與商業藝術之間的傳統壁壘，在製作名人的肖像畫時**不使用傳統的純藝術技巧，而使用商業藝術的方式**。

他的身材高挑、瘦骨如柴，儘管原本就皮膚白皙，但他還是會用化妝品把自己的膚色變得更白，就連眉毛也是。他原本的髮色是棕色，不過在很年輕時就禿了頭，開始戴假髮—— 不過他一直拒絕承認這件事。他甚至會請髮型設計師修剪他的假髮；並在一個月後戴上另一頂比較長的假髮，回去找髮型設計師修剪。

許多認識沃荷的人都認為他是精力無限的工作狂。**人們把他的工作室稱作「工廠」**（factory），就是**因為他們的工作量實在太大了**。工廠除了是工作室之外，也是舉辦瘋狂派對和使用非法藥物的好所在，還有許多知識分子、有錢人、好萊塢明星、變裝女王和街友，都會聚集在這裡。

1968 年 6 月 3 日，一切風雲變色，經濟狀況不佳的低級戲劇作家暨基進女性主義者瓦萊麗・索拉納斯（Valerie Solanas）走進了工廠，對著沃荷開槍。子彈穿透了他的兩側肺葉、脾臟、胃、肝臟和食道。沃荷勉強存活下來，不過健康狀況受到了永久損傷。

沃荷在 1984 年接了一個委託，以達文西的著名作品〈最後的晚餐〉為藍本創作（見第 248 頁圖 5-20），並將作品展

示在這幅壁畫所在修道院對面的藝廊。

沃荷其實是非常虔誠的基督徒，會定期上教堂。他把達文西的這幅傑作結合了流行的商業廣告，把神聖性與世俗性結合在一起。這是一種對宗教的不敬嗎？或許吧！那麼這幅作品和我們的現代生活有關連嗎？絕對有。沃荷在 1987 年 1 月開設了〈最後的晚餐〉系列作展覽。這是他參與的最後一個大型計畫。

1987 年 2 月，他做了膽囊手術；在這之前，他已經因為害怕醫師和醫院，把手術延後許久。雖然手術很順利，但他卻在隔天發生心律不整，最後在曼哈頓的紐約醫院（New York Hospital）逝世，享年 58 歲（他的私人護士在他接受靜脈點滴時睡著，導致他體內水分過多，而且又因為先前的槍傷無法正常呼吸）。

沃荷的作品激發了許多創意，有些是正面的，有些是負面的。雖然有一些評論家對他的作品懷有敵意，但人們普遍認為他成功捕捉了那個年代的美國文化精神。

圖 5-20：沃荷，〈最後的晚餐〉，1986 年。
網版印刷／彩色圖像藝術／手抄紙拼貼，59.7 x 80.6 公分。安迪・沃荷博物館。

沃荷把公眾與私人生活區分得很開。雖然他的公眾形象包括了極端的生活風格，但他其實非常虔誠，會捐錢給有需要的人。他也和母親同住多年，養了許多（真的很多）貓和狗當作寵物。

說出你喜歡一幅畫的理由

- **達文西**：文藝復興時期的義大利，科學與藝術攜手合作／對大自然的第一手研究／科技創新／明暗法和暈塗法。
- **林布蘭**：在荷蘭作畫的黃金年代／肖像畫的流行／自畫像／林布蘭的個人生活與職涯的起落。
- **梵谷**：法國的後印象主義／藝術與情緒折磨／厚塗法與鮮明的非自然色彩／和弟弟西奧的關係。
- **芙烈達**：把繪畫當作視覺日誌／小兒麻痺、電車意外與手術／與迪亞哥結婚。
- **畢卡索**：／從西班牙到法國／藍色時期與粉色時期、玫瑰時期／立體主義：分析型立體主義、拼貼型立體主義與綜合型立體主義／古典時期。
- **沃荷**：／美國的普普藝術（流行藝術）／對日常物品的興趣／純藝術與商業藝術／創意俱樂部工廠。

藝術鑑賞詞彙表

繪畫工具與材料:

雕刻刀（burin）：一種切割工具，通常是由木頭把手與尖頭的金屬雕刻端組成，能用來製造出凹線。

畫布（canvas）：用亞麻植物織成的結實織品，一開始出現在十六世紀早期的義大利。亞麻植物也是亞麻仁油的來源。

酪蛋白（casein）：一種顏料黏合劑，由乾燥脫脂凝乳製造成的，能用來在乾灰泥上畫畫。

琺瑯（enamel）：一種藝術工法，在金屬上覆蓋彩色的玻璃粉末或膏劑製成。琺瑯有兩種，掐絲琺瑯（cloisonné）和雕刻琺瑯（champlevé）：掐絲琺瑯用細小的分隔條在黃金片上分隔出許多顏色；雕刻琺瑯則是在鍍金的金屬片上刻出凹橫來分隔顏色。這兩種琺瑯都需要放在窯或火爐中高溫燒製，使得粉末或膏劑玻璃化，形成宛如珠寶的鮮豔色彩。

打底劑（gesso）：塗抹在畫布、木板或雕塑上的厚重白色顏料，能創造出適合作畫的表面。

透明塗層（glaze）：一層像玻璃一樣的透明塗布。

半圓鑿（gouge）：一種切割工具，通常是由木頭把手與 U 形或 V 形的金屬雕刻端組成的，能在木片或金屬片上刻出圖形，創造出印刷的設計。

手抄本插畫（illumination）：手抄本指的是手寫的書籍，裡面的插畫就稱作手抄本插畫。

顏料（paint）：所有顏料中都含有色粉和黏合劑，色粉是帶有顏色的細緻顆粒，黏合劑則像是膠水一樣，可以把色粉的顆粒結合在一起，並使色粉可以黏在繪圖用的表面上。

羊皮紙（parchment）：仔細製備的動物皮，手抄本會使用羊皮紙來書寫與繪圖。過去的羊皮紙是牛皮製成的，牛皮紙則是比較薄也比較細緻的小牛皮。

祭壇飾臺（predella）：連接在主祭壇畫板下方的小型畫板，上面繪製的場景通常會與主畫板的主題有關。

合成顏料（synthetic paint，壓克力顏料〔acrylic paint〕、塑膠塗料〔plastic paint〕）：把色粉混合在丙烯酸聚合物乳劑中的顏料。合成顏料具有很高的靈活性，能創造出各式

各樣的效果。合成顏料在溼的狀態下能溶於水。

赤陶土（terracotta）：在義大利文中為「烤過的土」，是一種能用來雕塑或製作陶器的天然陶土，通常是橘棕色的。

水彩（watercolour）和膠彩（gouache）：這兩種繪圖媒材的成分是色粉混合了水、阿拉伯膠等黏合劑，以及乾油或蜂蜜等原料，能夠改善顏料的一致性、顯色度和保存時間。水彩是薄透的顏料，而膠彩的顏料顆粒則比較大，色粉的占比也比較高，因此膠彩比粉彩更厚重、更不透明。

繪畫風格、技法：

空氣透視法（atmospheric perspective）：能模擬出大氣影響遠處物體在我們眼中的樣子，使得遠處的物體看起來比較不明顯，顏色也比較淡。

線性透視法（linear perspective）：能在繪圖平面上創造出三維空間的錯覺。畫面中的線條會一起匯聚到地平線上的一個或多個消失點上。

分色法（broken colour）：來自印象派的一種繪畫技巧，會把每種顏色都分解或拆解成組成色。假設某個區域是橘色，

分色法就會使用黃色和紅色的點來繪製這個區塊，讓這兩種顏色在觀看者的眼中「混合」出橘色。

分色主義（divisionism）：法國後印象派主義畫家秀拉研發的一種繪畫技術，他把每種顏色都分離成多個組成色。由於用這種技術繪製出來的每種顏色都是許多個小點，所以這種技術又稱作點描主義（pointillism）。

明暗法（chiaroscuro）：「chiaroscuro」是兩個義大利文融合而成的，分別是「光明」與「黑暗」或「清晰」與「模糊」，這個繪畫方法指的是利用光亮和陰暗的區域作為表現手法。

暗色調主義（tenebrism）：源自義大利文「tenebroso」，意思是「黑暗」，暗色調主義是一種繪畫風格，指的是利用強烈的光線加強焦點中心、強調具有表現意義的特徵，並在陰影中消除不重要的細節。把明暗法推到最極端的狀態時，其誇張對比就會成為暗色調主義。

溼壁畫（fresco）：一種繪製牆壁的技術。基礎的兩種壁畫是畫在溼灰泥上的真溼壁畫（buon fresco），和畫在乾灰泥上的乾壁畫（fresco secco）。

鑲嵌畫（mosaic）：與溼壁畫（fresco）有關的一種藝術手法，

不是在溼灰泥上作畫，而是把名叫鑲嵌物（tesserae，源自希臘與，意思是「四」，因為觀看者會看到鑲嵌物的四個角）的彩色小立方體壓進溼灰泥中。鑲嵌物也有可能會是不規則的形狀。

排線法（hatching）：一種繪畫技術，把許多線條彼此緊密平行排列，形成圖案。在交叉排線法（cross-hatching）中，線條會彼此交叉，排列出網格，形成一樣的效果。

正交線（orthogonal lines）：圖畫中利用線性透視法匯聚到想像中的後方消失點的對角線。

厚塗法（impasto）：把濃厚的顏料塗在表面上。

暈塗法（sfumato）：這個詞源自義大利文的「煙霧」，這種繪畫方法能使各種物體的輪廓線變得柔和並融入背景，創造出有點朦朧的效果，暗示特定的環境氛圍。

大師傑作（masterpiece）：能展現出高超技巧的藝術作品。這個詞語源自中世紀與文藝復興時期的藝術家培訓方法，學生必須製作出一件大師傑作來展現自己純熟的技巧，在這之後才能成為合格的大師並收徒。

水漿塗料（distemper）：一種繪畫技術，將礦物顏料、水和植物或動物製成的黏合劑混合在一起當作顏料。

蛋彩（egg tempera）：一種繪畫技術，使用蛋黃和水混合在一起的乳劑當作黏合劑。蛋彩的技術在中世紀歐洲發展到最高點。

蠟彩（encaustic）：用熱蠟當作黏合劑的一種繪畫技術。

油彩（oil paint）：一種繪畫技術，使用植物乾性油（通常是亞麻仁油）當作黏合劑。混合大量的油與少量色素會產生薄透的透明塗層，把少量的油和大量色素混合則能繪製出濃重的厚塗效果。

混合技術（mixed technique）：在十五世紀蛋彩逐漸轉變成油彩時使用的繪畫技術，指的是先使用蛋彩繪製一層顏料，之後再使用油彩，同時利用兩者的優點。由於蛋彩是水溶性，油彩是脂溶性，所以這兩層畫作不會使彼此溶解。

絹印（Serigraphy，又稱作絲網印刷〔silkscreen〕或網版印刷〔screenprint〕）：一種印刷在紙上的技術，使用的工具是緊緊固定在木框上的細緻絹網，用印畫模版（stencil）擋住不需要印出來的部分。藝術家會用橡膠刮刀把厚重的顏料

塗抹在絹網上——把顏料推擠到絹網的網目後方，印在下方的紙上。如今人們會用合成纖維取代絹網。

平版印刷（lithograph）：一種在紙張上印畫的技巧，要先用蠟筆等含有油脂的物質在光滑的石灰石上繪製圖案，接著把酸性溶液和阿拉伯膠混合在一起，塗抹在石版上，使沒有受到油脂保護的石頭表層出現化學變化。最後用滾筒把油性墨水印在石頭上，墨水只會依附在有油脂的區域。

木雕版畫（woodblock printing）：一種在紙張上製造印畫的技術。版畫家會用半圓鑿、木鑿或刀子在木版上雕出設計圖案，把不要印製的部分挖掉。接下來，版畫師會用滾筒把油性墨水印在木板突起的部分。在木刻（woodcut）的作品中，使用的是樹木縱切面製成的木刻印版，在木口木刻（wood engraving）的作品中，使用的是樹木橫切面製成的木口木板，這麼做的優點是，在雕刻時無論用半圓鑿往哪個方向雕刻，遇到的阻力都是相同的。

凹版畫技術（intaglio techniques）：所有凹版畫都會在金屬版上創造出凹痕，把墨水填入凹痕中。製作凹線（engraving）時，版畫家會用半圓鑿或雕刻刀在金屬版上刻出凹槽。製作針刻（drypoint）時，版畫家會用尖頭的工具在金屬版上刻畫，不會刮除金屬，而是下壓到線條兩側出現粗糙邊緣。

製作蝕刻（etching）要付出的體力勞動較少，首先要在金屬表面上塗上一層抗酸蠟質塗層，用尖頭的工具在塗層上刮出線條；接著把金屬版放進弱酸溶液中，酸性溶液會侵蝕掉那些刮除了塗層之後露出來的線條。其他的凹版畫技術包括能夠創造出淺灰色調的細點腐蝕（aquatint）和美柔汀（mezzotint）。

彩繪玻璃（stained glass）：中世紀教堂的窗戶很常使用的一種技術。熔製成的玻璃原本是偏綠色的，但如果加熱得夠久，就會變成偏黃或偏紅色。加上氧化的金屬粉末後，玻璃將會變成各種顏色。

動態雕塑（kinetic sculpture）：把雕塑的動作當成作品的必須要素之一，例如亞歷山大・考爾德的作品。

浮雕（relief sculpture）：一種與底材融為一體的雕塑，能以立體的方式在底材上表現出圖形。我們可以依據浮雕的立體程度將之區分為非常突起的高身浮雕（alto-relief）和非常平坦的淺平浮雕（bas-relief）。

脫蠟法（lost-wax technique）：一種鑄造金屬雕像的技巧，人們常會用法文「cire perdue」來稱呼這種技巧。藝術家會在雕塑表層覆蓋一層蠟，用模具把整個雕塑包裹住。加熱時，

蠟會融化並「脫離」,藝術家再用熔化的金屬填補蠟原本所在的位置。

藝術原理:

色調(hue):指的是確切的顏色,例如紅色、橘色或紫色。

三原色(primary colours):減色法(subtractive colour)或「顏料的三原色」是黃色、藍色和紅色,這些顏色可以混合成黑色和白色之外的所有顏色。加色法(additive colour)或「光的三原色」則是綠色、藍色與紅色,能用在膠捲或數位格式的作品上。

三間色(secondary colours):顏料中的三間色是綠色、紫色和橘色,是由兩種三原色混合出來的顏色。

互補色(complementary colour):在色相環上相對的顏色,每一對互補色中都會有一個三原色和一個三間色。黃色和紫色,紅色和綠色,藍色和橘色都是互補色。

暖色(warm colour,前進色)與冷色(cool colour,後退色):紅色和橘色等暖色出現在畫中時,會顯得離觀看者比較近,而綠色和藍色等冷色則會顯得離觀看者比較遠。

強度（intensity）或飽和度（saturation）：描述顏色有多鮮明，強度和飽和度最高的顏色稱作純色。若想降低強度，可以在顏料中添加互補色。

比例（proportion）：作品中各種物體的相對大小。對人類的眼睛來說，某些特定的比例看起來會特別令人滿意。長久以來，藝術家和建築師都會使用數學比例，在人體與建築物等事物中創造出美感方面令人滿意的比例。

對稱（symmetry）：如果藝術家把一條線放在構圖的中間，把圖畫平分成兩個一模一樣的鏡像，這幅作品就是完美的兩側對稱（bilateral symmetry）。如果兩側的構圖只是相似，而非完全一樣的話，這樣的構圖就是稍微兩側對稱（relieved bilateral symmetry）。如果構圖的兩側截然不同，那麼這種構圖就稱作不對稱，其英文「asymmetry」的意思是「缺乏對稱」。

對立式平衡（contrapposto）：「contrapposto」是義大利文，意思是「抗衡」（counterpoise），這是西元前五世紀在希臘發明的姿勢，指的是人物把重量放在一隻腳上，抬起一側的臀部和另一側的肩膀，將脊椎微微彎曲成 S 字形。

統一性（unity）：指作品中的每個部分都彼此連結且有凝聚

力。重複出現類似的形狀、筆觸、質地、顏色或其他特質都能創造出統一性。

明度（value）：指的是顏色有多淺或多深。若想提高明度，可以添加白色，藉此創造出較薄透或較淺淡的顏色；若想降低明度可以增加黑色，藉此把顏色調得更深。

圖畫平面（picture plane）：用來繪製圖像的平面，例如紙張、畫布或牆。

圖像學（iconography）：符號的語言，以不使用文字的方法傳遞資訊，常會在宗教藝術中出現。

敘事手法（narrative conventions）：指的是藝術家用來傳遞視覺意義的方式，包括一般人都能了解意義的各種非口語圖像。

連續敘事（continuous narration）：一種視覺工具，能用來敘述包含多個獨立事件的故事。雖然藝術家在使用連續敘事時，使用的是連續的圖畫而不是切分的畫面，但觀看者會知道這些事件是有前後順序的。

視覺力量（visual force）：一種達到構圖平衡的方法，利用

的原理是有些事物會比其他事物更快也更持久的吸引我們的
注意力。如果作品的尺寸比較大、顏色比較鮮豔、質地比較
顯眼且暗示了動作，這些作品的視覺力量通常會大於較小、
較黯淡、質地較不顯眼且靜態的作品。除此之外，構圖的中
心會傳達出一股力量，吸引我們的目光；這是因為人們習慣
在構圖的物理中心尋找「注意力的中心」。

　　本書獻給克萊爾‧瑪麗‧魏迪（Clare Marie Wedding，
1987 年－ 2012 年），她熱愛藝術，是一位偉大的藝術史學家。

　　特別感謝愛略特‧本頓（Elliot Benton）、諾娜‧C‧弗
洛勒斯（Nona C. Flores）博士、史蒂芬‧拉米亞（Stephen
Lamia）博士與薇拉‧曼茲—沙赫特（ Vera Manzi-Schacht）
教授。

資料來源

20 Norman Rockwell Museum Collection, Stockbridge. Artwork approved by the Norman Rockwell Family Agency; **21** Kunsthistorisches Museum, Vienna. Photo Superstock/A. Burkatovski/Fine Art Images; **23** Musée national Picasso, Paris. Photo © RMN-Grand Palais (Musée national Picasso-Paris)/Mathieu Rabeau. © Succession Picasso/DACS, London 2021; **26** Private collection. Photo courtesy the artist; **28** Musée du Louvre, Paris. Photo © Musée du Louvre, Dist. RMN-Grand Palais/Christian Decamps; **30** Staatsgalerie, Stuttgart. Courtesy of Pest Control Office, Banksy, Love is in the Bin, 2018; **31** The National Gallery, London; **33** Rubin Museum of Art C2002.3.2 (HAR 65046); **35** Museo dell' Opera Metropolitana del Duomo, Siena; **37** Kunsthistorisches Museum, Vienna; **43** The Metropolitan Museum of Art, New York. Harris Brisbane Dick Fund, 1917; **45** Photo © Araldo de Luca. www.araldodeluca.com; **46** British Museum, London. Photo The Trustees of the British Museum. All rights reserved; **50** 左 Collection Fondation Alberto & Annette Giacometti, Paris. Photo Bridgeman Images. © The Estate of Alberto Giacometti (Fondation Giacometti, Paris and ADAGP, Paris), licensed in the UK by ACS and DACS, London 2021; **50** 右 Privatecollection. Photo © Christie's Images/Bridgeman Images. © Fernando Botero; **51** National Gallery of Art, Washington, DC. Gift of Mrs Charles S. Carstairs; 53 Unterlinden Museum, Colmar; **55** Tate, St Ives. Photo

Tate; **56** Musée d'Orsay, Paris. Photo © RMN-Grand Palais (Musée d'Orsay)/René-Gabriel Ojéda; **57** Albright-Knox Art Gallery, Buffalo, New York. Gift of Seymour H. Knox, J., 1956. Photo Albright Knox Art Gallery/Art Resource, NY/Scala, Florence; **63** National Gallery of Art, Washington, DC. Gift of Sam A. Lewisohn; **65** Division of Work and Industry, National Museum of American History, Smithsonian Institution; **67** Cleveland Museum of Art. Leonard C. Hanna, Jr Fund; **69** Art Institute of Chicago. Major Acquisitions Fund; **71** Scottish National Gallery, Edinburgh. Purchased with the aid of the Art Fund and a Treasury Grant 1955; **72** Art Institute of Chicago. Helen Birch Bartlett Memorial Collection; **73,157** 左 Museo Pio-Clementino, Vatican City. Photo © Scala, Florence; **74** The Museum of Modern Art, New York. Given anonymously. Photo The Museum of Modern Art, New York/ Scala, Florence. © Succession Brancusi – All rights reserved. ADAGP, Paris and DACS, London 2021; **76** National Gallery of Art, Washington, DC. Widdener Collection; **78** The Metropolitan Museum of Art, New York. Theodore M. Davis Collection, Bequest of Theodore M. Davis, 1915; **79** The Dan Flavin Art Institute, Bridgehampton. Courtesy Dia Art Foundation, New York. Photo Bill Jacobson Studio, New York. © Stephen Flavin/Artists Rights Society (ARS), New York 2021; **81** Stanza della Segnatura, Apostolic Palace, Vatican City; **83** The Metropolitan Museum of Art, New York. Gift of Mrs Russell Sage, 1908; **85** 左 ,**157** 右 Galleria dell'Accademia, Florence. Photo © Scala, Florence/courtesy Ministero per i Beni e le Attività Culturali e per il Turismo; **85** 右

Galleria Borghese, Rome. Courtesy Ministero per i Beni e le Attività Culturali e per il Turismo – Galleria Borghese; **87** Arena Chapel, Padua. Photo Granger Historical Picture Archive/Alamy Stock Photo; **90-91** National Gallery of Art, Washington, DC. Chester Dale Collection. © Salvador Dalí, Fundació Gala-Salvador Dalí, DACS 2021; **92** National Gallery of Art, Washington, DC. Chester Dale Collection. © Succession Picasso/DACS, London 2021; **94** Musée Rodin, Paris. Photo Denis Chevalier/akg-images; **95** Philadelphia Museum of Art. The Louise and Walter Arensberg Collection, 1950. © Succession Brancusi – All rights reserved. ADAGP, Paris and DACS, London 2021; **99** Musée Camille Claudel, Nogent-sur-Seine. Photo © Marco Illuminati; 105 The Metropolitan Museum of Art, New York. Rogers Fund, 1909; **108-109** Sistine Chapel, Vatican City; **112** Church of San Vitale, Ravenna; **114** Trinity College Library, Dublin. Courtesy The Board of Trinity College Dublin; **116** National Gallery of Art, Washington, DC. Andrew W. Mellon Collection; **121** Isabella Stewart Gardner Museum, Boston. Photo Bridgeman Images; **123** Private collection. Photograph by Rob McKeever, courtesy Gagosian. Artwork © 2021 Helen Frankenthaler Foundation, Inc./DACS, London; **125** National Gallery of Art, Washington, DC. Bequest of Julia B. Engel; **127** The Metropolitan Museum of Art, New York. Henry L. Phillips Collection, Bequest of Henry L. Phillips, 1939; **129** The Metropolitan Museum of Art, New York. Harris Brisbane Dick Fund, 1932; **131** The Metropolitan Museum of Art, New York. Bequest of Clifford A. Furst, 1958; **133** The Andy Warhol Museum,

Pittsburgh; Founding Collection, Contribution The Andy Warhol Foundation for the Visual Arts, Inc. © 2021 The Andy Warhol Foundation for the Visual Arts, Inc./Licensed by DACS, London; **136** Klosterneuburg Monastery. Photo Peter Boettcher, IMAREAL Krems; **138** Notre-Dame Cathedral, Chartres. Photo World History Archive/Alamy Stock Photo; **141** Courtesy the artist and Metro Pictures, New York; **144** The Metropolitan Museum of Art, New York. Purchase, Foundation of Fine Art of the Century Gift, 1985; **146** The Metropolitan Museum of Art, New York. The Michael C. Rockefeller Memorial Collection, Bequest of Nelson A. Rockefeller, 1979; **147** The Metropolitan Museum of Art, New York. Gift of Mr and Mrs J. J. Klejman, 1964; **149** Collection of D'Achille-Rosone, Little Silver, NJ. Photo courtesy the artist; **151** The Metropolitan Museum of Art, New York. The Michael C. Rockefeller Memorial Collection, Bequest of Nelson A. Rockefeller, 1979; **153** Private collection. On long term loan to the Tate. Photo Tate. © 2021 Calder Foundation, New York/DACS, London; **154, 198-199** Collection of the artist. Courtesy Froelick Gallery, Portland. Photo Ed Eckstein, Easton; **160-161** Sistine Chapel, Vatican City; **163** Obey Giant Art. Courtesy of Shepard Fairey/Obeygiant.com; **165** National Palace Museum, Taipei. Photo De Agostini/Getty Images; **168** St Peter's Church, Leuven; **170** Basilica of San Giorgio Maggiore, Venice; **171** Trajan's Forum, Rome. Photo Araldo de Luca/Corbis via Getty Images; **173** Photo © Dommuseum Hildesheim. Photo Florian Monheim; **175** Museo Nazionale Romano, Terme di Diocleziano, Rome. Su concessione del Ministero per i beni e le attività culturali

e per il turismo – Museo Nazionale Romano; **176** Sainte-Marie-Madeleine, Vézelay. Photo akg-images/Stefan Drechsel; **179** The Metropolitan Museum of Art, New York. Bequest of Mrs James W. Gerard, 1956; **182** Museo Nacional del Prado, Madrid. Photo Museo Nacional del Prado, Madrid/Scala, Florence; **183** Private collection; **185** The Metropolitan Museum of Art, New York. Catharine Lorillard Wolfe Collection, Wolfe Fund, 1931; **187** Royal Museums of Fine Arts of Belgium, Brussels; 188 The Metropolitan Museum of Art, New York. Gift of Louis C. Raegner, 1927; **190** © Succession Picasso/DACS, London 2021; **193** Hilma af Klint Foundation, Stockholm; **195** The Museum of Modern Art, New York. 1935 Acquisition confirmed in 1999 by agreement with the Estate of Kazimir Malevich and made possible with funds from the Mrs John Hay Whitney Bequest (by exchange). Photo The Museum of Modern Art, New York/Scala, Florence; **197** Natural History Museum, Vienna; **202, 230** Museo Dolores Olmedo, Mexico City. Photo Leonard de Selva/Bridgeman Images. © Banco de México Diego Rivera Frida Kahlo Museums Trust, Mexico, D.F./DACS 2021; **206** Musée du Louvre, Paris. Photo Musée du Louvre, Dist. RMN-Grand Palais/Angèle Dequier; **208-209** Santa Maria delle Grazie, Milan; **211** Musée du Louvre, Paris; **215** Städel Museum, Frankfurt am Main. Acquired in 1905 with funds provided by Städelsche Stiftung, Städelscher Museums-Verein, the city of Frankfurt am Main and numerous friends of the museum; **216** Rijksmuseum, Amsterdam. On loan from the City of Amsterdam; **220** National Gallery, London; **222** Van Gogh Museum, Amsterdam (Vincent van Gogh

Foundation); **224** The Museum of Modern Art, New York. Acquired through the Lillie Bliss Bequest (by exchange). Conservation was made possible by the Bank of America Art Conservation Project. Photo The Museum of Modern Art, New York/Scala, Florence; **226** Van Gogh Museum, Amsterdam (Vincent van Gogh Foundation); **229** Collection Museo de Arte Moderno, Consejo Nacional para la Cultura y las Artes – Instituto Nacional de Bellas Artes, Mexico City. © Banco de México Diego Rivera Frida Kahlo Museums Trust, Mexico, D.F./DACS 2021; **232** Private collection. Photo akg-images. © Banco de México Diego Rivera Frida Kahlo Museums Trust, Mexico, D.F./DACS 2021; **235** Art Institute of Chicago. Helen Birch Bartlett Memorial Collection. Photo The Art Institute of Chicago/Art Resource, NY/ Scala, Florence. © Succession Picasso/ DACS, London 2021; **236** The Museum of Modern Art, New York. Nelson A. Rockefeller Bequest. Photo The Museum of Modern Art, New York/Scala, Florence. © Succession Picasso/DACS, London 2021; **238** The Museum of Modern Art, New York. Mrs Simon Guggenheim Fund. Photo The Museum of Modern Art, New York/ Scala, Florence. © Succession Picasso/DACS, London 2021; **240-241** Museo Nacional Centro de Arte Reina Sofía, Madrid. Photographic Archives Museo Nacional Centro de Arte Reina Sofía. © Succession Picasso/DACS, London 2021; **243** The Museum of Modern Art, New York. Partial gift of Irving Blum. Additional funding provided by Nelson A. Rockefeller Bequest, gift of Mr and Mrs William A. M. Burden, Abby Aldrich Rockefeller Fund, gift of Nina and Gordon Bunshaft, acquired through the Lillie Bliss

17 John Keats, 'Ode on a Grecian Urn', written May 1819, first published anonymously in Annals of the Fine Arts, vol. 4, no. 15, XX (Sherwood, Neely, and Jones, London, 1819), page 639. Hathi Trust Digital Library; **59** Email from Kay WalkingStick to the author, 5 November 2021; **155** James Johnson Sweeney, Marc Chagall (Museum of Modern Art, New York, NY, in collaboration with The Art Institute of Chicago, Chicago, Il, 1946), page 7; **203** Giorgio Vasari, Le Vite de' più eccellenti pittori, scultori, ed architettori (Lives of the Most Excellent Painters, Sculptors and Architects) (Second expanded edn; Giunti, Florence, 1568); Introduction to Part Two, page 1, translated by Janetta Rebold Benton

Style 073

說出你喜歡一幅畫的理由

美學欣賞第一課：遇見達文西、林布蘭、畢卡索、普普藝術時，
如何「說」才能以知性表達感性

作　　者／珍妮塔‧瑞博德‧班頓（Janetta Rebold Benton）
譯　　者／聞翊均
責任編輯／張祐唐
校對編輯／李芊芊
美術編輯／林彥君
副總編輯／顏惠君
總 編 輯／吳依瑋
發 行 人／徐仲秋
會計助理／李秀娟
會　　計／許鳳雪
版權主任／劉宗德
版權經理／郝麗珍
行銷企劃／徐千晴
行銷業務／李秀蕙
業務專員／馬絮盈、留婉茹
業務經理／林裕安
總 經 理／陳絜吾

國家圖書館出版品預行編目（CIP）資料

說出你喜歡一幅畫的理由：美學欣賞第一課：遇
見達文西、林布蘭、畢卡索、普普藝術時，如何
「說」才能以知性表達感性／珍妮塔‧瑞博德‧
班頓（Janetta Rebold Benton）著；聞翊均譯. --
初版. -- 臺北市：大是文化有限公司，2023.06
272 面；17×23 公分
譯自：How to Understand Art
ISBN 978-626-7251-59-1（平裝）

1. CST：藝術欣賞

900 112001916

出 版 者／大是文化有限公司
　　　　　臺北市 100 衡陽路 7 號 8 樓
　　　　　編輯部電話：（02）23757911
　　　　　購書相關諮詢請洽：（02）23757911 分機 122
　　　　　24 小時讀者服務傳真：（02）23756999
　　　　　讀者服務 E-mail：dscsms28@gmail.com
　　　　　郵政劃撥帳號：19983366　　戶名：大是文化有限公司
法律顧問／永然聯合法律事務所
香港發行／豐達出版發行有限公司 Rich Publishing & Distribution Ltd
　　　　　香港柴灣永泰道 70 號柴灣工業城第 2 期 1805 室
　　　　　Unit 1805, Ph.2, Chai Wan Ind City, 70 Wing Tai Rd, Chai Wan, Hong Kong
　　　　　Tel：2172-6513　Fax：2172-4355　E-mail：cary@subseasy.com.hk

封面設計／ KAO
內頁排版／陳相蓉
印　　刷／鴻霖印刷傳媒股份有限公司
出版日期／ 2023 年 6 月初版
定　　價／ 599 元（缺頁或裝訂錯誤的書，請寄回更換）
Ｉ Ｓ Ｂ Ｎ ／ 978-626-7251-59-1　　　　　　　　　Printed in Taiwan

Published by arrangement with Thames & Hudson Ltd, London,
How to Understand Art © 2021 Thames & Hudson Ltd, London
Text © Janetta Rebold Benton, Designed by April, Edited by Caroline Brooke-Johnson
Picture research by Nikos Kotsopoulos
This edition first published in Taiwan in 2023 by Domain Publishing Company, Taipei
Traditional Chinese Edition © 2023 Domain Publishing Company, Taipei
All rights reserved.